The NEW Comedy Bible:
The Ultimate Guide to Writing and Performing Stand-Up Comedy

站立喜劇大師
從寫作到表演的
幽默聖經

茱蒂‧卡特 Judy Carter———著 商瑛真———譯

獻詞

　　也許我不富裕，沒有自信，也不是超級名模，但當我走到聚光燈下，當我聽見笑聲，我就完整了。

　　將本書獻給所有喜劇演員，他們戰勝恐懼，在臺上展現真實自我，將個人問題化為笑點。他們是律師、醫生、會計師和老師，明白幽默等於自信，會使人生變得更輕鬆愉快。他們是家庭主婦、退休人士、祖父母，勇於挑戰年齡歧視與性別歧視，說出爆笑現實。他們是氣憤、受傷、關心政治與神經質的人，知道笑聲是最佳解藥，因為他們見證笑聲療癒了自己的人生。

　　我也要將本書獻給我的新、舊讀者，他們會讓世界變得更快樂美好，一次引發一陣笑聲。

　　謝謝你們，風趣的朋友。

作者的話

最初，《喜劇聖經》（*The Comedy Bible*）於二〇〇一年出版……世界就此改變。

喜劇也變了，因而促成了**《站立喜劇大師從寫作到表演的幽默聖經》**（全新版）。

> 「站立喜劇的精髓在於打破常規，然而在你打破規則之前，請先學會它們。」
>
> ——卡特

專業人士熱誠推薦

喜劇是公認最難寫的戲劇類型，能夠寫喜劇的人，都容易被當成是神選之天才。但其實想要受喜劇之神的寵愛，你需要的不是正確的基因與投胎，而是一本記載著成為幽默高手態度和方法的「幽默聖經」。

——知名編劇講師・東默農

本書雖然談的是喜劇表演，但骨子裡表達的是面對生活的態度。作者歸納出來從事表演的訣竅，其實不單可以指導從業者，也可以指導一般人。

——作家・袁瓊瓊

這本書與其說是聖經，更適切的說法，應該是百科全書，在台灣現場喜劇發展的初期階段，對我而言是非常重要的一本參考書。

——卡米地喜劇俱樂部總監・張碩修 Social

這本書是最實用，也是我最喜愛的書之一，對新手非常友善，從基本的笑話結構、情緒態度、表演、現場應用等，都會帶你做一遍。

——站立喜劇演員、脫口秀主持人・酸酸（吳映軒）

　　對很多創作者來講，喜劇是一件困難的事，那些認為喜劇不難的人，通常是因為他們把耍嘴皮子也列入喜劇，所以當然不難。可是不要喪氣，喜劇之所以難，因為很多人搞不懂喜劇的文法，不知道喜劇寫作、或者表演的技巧，其實是可以學習的。茱蒂·卡特（Judy Carter）的這本《站立喜劇大師從寫作到表演的幽默聖經》，顧名思義，就是那些徬徨無助，可是夢想成為台灣崔佛·諾亞（Trevor Noah）、台灣蒂娜·費（Tina Fey）的準喜劇表演者、編劇的聖經。既然是聖經，當然就有一堆戒律，這本書教的，不只是技術，更是規矩。那些以為喜劇讓你笑所以必然輕浮的人，更要看這本書，因為喜劇也是有其道德規範與準則的。茱蒂·卡特用不可勝數的例子，示範各種喜劇路數，點醒可能犯的錯誤。最重要的是，她把「鋪墊」這個喜劇裡最重要的元素，用一個個實例，讓所有想成為喜劇圈一員的讀者，更有效、更快、更精準地認識它，從而更早站上舞臺，製造一波波的笑聲。

——作家 · 馮光遠

〈專文推薦〉

這世界不全是個笑話

作家　袁瓊瓊

　　出版社找我為《站立喜劇大師從寫作到表演的幽默聖經》寫推薦。我在月初拿到的書稿。花一天就看完了。交稿期限是月底……呃，接近月底，在這段時間我一直在寫，寫了差不多三萬字……這本書的筆記。因為書裡頭內容太多，如果對於喜劇創作或表演有興趣的話，這本書絕對是個寶貝。

　　我第一次聽說這本書，是看到網上訪問中國某脫口秀演員。這位據稱是中國脫口秀天花板的人物說：他對脫口秀的全部認知都來自於這本書。略提了書裡所說，關於喜劇創作的四字箴言，那就是「難、怪、怕、蠢」。

　　我因為在教喜劇班，一直苦於喜劇相關材料稀少，知道有這麼一本聖經，自然趨之若鶩。但是到處都找不著，連簡體版都買不到。猜想那位「天花板」看的是外文。對於「難怪怕蠢」四字箴言，雖然能多少猜到意思，但還是渴望知道「發明」這句話的人，是不是有更多的，我還沒想到的解說。

　　謝天謝地，商周居然把這本書翻譯出來了。而也讓我找到了這四字箴言的原文：原來是「Hard、Weird、Scary、Stupid」，簡稱「HWSS」。本書裡翻譯成「難怪怕蠢」。整本書最精粹的就是這四個字。任何人，任何事，從「難、怪、

怕、蠢」四個方向去思考，都可以成為喜劇。若說這四個字，或說這四種情緒，是一切喜感的來源，也絕對無庸置疑。

這四種感受的共通點是：都會讓人不安。讓人不安，不自在，尷尬，覺得丟臉……所有讓我們想挖個地洞鑽下去的事件，都是絕佳的喜劇素材。茱蒂·卡特書裡教了非常多方法，讓人能從生活中提煉出那些讓我們覺得「難怪怕蠢」的部分。她舉了許多真實例子，而沒有明說的是：要能夠讓生命中的「難怪怕蠢」博人一粲，除了要有觀察力和好奇心之外，還要能夠坦率的面對真實的自己。

本書一開篇的引言中，茱蒂·卡特就直說了：「你不該說謊」。在喜劇中，真實向來都要比假話有趣和好笑。觀眾的眼睛是雪亮的，如果有造作，他們看得出來。而除了不說謊，茱蒂·卡特告誡從業者：不要用喜劇打壓不幸的人；不要講黃笑話，因為路要走的長遠，靠黃笑話是做不到的。

另外，非常重要的：「你該盡本分。成功的要訣是：搞砸，再試一次；哭泣，再試一次；吃披薩，再試一次。不斷重覆！別放棄！」

這讓我覺得：本書雖然談的是喜劇表演，但骨子裡表達的是面對生活的態度。茱蒂·卡特歸納出來的，從事表演的訣竅，其實不單可以指導從業者，也可以指導一般人。喜劇跟人生一樣，真正好的演出，必須真誠，無論對人或對己，不能造作。然後，要努力，要堅持，可以哭，可以崩潰，接受「搞砸」這檔事是生命的常態，應對之道就是：「再試一次，再試一次，絕不放棄。」

〈專文推薦〉

可以拿來笑的聖經

<div align="right">卡米地喜劇俱樂部總監　張碩修 Social</div>

　　茱蒂·卡特在美國是知名的喜劇教師與作家，而我大約是在二〇一〇年第一次拜讀她的《喜劇聖經（初版）》。當時和一些合作的老外演員討論站立喜劇演出時，他們時常會這麼說：「《喜劇聖經》（The Comedy Bible）對這個問題的處置方式，就是⋯⋯」

　　在幾次的聽聞下，我認定，這個《喜劇聖經》很明顯，就是個喜劇武林秘笈，因此拜網路書店之賜，沒多久我就入手了一本，可謂是人人有功練。

　　卡特從喜劇準備、方法論、職業諮商等面向，鉅細靡遺的講述要如何在喜劇這一行有所發展。這本書與其說是聖經，更適切的說法，應該是百科全書，因此在台灣現場喜劇發展的初期階段，對我而言是非常重要的一本參考書。

　　卡特的作法是用大量的條例、規則搭配圖像，讓你更清楚進入她闡述的喜劇方法論。在自學的狀況下，很可以依照她所說的步驟獲得初步的指南，幫助你建立基礎的喜劇世界觀、段子的結構、基礎表演方式，以及理解喜劇的態度。

　　在她的書中，使用了許多知名喜劇人的實際案例與或現身說法，這讓你可以很容易揣摩大致的情境狀況，也容易透過名人來帶入和理解。在我不久前出版的《喜劇攻略》中，

有許多部分也受到了卡特此書的影響。而這次的新書中,她不只很大程度改寫了文本內容,更把書當代化了,將新媒體與社群媒體等元素都加了進來,這讓這本喜劇聖經有了更里程碑的歷史定位。

　　非常開心這幾年脫口秀／站立喜劇在台灣成為了顯學,不但產業的產值每年以倍速成長,新生代的喜劇人也不斷在增加中,而除了本來的台北、台中以外,新竹、高雄、台南等地,也都出現了據點型、俱樂部或是社團形式的在地展演,這對喜劇產業來說真的是可喜可賀,也對未來十年甚至五十年的發展建立了基礎。

　　相對的,喜劇書也不斷的面市,這對喜歡喜劇的人,再再都是個福音。喜劇是變化多端的藝術形式,卡特所寫的內容在本地未必全部適用,但作為諮詢與參考的對象,可說是非常優秀的選擇。

〈專文推薦〉

喜劇是種信仰，這本「聖經」帶我上天堂

站立喜劇演員、脫口秀主持人　酸酸（吳映軒）

《站立喜劇大師從寫作到表演的幽默聖經》要出中文版，我可能是全台灣最興奮且在意的人，在此也感謝出版社給我這個機會，讓我能為這本書校稿及協助審訂，我做的不多啦，只不過是：

（一）修訂書中專有名詞，以貼近台灣現場站立喜劇的使用現況，技法也加以校對。（嗯哼，我當然有請示過卡米地喜劇俱樂部的總監張碩修，大概是，我跟他講有這件事，他說：「那就交給你了！」）

（二）將書中舉例的笑話翻譯稍做潤飾，讓笑話更加口語化，盡可能還原表演者原意，也更幽默。

（三）注入我的熱情與祝福！（啊不小心倒太多了！）

那為什麼我對這本書如此鍾情？其實陪伴我最久的是它的初版《喜劇聖經》，我在二〇一〇年底加入了卡米地開始講「脫口秀」（Stand-up Comedy，現在我們知道「站立喜劇」是更貼切的譯名。）當時台灣沒有太多人知道這是什麼，也沒有 Netflix 喜劇專場影片可看，但在國外，尤其美國已經有成熟的現場表演環境，也出版了一些站立喜劇文化及教學書籍。

因此當年我除了在俱樂部參加培訓，講開放麥（Open-

mic），為了讓自己看起來好像很努力，決定從國外訂購多本原文書來學習，其中就有這本《喜劇聖經》，我認為它是最實用，也是我最喜愛的書之一，比起某些深入探討理論，或是需要經驗才能感同身受的心法，這本書更接近「cookbook」（意指像食譜一樣，條列清楚的參考書），對新手非常友善，從基本的笑話結構、情緒態度、表演、現場應用等等，都帶你做一遍。這麼說來，表演喜劇也跟做菜一樣啊，你要先掌握好基本功，才能發展屬於自己的創意料理。

這十年來我雖然沒有抱著《喜劇聖經》睡覺，但它的確是我的枕邊讀物（沒錯，我為喜劇狂，所以單身好久啊！）而在二○二○年，茱蒂・卡特老師出版了《站立喜劇大師從寫作到表演的幽默聖經》，我也是馬上購入原文版本「拜讀」，相距快二十年，喜劇當然有所改變，包括社群媒體的影響，演員風格的多元化，還有更符合現代的笑話案例，都收錄在新版書裡面。但不變的是清楚的步驟和解說，還有卡特老師幽默輕鬆的教學口吻。

你問我有沒有把書裡的每個功課做完？當然沒有。不過也許這些要點已經融合在我的喜劇生涯裡了，它的確是我遇到瓶頸時都要翻一下的「聖經」，迷茫時向它祈求靈感還真是有點用處。喜劇是種信仰，我願將這本《站立喜劇大師從寫作到表演的幽默聖經》推薦給各位有志從事相關行業，或是對喜劇有興趣的朋友們。

Contents
目錄

第五部分

不當喜劇演員也能替簡報增添幽默的寫作提案　　293

〈作者序〉

想像一下……

你在舞臺側邊等待。

司儀請你出場。

你走進聚光燈下，感受到所有人的目光。

你說了開場笑話。

鴉雀無聲。

你失敗了？麥克風開了嗎？

在一陣永恆般的死寂後，觀眾爆笑，你的下一則笑話成功了，再一則笑話也是，你風靡全場！

你在如雷的掌聲中下臺。

> 「跟隨你的熱忱，忠於自我，永遠不走別人的路。除非你在樹林裡迷路了，而你發現一條路，那麼無論如何你都該沿著那條路走。」
>
> ——艾倫·狄珍妮（Ellen DeGeneres）

在休息室，一位經理進來找你，引薦你面見許多要求簽下你的一流經紀人。突然間，你在做首場喜劇特輯了，各地佳評如潮，數百萬名粉絲在線上追蹤你。接著你去巡演，在一千五百張票完售的劇場演出，HBO、網飛（Netflix）與電影製片人的合作邀約湧入。

你是賣座的明星。

為何你不該成功？

你覺得擁有成功的喜劇事業是可能的嗎？或者你常聽媽媽說：「別作白日夢了，去讀法學院」？這些聲音是否削弱了你的信心：

- 「我不夠好笑。」
- 「我太老了。」
- 「我太胖了。」
- 「我有太多責任要擔，無法追夢。」
- 「我得靠正職賺錢。」

> 「人生會為你提供許多機會，要嘛加以把握，要嘛遲遲不敢接受。」
>
> ——金凱瑞（Jim Carrey）

我的喜劇工作坊學生體驗過這些恐懼，但他們努力練習，聽從我的指導，如今他們在全美各地的俱樂部領銜演出，也主演網路喜劇特輯、情境喜劇，更得到演藝事業發展合約以及在電影中嶄露頭角。

本書的素材有助於甩開疑慮（這很正常）。遵循我的指導，你就會發掘真實的喜劇觀點，進而開創出色的題材，並探索獲賞識與敲定演出的機會。

這是你人生之旅的起點。

適合幽默者的職業

即使你不想經營站立喜劇事業，學習如何編寫及表演站立喜劇，也會開創許多工作機會。

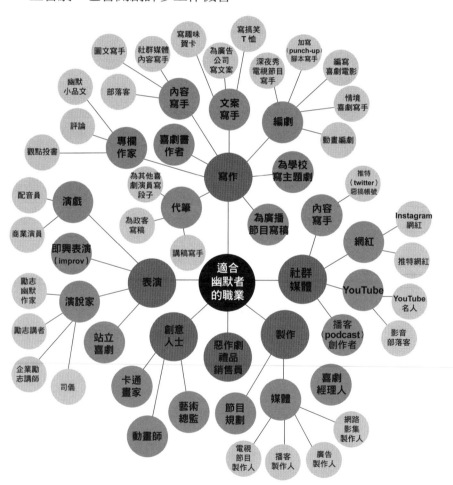

「站立喜劇能開啟眾多機會，我開拓的第一個機會是演藝工作。但演藝工作可以指成為電視名人、電臺名人、寫手、製作人、視覺特效人員乃至於配音工作。」

——凱文・哈特（Kevin Hart）

引言

喜劇新十誡

1. 你不該剽竊

　　勿「挪用」其他喜劇演員、網路上或本書範例的笑話。觀眾想聽你的原創故事和想法，那是你獲利的資產。在喜劇演員之間，剽竊是原罪。

2. 你不該說謊

　　實話比假話奇特、好笑。真實性是表演的獨門祕方，觀眾想了解你，而且他們看得出你是否虛偽。

> 「最難做到的事情是忠於自我，尤其是在大家看著你的時候。」
>
> ——戴夫・夏普爾（Dave Chappelle）

3. 你該成為社群媒體明星

　　請在社群媒體平臺大肆出沒。每天發文、上傳影片以及與你的追蹤者交流。你的手機是你的宣傳人員，跟它說話，每日錄下你的觀察並且發文。

> YouTube 明星兼網紅珍娜・瑪波（Jenna Marbles）曾告訴我，她來作喜劇諮詢時，已取得護理學位。她沒從事那一行，因為當她發布二〇一〇年 YouTube 影片「如何讓人誤以為你長得很好看」，一週內就有五百三十萬人次觀看。如今她有超過一千七百萬位訂閱者、二十二億的影片觀看次數，更賺進數百萬美元。

4. 你該盡本分

上臺時間無可取代。當你失敗了，請回臺上再試一次。記下優點和缺點，或改寫不好的地方。成功的要訣是：搞砸，再試一次；哭泣，再試一次；吃披薩，再試一次。不斷重覆！別放棄！

5. 你該建立人脈

在每個「開放麥之夜」（按：open-mic，俱樂部開放給所有人報名，上臺試講笑話的活動），請善待司儀或主持人，留下來看其他表演者，以及感謝俱樂部老闆。你像需要粉絲般需要他們，若粉絲不多的話更是如此。上述的其中一人可能會成為業界的要角，並雇用他們欣賞的人。不開玩笑，許多紐約喜劇演員都希望自己當初能對「即興表演喜劇俱樂部」（Improv Comedy Club）的酒保好一點，因為後來他經營了HBO。人脈是你長久成功的關鍵。

6. 你該抨擊強權

喜劇一向奚落有錢有勢的人、對他們究責，這叫「向上抨擊」。反之，藉宗教、種族、性取向批評被你視為不幸的人，並非明智之舉，別用你的喜劇打壓別人。

7. 你萬萬不該用年齡當藉口

你想搞笑，年紀永遠不嫌太小或太老。已故的美國優秀喜劇演員朗尼·丹吉菲爾德（Rodney Dangerfield），四十四歲時才得到演出機會；路易斯·布萊克（Lewis Black）

四十八歲時，在《強史都華每日秀》（*The Daily Show with Jon Stewart*）露臉，才使他成了家喻戶曉的人物；在老弱的六十歲時，我以前的學生維琪・巴波拉克（*Vicki Barbolak*）於《美國達人秀》（*America's Got Talent*）試鏡後，博得滿堂彩；洛利梅・赫南德茲（Lori Mae Hernandez）十三歲時上《美國達人秀》表演，演出片段收錄於評審剪輯版中，隨後又在洛杉磯的杜比劇院（Dolby Theatre）演出。在任何年紀，如果你夠幽默，總會有你的觀眾。

> 「（說也奇怪，有人想找我當保姆……）我不是高中畢業生，甚至還沒上高中。我沒有駕照，連坐在副駕駛座都不行。我還在用安全剪刀啊各位，你卻打算把你親愛的孩子留給我照顧？我能當保姆的唯一資格是……我曾是嬰兒！」
>
> ——赫南德茲

8. 你該說純潔乾淨的笑話

在成名之路上，你需要售票表演，也許肛交笑話很爆笑，卻會使利潤豐厚的商演化為泡影。請將你的黃色題材留在俱樂部說。（記住，潔身自愛的重要性僅次於虔誠。）

9. 你不該「裝」風趣

在臺上太努力博取笑聲，如同約會時太努力求取愛情。不管是哪一種，最後你都會被拒絕。開發題材時，須以真正風趣的方式傳達你的觀點和想法（詳見戒律 2），你自然的幽

默一定會展露出來。

10. 你該「每天」寫段子

　　安息日不休息。喜劇是全天無休的工作！你的幽默感不似骨骼，倒像肌肉，不常用就會流失。天天寫段子，做完本書所有的練習，並定期與你的喜劇搭擋演練。做好最困難的工作，當機會來敲門，屆時你就準備好了。

注意：別獨自寫喜劇，請付諸行動

到 TheComedyBible.com 學習如何尋找喜劇搭檔，發掘你可以分享創作的場合，以及獲得有益的洞見。現在就去下載我附贈的音訊檔「克服拖延症」吧。

充分解說

「這本書會讓我變幽默嗎？」

　　不會，這本書不會讓你變幽默。幽默是天生的特質。風趣是一種天賦、一種看待世界的方式，教不來。不過若你很會搞笑，那麼本書會向你說明，如何透過可靠與確實的練習，成功地預演、編寫及開發站立喜劇題材。這些練習會培養出你的喜劇風格，以及創作一小時喜劇特輯的題材。同樣的練習培養出如今多位當紅的喜劇明星。

　　我們來看看你有多風趣。

所以……你自認風趣？

📁 **練習1：你在幽默量表上得幾分？**

本幽默量表的初步測試結果能確認你的強項及弱項，讓你在寫笑話的過程中有正確的認知。

1.「三點清單」笑話（list of three punchlines，轉折法）

以這個鋪墊寫一個笑點：能熬過核爆的三種事物，性病、蟑螂和……

列出三種不同的答案

2. 寫圖文說明（視覺幽默）

替這張圖片寫兩句好笑的圖文說明。

© 艾倫·拉伯茨（Alan Roberts）

3. 以對話搞笑（視角演出法）

你媽媽說：「你要穿這套衣服出門？」

寫出兩種詼諧的回答。

4. 站立喜劇（混合法〔Mixes〕）

完成這個鋪墊：鋼筆就像性愛，因為……

列舉五個例子

5. 自嘲（逆向思考）

我胖乎乎，但過胖有一些好處……

舉出三個好笑的過胖好處

6. 縮寫笑話（一句式笑話）

KFC、CPA 和 VIP 其實是代表……

寫出這些縮寫的趣味定義

7. 政治幽默（對比笑話）

我媽和我國領袖有共通點，他們都……

寫下兩種有趣的回答

8. 家庭笑話

我爸的怪癖是……

寫兩件好笑的事

9. 宗教笑話

昨晚上帝給我忠告，祂說……

演出上帝給你忠告一幕

10. 性愛笑話

只有我覺得這樣很不性感嗎？當有人說……

寫出兩種爆笑的回答。

你的幽默測試結果

數一下你寫了幾則笑話或回答。數字是多少？＿＿＿＿＿＿

●十八以上

你可能具備成為職人的條件。就算你的某些笑話不好笑，你寫了不只一個答案，顯示出你投入的程度。請相信我，你對於成功的堅持和毅力，將帶你走得很長遠（不僅是在喜劇領域）。

●十到十七

你有意願，不過你太輕言放棄了。通常要試寫十次，才會出現更有趣的笑料。也許你太挑剔了，這會妨礙你「變得風趣」。再讓自己忍耐一下！假裝你在「健身星球」健身房（Planet Fitness）的「不批判空間」，寫笑話吧，盡可能不要有太多爛答案。你將為結果感到驚奇。

●少於九

或許你是十分幽默的人，但為了超越極限而練習多寫一些，會令你不想完成練習。寫作練習是成功之路上的必備要素。

如果你沒有做這項測驗，並且保證你晚點會做……

恭喜！你有真正的喜劇演員特質！所有的喜劇演員都會藉故拖延。俗話說：「死很簡單，喜劇很難。」儘管如此，別將本書晾在一邊，然後改做你次選的職業。回去填寫你的答案，即使你寫的是史上最難笑的答案，重要的是你沒放棄。你可以是叛逆者、不合群的思想家、壞學生……以及隱藏的珍寶，好萊塢星光大道上的一顆星正等著你。但請先做最困難的工作，完成練習，看自己有何本事。

「我剛寫好第一則笑話，該怎麼處置？」

想發表你的最佳答案？藉由分享你的笑話與讀別人發表的內容，或許你會發現：

- 你比你所想的風趣。
- 你更善於開創特定題材。
- 你受到激勵，想更加努力。

不論你在幽默測驗上的結果如何，你會進步，題材將隨著練習而優化。我向你保證。

《幽默聖經練習冊》

持續追蹤你寫在《幽默聖經練習冊》的笑話，TheComedyBible. com 有練習冊檔案可下載，至於想用手寫的人，也有紙本練習冊可供購買。

現在我需要你的回饋。

📁 練習2：對你的喜劇幻想作出承諾

1. 想像一下⋯⋯

我要請你閉上雙眼，想像你擁有夢寐以求的喜劇事業，想像自己成功了。

- 成功看起來是什麼樣子？
- 你有什麼感覺？
- 誰在你身邊？
- 功成名就時，你最私密的想法是什麼？

有些人會想像自己在觀眾面前表演段子，對方笑到飆淚，其他人可能想到第一筆薪水，多數人想的是出名到在街上被認出來。

2. 當作在寫日記，花十分鐘寫下你的成功幻想。範例：

「今晚我在紐約市錄第二部網飛喜劇特輯。我好緊張，不過準備萬全了。我利用白天與喜劇搭擋、經紀人演練段子。事後沒有開派對，因為明天我要搭一早的班機飛往加州。我得在拉斯維加斯的凱撒宮賭場度假村（Caesar's）演出。我愛現在的生活！」

3. 寫下即日起一年內你將達成的一個目標。範例：

「到明年的今天為止，我至少會表演一百次。」

4. 在日曆中寫下即日起一年後的目標。

在下一個章節〈告別拖延症〉中，我們會詳細地探討你
的日曆。

執著於你的成功幻想

金凱瑞曾跟歐普拉·溫弗蕾（Oprah Winfrey）說一則故事，
事關他在多倫多大笑俱樂部（Yuk Yuk's Club）的喜劇首演。
他爸爸載他去，隨後眼見他失敗。金凱瑞擔心自己沒有能力靠
藝人的身分謀生。然而在一九八五年，四年後，窮困又消沉的
金凱瑞開著破舊的豐田汽車到好萊塢，為了替自己打氣，這位
十九歲男生開了一張一千萬美元的支票給自己，名目為「已提
供演出服務」。他將日期填為十年，並把支票塞進皮夾。
後來金凱瑞因《王牌威龍》（*Ace Ventura: Pet Detective*）、
《阿呆與阿瓜》（*Dumb and Dumber*）這些電影，大賺超過
一千萬美元。他爸爸在一九九四年過世，金凱瑞告訴歐普拉，
他將那張支票塞進他爸的棺木中。

5. 作出承諾！

別隱藏你的成功計畫！上 TheComedyBible.com 填寫承諾
表！你將收到鼓勵訊息，有助於實現你的目標。（你成名時，
記得回我電話。）

現在我們就讓你的喜劇幻想成真！

第一部分

暖身，
克服創作焦慮

告別拖延症：史菲德策略

　　創意會產生焦慮。難怪一提到寫新題材或任何題材時，多數喜劇演員會選擇拖延。

　　大多人都知道，傑瑞‧史菲德（Jerry Seinfeld）是世上最富有、最多產的喜劇演員。他定期以新題材巡演、製作影片內容，還為笑匠同好製作特輯。史菲德是怎麼避免拖延症的隱患？

　　史菲德為我的首本喜劇專書受訪時，他揭露了個人祕訣。其中一項是，創造優質題材代表要「天天寫作」。史菲德將煮蛋計時器設為二十分鐘，不斷地寫到他聽見叮聲為止，不論當天他有何行程，這是每日例行公事中最神聖的項目。

　　在「人生小撇步」（Lifehacker）部落格上，喜劇演員布拉德‧艾薩克（Brad Isaac）分享過一段故事，他在後臺遇見史菲德，詢問有無「給年輕喜劇演員的任何訣竅？」

　　史菲德告訴他，成為出色喜劇演員的不二法門是寫出絕佳的笑話，寫出絕佳笑話的方法是**每天寫作**。

　　艾薩克又說，「他叫我買個集整年日期於一頁的大掛曆，把它掛在顯眼的牆上。下一步是拿紅色大麥克筆。他說，每天我達成寫作任務後，就在當天打個紅色的大叉，幾天後會連成一條鏈子，持之以恆，鏈子將越變越長。你會樂於見到那條鏈子，在你努力了數週後更是如此。你唯一的職責是不

讓這條鏈子斷掉。」

　　注意，史菲德沒說怎麼寫「好」題材。「史菲德策略」的祕訣是打消你想變厲害的指望，僅致力於每天寫作，你就能「不讓鏈子斷掉」。

> 「寫喜劇是難得一見的工作。這是一個神祕的職業。」
>
> ──史菲德

　　成功的寫作來自汗水，而非靈感。別讓你的焦慮、與另一半吵架、工作不順或前一晚狂歡，奪走你對於每日寫作行程的承諾。其實你在寫作時可能會發現，令你無法專心寫作的其實是題材。「史菲德策略」很管用，因為它著重於培養成功必備的習慣，因此你對自己唯一的評論是：今天你有沒有寫作？

　　「茱蒂，但我有配偶、孩子以及許多工作壓力。我沒有時間天天寫作。」

　　別找藉口！你的手機有筆記應用程式，對吧？在超市排隊時，輸入你對於周遭人事物的觀察。別在醫生的候診室看舊雜誌，寫作！或是利用手機的錄音程式說出你的想法。我個人喜歡錄音（與寫下來相比），我才能聽到靈光一閃時構想的能量、態度以及表演風格。

> 「除了你之外，無人能阻礙你。若你就是阻擋自己的人，你該感到羞愧。」
>
> ——戴蒙・韋恩斯（Damon Wayans）

　　有諸多應用程式能將話語轉為文字。上網搜尋「逐字稿軟體」或「逐字稿服務」，你就能找到眾多選擇。

　　使「拖延系統停擺」的方法包含：

- 掛曆（對，日日與你相對，在牆上的實體紙本年曆。）
- 紅色麥克筆（是的，實體寫作工具，那樣你就能與年曆互動。）
- 筆記本（或者你的電腦、平板，用你寫起來最暢快的產品即可。）
- 計時器。
- 將計時器設為十分鐘（計時器作響後，你可以繼續寫作，但在它響起前別停手）。
- 不間斷地寫作，沒有例外，什麼都寫，就算題材是「我想不出該寫什麼」也無妨。
- 在年曆上的今天打叉。

別讓鏈子斷掉。

「重點不是寫得好，而是持續寫作。我曾用兩年重寫一
則笑話後才發表。」

——史菲德

我們來創建《幽默聖經練習冊》，藉此整理你的喜劇日
誌。

📁 練習3：設定好《幽默聖經練習冊》

趣事會發生於白天或晚上的任何時刻。下個月起，你不
再是平凡人，你是喜劇寫手，那代表你要帶著錄音設備
或筆記，趣事發生時就記錄下來。某些喜劇演員甚至會
在好笑的想法或觀察出現時，立刻發訊息或寄電子郵件
給自己，意即在晚餐對話間、在教會裡，就連在性事中，
都要側身寫下來！（難怪許多喜劇演員單身。）

> 「我不會放棄,我要寫一則笑話。我環遊世界並增廣見聞,我運用大腦中發掘事物的區塊,直到不必費心留意就能發現趣事的程度為止。」
>
> ——史蒂芬‧萊特(Steven Wright)

或許你會想,「我會記牢。」但你記不住的,相信我,錄下來!接著你要在晨間寫作時,聽取錄音檔,轉為逐字稿,加點料,然後表演,那代表持續記錄及整理構想是首要任務。我常回顧五年前隨手寫的原稿,並在其中發現金句。

追蹤你的題材

瓊‧瑞佛斯(Joan Rivers)在三乘五的小卡上,打印超過一百萬則笑話,並存放在卡片櫃中。她將卡片依主題排列,瑞佛斯說這是整理時最難的部分:「這則笑話該歸類為『醜陋』,還是歸類為『愚蠢』?」

設定好你的《幽默聖經練習冊》

寫喜劇是一個混亂的過程。以前我常將笑話寫在眼前的任何紙張或電腦上,垃圾信件、水電瓦斯帳單、電腦的上千個檔案中都有我的隨手筆記,簡直一團亂。這些笑話遺失、遭淡忘了,甚至從未表演過。(天然氣公司的某人可能長年表演我的笑話,並納悶為何我沒寄新題材了。)這裡有一個管用的方法,能整理你從本書產出的所有題材。

注意：以下指南適用於 word 處理程式。如果你沒有電腦或平板，不妨用老派的三環活頁夾，將冊子分為幾區，在每一區裝上三孔活頁紙。

立即下載：《幽默聖經練習冊》

要是你想讓自己超級輕鬆，大可買已歸納好的《幽默聖經練習冊》。許多學生覺得它大有幫助，因為：

- 已排版的練習冊便於練習。
- 省略或拖延的機會較少。
- 在專用練習冊中看見你的題材，會促使你持之以恆。

上 TheComedyBible.com 訂購紙本或線上下載版的《幽默聖經練習冊》。

注意：若你已有一本《幽默聖經練習冊》，請跳過以下段落並翻到下一章。

在電腦上創建一個資料夾，命名為《幽默聖經練習冊》。在上述各區新增子資料夾（若用活頁夾就新增頁籤）：

- 練習 1：幽默測驗
- 練習 2：喜劇事業幻想

作好準備，你將從下一章的練習中，將題材新增到此練習冊中。以下為你在電腦上創建的資料夾概覽：

📁 **練習**　你對於本書所有練習的答覆。

📁 **點子**　每日寫作和你記錄點子的逐字稿。

📁 **創作中的主題笑話**　你將學習到如何發掘寫笑話的主題，並且將它們存在此資料夾。你也會由「點子」及「練習」

資料夾中，將有潛力的笑料移到此處。

📁 **我的表演**　笑話精修後的最終落腳處，本資料夾僅包含可表演的題材。

📁 **段子列表**　這裡囊括各種段子列表。段子列表是各類演出當晚的表演次序（稍後本書會詳述段子列表的細節）。

成果應該會像這樣：

```
▼ 📁 幽默聖經練習冊
  ▼ 📁 練習
    ▼ 📁 練習 1：幽默測驗
    ▼ 📁 練習 2：喜劇事業幻想
    ▼ 📁 練習 3：克服拖延症
  ▼ 📁 點子
    ▼ 📁 晨間寫作
    ▼ 📁 錄音檔逐字稿
  ▼ 📁 創作中的主題笑話
    ▼ 📁 當服務生
    ▼ 📁 童年往事
      ▼ 📁 虔誠的父母
    ▼ 📁 約會
    ▼ 📁 變窮了
    ▼ 📁 感情的即興題材
    ▼ 📁 性與粗話
  ▼ 📁 我的表演
    ▼ 📁 大量精修笑話
      ▶ 📁 約會笑話集
      ▶ 📁 變窮了
      ▶ 📁 工作笑話集
      ▶ 📁 感情笑話集
    ▼ 📁 段子列表
      ▶ 📁 三分鐘表演
      ▶ 📁 五分鐘表演
      ▶ 📁 二十分鐘表演
      ▶ 📁 黃色笑話表演
      ▶ 📁 教會表演
```

幽默聖經練習冊＞練習＞練習 ××：變幽默

注意：你將在全書中看到這種提示字元，這表示要到《幽默聖經練習冊》，在標示「＞」後的資料夾中，依指定名稱建立一份文件，或在活頁夾新增一張紙，接著在此記錄習題的答案。你將藉由各項練習、每日寫作、剔除法，逐步打造出你的表演，所以別偷懶！

既然你整理了《幽默聖經練習冊》，我們開始填滿晨間寫作的資料夾吧。

練習 4：晨間寫作，起床並創作

幽默聖經練習冊＞點子＞晨間寫作＞筆記或錄音逐字稿

在喝咖啡前，先寫作！寫下任何事物，包括你的觀察、想法與夢境。這並非崇高的藝術，只是一種途徑，利於產生更清晰的思維、更好的點子、較少的焦慮。

在「點子」資料夾內，建立一份名為「晨間寫作」的文件，於第一頁打上明天的日期。在該資料夾建立另一份「筆記或錄音逐字稿」文件，於第一頁打上明天的日期。

1. 每日第一件事是在《幽默聖經練習冊》的「晨間寫作」區寫作至少十分鐘。然後將前一天的筆記或錄音移至《幽默聖經練習冊》的「筆記或錄音逐字稿」文件。這類寫作可能是蘊釀中的笑話點子乃至於當天發生的一連串事件，重要的不是你寫了什麼，而是你動筆了。打磨段子時，你會把「粗糙的喜劇」移到「創作中的主題笑話」資料夾，再移入「精

修笑話」資料夾。

2. 當日每當你有了點子，就寫下來或錄音，並在年曆上的那天作記號。

3. 天天重覆做一樣的事。

記住

如果設置《幽默聖經練習冊》太費時了，就到 TheComedy Bible.com 訂購紙本《幽默聖經練習冊》。它十分便於使用，你甚至能在喝醉後作練習！

你上路了。現在來談談可怕的事。

爭取表演機會

這不僅是章節標題，也是命令，來自本人我，你專橫的喜劇老師。馬上辦！面對任何可怕的事時，最佳作法是迅速了結它。我要你在寫出題材的第一個字前，先爭取一場表演。或者如果你已是喜劇演員，就在年曆上排定一場表演，當天你將依本書指示表演新題材。

「什麼？你瘋了嗎？我不表演！我幹嘛要替自己安排表演？」

放手一搏，安排一場開放麥，你將在此演出三到五分鐘，為什麼要這麼做？

因為「怕當眾出糗」是阻止拖延症、讓你邁出旅程第一步的最佳辦法。

若你是喜劇演員，可能會太苛求自己，永遠不覺得信心十足或準備萬全。其實我初次表演站立喜劇時，沒有表演內容，沒有排練，沒有題材。

毫無表演內容就被迫上臺

聽著，我以「魔術師」的身分創業，意即要拖著巨大行李箱參加一場又一場的表演。在我的一項把戲中，我會逃離

綁上鐵絲束帶的垃圾箱。想像一下,把垃圾箱搬到計程車上,在約翰‧甘迺迪機場的路邊檢查。

　　有一次,我到舉世聞名的「芝加哥花花公子俱樂部」(Chicago Playboy Club)表演,傳奇人物休‧海夫納(Hugh Hefner)也在觀眾席。可惜我的行李還沒送達。我進了俱樂部,把戲全失,向經理說明聯合航空公司把我的行李丟失了,經理以不友好的芝加哥流氓態度告訴我,不論有無把戲,我都得上臺。我進到「兔女郎更衣室」(Bunny Locker Room,它真的存在),因恐懼而大哭,就怕那晚我的事業完蛋了,那一刻,我明白我的選擇是離開這個鬼地方(我的事業絕對完蛋)或者上臺說出實情(我的事業也完蛋了)。

　　儘管害怕,我仍走進聚光燈下說,「聯合航空是比我厲害的魔術師,他們將我的把戲全變不見了。除非你們其中一人有一副牌、一支鋸子與一副手銬,否則我一無所有了。」觀眾笑了。我開始鉅細靡遺地告訴他們,我本想表演的把戲以及它們本該多神奇。笑聲更多了,我的真誠產生了共鳴。對,那晚海夫納也在席間,他甚至邀我住「皮革房」(Leather Room,令人失望,是廉價的塑膠)。

　　不顧恐懼和缺少題材而冒險上臺,結果真神奇,我只帶著隨身行李,以喜劇演員的身分繼續為美國各地的「花花公子俱樂部」演出。

「我已到達目的地，要是不冒險一試，我不會滿意。如果我膽怯了，我就知道我面臨挑戰了。」

——金凱瑞

你還等什麼？立即大膽地行動吧！

不論如何，到頭來你的年曆上都得排一場表演，把它當成終極版即興表演，腎上腺素是喜劇的養分。馬上替自己報名開放麥之夜或在婚禮上發表敬酒詞。天啊，就連替你的部門作簡報，或參加在地的選秀節目試鏡都算數！我們逐一作第一部分練習時，你必須將表演具體化。別等自信或靈感自己上門，年曆上迫近的截止日，以及隨後當眾出糗的威脅，是產生積極心態的要素。

現在該邁出自我驗收的第一步了。

站立喜劇場地

　　這世上充斥著高級喜劇俱樂部，明星常在此演出，站上他們的大舞臺是一項殊榮，廣為人知的喜劇演員爭相在此亮相，在你成為經驗老道的職人前，妄想能在這類場地表演太不切實際了。在此提供你一些主意。

你剛起步時的演出場地：自帶觀眾表演（bringer show）

　　許多俱樂部的表演廳較少，例如洛杉磯「喜劇商店」（Comedy Store）的「捧腹大笑廳」（Belly Room）、紐約的「愚人村喜劇俱樂部地下室」（Gotham Comedy Club Basement）會舉辦自帶觀眾表演。喜劇演員必須帶付費的顧客入場，以換取上臺時間，換言之，你的搞笑功力比填補座位的能力來得不重要。這類表演的品質參差不齊，比起沒有同伴的優秀喜劇演員，拉三十位朋友來的蹩腳喜劇演員可獲優先表演權。

　　自帶觀眾表演的安排人員有可能舉止像流氓，以前的學生告訴我，他帶比約定人數少的人到場時，某位安排人員想趁機敲竹槓。視你居住的地方而定，起初這些表演場地可能是你唯一的選擇。

　　自帶觀眾表演和其他表演的共通點是得填補座位，那是你身為喜劇演員的價值，無論你在俱樂部開場或領銜主演都

不會改變這一點，所以該開始為爭取上臺時間擬定策略了。

你投入的程度是多少？

我昔日的學生雪莉·榭佛（Sherri Shepherd）從芝加哥搬到洛杉磯，決心以喜劇為志業。她加入我的站立喜劇工作坊以學習基礎，接著一晚參加兩至三場開放麥，也樂意開一個半小時的車到餐廳作五分鐘表演，再開一小時的車到酒吧講三分鐘段子。憑藉著努力，她變得更出色，最終上艾倫·狄珍妮的節目超過二十三次，還主演情境喜劇，更成為當紅電視節目《觀點》（*The View*）的固定班底。在事業巔峰時，她於自製情境喜劇領銜演出。

喜劇俱樂部開放麥

喜劇俱樂部大多有「開放麥之夜」，然而請晚點再報名主流俱樂部的開放麥，直到你與你的題材經琢磨完畢為止，因為不管你有多優秀，在職業喜劇演員旁看起來仍像生手。額外的優點：這些俱樂部經常為喜劇學員提供課程及展演機會，也就是說，你會收到演出的影片。

酒吧開放麥

許多酒吧會在冷清時段辦開放麥，藉此拉抬生意。為換取上臺時間，通常你只須買一杯酒即可。你或許會在凌晨一點時為一群喜劇演員演出，因此得備好一些題材，講新手的困難之處逗大家笑。

《今夜秀》（*Tonight Show*）前主持人傑・雷諾（Jay Leno）起初在他能去的任何地方表演，包括在精神病院為病人演出。他曾來回各開四小時的車，從波士頓趕到紐約，只求在「即興表演俱樂部」（The Improv）登臺。老闆巴德・佛萊德曼（Budd Friedman）得知雷諾每週至少奔波一次，十分佩服，於是讓他放個假。堅持跟努力是雷諾培養才能和名聲的方式，最後也令他名揚國際了。

主題表演

為了填補夜間離鋒時段的空位，許多大都市的喜劇俱樂部會舉辦一週一晚的主題表演。這是專業人士一展長才的夜晚，包括風趣的會計師、計程車司機和老師。某些場所會排定說故事主題之夜，例如「薄情人的故事」、「談性說愛」或「有罪惡感的祕密」。並非所有的說故事活動都適合站立喜劇演員，不過一旦你開始培養個人觀點、參加開放麥，你將更能找到定位，進而判斷哪些表演節目適合你。

教堂及廟宇

看一看長頸鹿，你就知道上帝是有幽默感的。你禱告的地方也可以是你演出的地方，有些宗教組織會為教友、信徒舉辦表演節目，只要你的題材顧及虔誠觀眾的感受，你就能獲得演出機會，甚至是祝禱，抱歉，是「酬勞」。

當你有完整二十分鐘的表演內容

你有精修的題材時，可演出的場所如下。

預定表演

表演得預先安排，而且通常在喜劇俱樂部、咖啡廳或酒吧的後廳進行。雖然你不必自帶觀眾，但有帶的話通常有幫助。他們還指望你透過社群媒體、行銷電郵、簡訊等等，向你的粉絲宣傳表演節目，作為利益交換，你可以主持或者表演開場段子。展開行動前，先去看幾場表演，坐在主持人可能會注意到你的位置，稍後接近主持人並詢問在此演出的事。表演安排人員傾向於排定認識與信任的人表演，所以請禮遇每個人，也請善用此機會向喜劇演員夥伴自我介紹。

慈善與非盈利組織

著名的喜劇演員經常爭取在慈善活動露面。由於他們熱愛慈善活動，無論是為了動物權益、癌症研究或是其他重要的理由，喜劇演員偶爾會得到這類演出機會。而當職業喜劇演員筋疲力盡時，也許你就有演出的份了。

喜劇演員諾妮・薛尼（Noni Shaney）自願為遊民非盈利組織表演段子，因此接獲三場支薪的慈善活動。出席的演出安排人員欣賞她的笑料緊扣慈善主題，以及她收尾時提醒大家募捐活動的重要性，而非只以笑話作結。

喜劇大賽

你是否也曾幻想成為搞笑高手？贏得比賽也能為你開啟一扇門。上網搜尋你附近即將舉行的喜劇活動和競賽吧。

巴波拉克，我工作坊的另一名畢業生，成了電視節目《美國達人秀》的決賽選手。在此之前，她在電視上的《尼可夜間頻道》（ Nick at Nite ）贏得「美國最搞笑的媽媽」頭銜，結果後來與替她做節目的電視節目製作人一同在拉斯維加斯表演。

當你有一小時的充實題材，且表演驚艷四座

租四面有牆的空間

有些場所會以固定價碼出租「四面牆」（又叫空間）或「依門抽成」（付費票券），加收保證金（不論到場人數多少，這是你該給俱樂部的最低金額）。這類場所可能是喜劇俱樂部、劇場、多用途空間、飯店會議室或其他場所，只在你有忠實的擁護者時才能這麼做，知道為什麼嗎？因為你得獨力承擔宣傳工作並填滿座位。要是你辦不到，就難逃所有的損失了（$$$）。

開場表演

一旦你有整整一小時的題材，靠領銜喜劇演員（按：Headliner，一場演出中最有經驗且知名的喜劇表演者，通常

在演出中是最後一個登臺的主秀，演出時間比其他表演者長，也負責吸引票房）的提拔，會是自成領銜喜劇演員的絕佳途徑。那正是丹·奈楠（Dan Nainan）的際遇，他從菜鳥變成在上千位觀眾面前表演的達人。

奈楠加入我某梯次的工作坊時，時任英特爾（Intel）的中階主管，然而他很想當喜劇演員。他的表演著重於他的印度裔日本人文化背景，引起了羅素·彼得斯（Russell Peters）的注意，一九八九年，這名加拿大籍站立喜劇演員於多倫多開始演出。二〇一三年，彼得斯靠自身印度文化的優勢，躍升為《富比士》（Forbes）雜誌收入最高喜劇演員榜的第三名。

某一晚，表演完後在回家的路上，奈楠決定造訪紐約的「即興表演俱樂部」，看能否欣賞彼得斯的幾段表演。他恰巧在彼得斯收尾時抵達，無意中聽到節目主辦方感到扼腕，因為觀眾想看更多表演，附近卻無別的喜劇演員。奈楠自告奮勇，他重拾信心，製作人給了他一個時段。彼得斯看過後，對奈楠的段子讚譽有加，便將他的電話號碼給了奈楠。

那次大無畏的行動，使奈楠成為彼得斯諸多演出的開場嘉賓，從此以後，他們便在世界各地的俱樂部和劇場一同演出。

請觀賞領銜喜劇演員的表演及認識他們。他們也曾像你一樣，更重要的是，你能變得跟他們一樣。

企業喜劇

各企業經常請喜劇演員為大型活動表演：行銷會議、年

度員工旅遊、訓練和勵志研討會、一般會議等等。《財星》雜誌（Fortune）列的五百強企業中，有些會以每場表演十萬美元以上的演出費雇用知名喜劇演員，但是各公司更常舉辦較不精緻的活動，而且需要不開黃腔、不扯政治的喜劇演員。若想報名這類活動，通常你會需要經紀人。供你參考：別將表演企業喜劇與勵志演講搞混了，我的書《你的訊息：將人生故事變成賺錢的演說事業》（The Message of You: Turn Your Life Story into a Money-Making Speaking Career.）詳實介紹了後者。

打造你的個人秀

藉由製作與宣傳你的個人秀，替自己創造機會。招攬觀眾得花很多心血，但是有個人秀代表總有地方可工作。舉個例子：以前的幾位學生成功爭取在機場附近的飯店酒吧舉辦喜劇之夜。人人皆知，機場的飯店酒吧有滯留旅客這類固定觀眾，他們需要笑一下。明確的告誡：製作喜劇節目會耗費許多時間及心力，恐怕不利於你的表演事業。

那麼我們來為你爭取表演機會吧！

📁 練習 5：爭取表演機會

幽默聖經練習冊＞練習＞練習 5：爭取表演機會

上網搜尋「鄰近的開放麥」，在附近尋找本地開放麥。務必查明活動是否仍正常舉辦，因為名單中的許多項目未定期更新（喜劇俱樂部經理不以維護資訊著稱！）。

　　將地點名單複製到你的「練習5：爭取表演機會」文件，遵循獲取登臺時間的規則。以大部分的開放麥來說，你人到場就好，但是請用墨水在年曆上標出那一天！

　　「好了，茱蒂，我搞定了，我取得演出機會。現在我慌了。」

　　你絕對辦得到。他們可能會要求作五分鐘表演，若你只有三分鐘的表演內容，那也不要緊。好消息是，假如你的表演低於原定時間，他們通常會很開心。在三分鐘的表演內，每十五秒就想出一則笑話，意即你只需要……十二則笑話。

　　你也會想得知其他人在何處表演，才能去捧他們的場。記住：你不只是在創業，也是在加入一個社群。

　　害怕嗎？讓我協助你。

克服怯場的五個訣竅

　　喜劇演員常以不同的方式思考。其他人眼見的難題，是我們所見的笑點，我們有古怪的……或像我常說的，反直覺的人生觀。失能的家庭或骨折的手臂有正面意義：潛在的題材。何不翻轉我們的恐懼，讓它發揮笑果？

> 將難題化為笑點
>
> （我走上臺，手臂打著石膏〔cast〕）「我來洛杉磯多年了，你們看！我總算在卡司裡〔cast〕了！」
>
> ——卡特

　　供你參考：

1. 恐懼是絕佳的動力

　　害怕某些事會迫使你作足準備。想想你初次體驗潛水的時刻，在水中死亡的可能性，令你接二連三地確認你的裝備無虞，並且溫習受訓時的每個細節。不妨將這種態度用於站立喜劇，把在臺上垂死掙扎的威脅當作動力，你才會多花一點時間修改和強化題材。你也得與喜劇搭擋另外上些課，或是額外預約喜劇老師的課程。

2. 恐懼會令你亢奮

你的心臟狂跳，胃在翻騰，呼吸急促，身體因期待而顫抖（這是恐懼還是性愛？）善用這感覺，在心裡將恐懼化為興奮感，享受飆升的腎上腺素。如同坐嚇人的雲霄飛車，結束時，你會急著想再來一遍。

3. 缺乏自信可能是優點

有一件事應該會令你訝異：最有自信的喜劇演員通常不是最風趣的人。在我的工作坊，題材或表演能力皆無庸置疑的喜劇演員，經常缺乏自我認同感。觀眾偏愛這類喜劇演員：為人真誠，願意展現脆弱與不安的一面。

無論喜劇演員有多經驗老道，擔心觀眾作何反應是很正常的事。我們都懂不安的感受，也會對這種真誠產生共鳴，你的觀眾也一樣。請觀賞賴瑞・大衛（Larry David）的《人生如戲》（*Curb Your Enthusiasm*），留意他的不安如何化為他的笑料。

將恐懼變成題材

以前的學生蘇珊・林區（Susan Lynch）曾在社群媒體發文，提及她把恐懼變成題材。「我超怕進行喜劇首演，還告訴同事，『我好怕在這七分鐘內，滿廳的人會不喜歡我。』我同事說，『那沒什麼大不了的。許多人不喜歡你的時刻遠比七分鐘長。』我上臺跟觀眾講她說的話，哄堂大笑。如今這成為酷斃了的開場白。」

4. 恐懼也可以變得好笑

恰如你人生中的其他事物，恐懼即題材，不妨將它納入你的表演。它也是一種巧妙的連結，能使所有人產生共鳴。把它當成一種手段，吸引觀眾去感受你的經歷。

在下一個練習中，我們要將你的恐懼變成救場話。

練習 6：將怯場化為救場

幽默聖經練習冊＞練習＞練習 6：將怯場化為救場

「萬一我上臺後腦袋一片空白呢？」

有些學生擔心會忘記表演內容。你知道嗎？這是難免的。你在臺上看似驚恐，觀眾變得安靜，當喜劇演員終於承認實情時，通常會逗人發笑。「我忘了表演橋段！我就知道，在幼兒園時，我不該把鉛筆塞到鼻孔還塞這麼深！」那通常會成為他們段子中的亮點，因為這番話如此真實。請相信萬一你掉球了，你也能夠將球撿起來。

在「練習 6：我的救場話」下的「練習」資料夾，寫下與表演有關的三大恐懼：

1.＿＿＿＿＿＿＿＿＿＿＿＿＿＿＿＿＿＿＿＿＿＿＿＿＿

2.＿＿＿＿＿＿＿＿＿＿＿＿＿＿＿＿＿＿＿＿＿＿＿＿＿

3.＿＿＿＿＿＿＿＿＿＿＿＿＿＿＿＿＿＿＿＿＿＿＿＿＿

　　現在請從中擇一並幻想此事發生了。想像你將驚恐時刻轉化為與觀眾之間的真誠連結。難以想像？我來幫你，今天你得寫出救場話。

　　有手機充電器是很棒的事，以免你手機沒電，對吧？同樣地，有救場話，你會更放心，免得你忘掉題材。承認「我忘了表演內容！」是無妨的，但是你也需要有助於救場的臺詞。以下是一個小範例：

　　我從前的學生卡洛琳・波勒提耶（Carolyn Peletier）說，「完了！我忘光表演橋段了。請暫停一下，等我的大腦重新啟動！」

> 注意：本書裡的笑話是範例，擅自挪用為不智之舉。假如喜劇俱樂部的任何人讀過本書，那更慘。

　　在「練習 6：我的救場話」寫出你忘記演出內容時的三句救場話。

1.＿＿＿＿＿＿＿＿＿＿＿＿＿＿＿＿＿＿＿＿＿＿＿
2.＿＿＿＿＿＿＿＿＿＿＿＿＿＿＿＿＿＿＿＿＿＿＿
3.＿＿＿＿＿＿＿＿＿＿＿＿＿＿＿＿＿＿＿＿＿＿＿

　　現在準備切入發想題材與重獲自信最重要的環節。你需要一個團隊。

尋找絕佳的喜劇搭擋

「茱蒂，在日常中我很風趣，可是我坐著寫作時就不太幽默了。」

誰叫你坐下來寫作了？喜劇體現於生活中。在日常中你頗風趣，或許是因為有觀眾會對笑料產生反應。擺脫恐懼、拖延症及創作焦慮的最佳辦法，就是與別人結盟，共同探討本書。為此，你需要一位「喜劇搭擋」。

怎樣才叫「好的喜劇搭擋」？

- 令你感到自在的人
- 你能當面說任何事的人
- 會依約出現的人
- 覺得你很風趣的人
- 不跟你借錢的人

極少喜劇演員會獨自構思題材。交流主題跟激盪想法經常會產生自然的妙點子。合作所衍生的化學作用和能量，是點子的基石，你會想將這類表演獻給觀眾。

> 「在你度過餘生時，請樂於與人合作。別人的點子通常比你的出色。尋找能挑戰並激勵你的一群人，與他們共度許多時光，那將會改變你的人生。」
>
> ——艾米・波勒（Amy Poehler）

在喜劇搭擋的關係中該留意的三件事：

1. 要氣味相投。 想挑選搭擋，就要看一看此人的站立喜劇段子或在線上瀏覽他的題材，展現尊重會促使他為你做相同的事。不一定要選題材與你相仿的人，其實跟涉獵不同領域的人合作，更有生產力，但一定得互相尊重彼此發想的題材，我工作坊的幾位學員皆與首位喜劇搭擋維繫終生的關係。

2. 年曆上務必寫上與夥伴開會的日期。 這項承諾是持之以恆、認真看待創作過程的關鍵。

3. 設定時限。 一人聆聽和作筆記，另一個喜劇演員則起身自由發揮及盡情表演。接著你們互換角色。你們擁有的時間一樣多。

4. 審視筆記並且加寫笑料。 表演完你修改的段子後，請投入等量的時間聽搭擋的加寫版本。請給予回饋以及協助彼此雕琢初稿所產生的佳句。

> 「找個可電聯或會面的喜劇演員朋友，一起檢視笑話、前言或點子。展開『這好笑嗎』的演練。據實相告，但語氣要溫和，而且別光等著輪到你，不妨跟他們說你是否聽過類似的段子。由兩個人組成最好。這是最有趣和最有益的練習。」
>
> ——加里・古爾曼（Gary Gulman）

我們來尋找你的喜劇搭擋。

📁 練習 7：尋找喜劇搭擋

幽默聖經練習冊＞練習＞練習 7：我的喜劇搭擋

到社群媒體發布你想合作的搭擋特質，不僅發表你的需求，最好也要提及你能給別人的貢獻，你會比起在交友軟體找處女還更快找到志同道合的夥伴。

在文件「練習 7：我的喜劇搭擋」中輸入：
1. 可能成為好喜劇搭擋者的姓名、電話號碼及電子郵件地址列表。
2. 你與他們交流的結果。
3. 你與每個人碰面或視訊的日期以及會談的結果。
4. 務必確定雙方的年曆上都有演出行程。

話說回來，你還沒去爭取表演機會，對吧？
「我的天啊，茱蒂！你怎麼知道？」

因為你為人幽默，風趣的人一向拖拖拉拉的。承諾要說出口才有力量，不是對你的貓說，而是對別的人類說。此處是指希望你出現、起身與搞笑的人類。你找到喜劇搭擋了沒？

立刻去做。搭擋能讓你為每週會議、作功課負起責任，也會使你緊盯著目標。喜劇搭擋不只是你的支柱，更是你完成這項任務的推手。

　　本書的下一部分聚焦於從零開始創造題材，這會是一份苦差事。

快問快答：你今天有至少寫作十分鐘嗎？（只接受肯定的答案。）如果沒有，別偷懶，馬上辦，別讓鏈子斷掉。

　　在找到表演機會與搭擋之前，別進行下一步！

　　你的年曆上排定演出行程時，我們再來發想題材。

第二部分

站立喜劇工作坊：
十三則笑話寫作練習

人生即笑話：發掘真實的主題

　　寫新喜劇題材的第一步是發掘主題，然後大量書寫。主題本身不好笑，它會激怒你或令你產生其他強烈情緒，起碼會產生觀點。記住，主題越嚴肅，你越有機會讓它變好笑。

　　尋找真實主題的最佳所在就在你的真實人生中：你的職業、男女朋友、家人等等，甚至是你的慘事。你不是在做令人痛苦的工作，而是每天花八小時在汲取喜劇題材！你不是在經歷慘痛的分手，而是正哭出新的十分鐘喜劇金句。那不是逐漸禿掉的髮際線，而是笑點正在連成線。

　　站立喜劇是將難題轉化為笑點的藝術。

> 「喜劇演員會把自己身上所有的慘事，拿來逗別人笑。」
> ——克里斯・洛克（Chris Rock）

擁有不好笑的勇氣

　　開創喜劇題材的最佳建議，就是說出或寫下對你而言別具意義的事物。這會為你的表演帶來真實感，也更易於寫作跟熟記題材，你無法逼別人笑，卻能上臺分享你對某些事的真切感受。

> 「我認為一流的喜劇是，你讓別人為他們不覺得好笑的事發笑，同時照亮他人內心的黑暗角落，讓他們重見光明。」
>
> ——比爾・希克斯（Bill Hicks）

選擇不好笑的主題

喜劇演員的職責在於發掘多數人錯過的趣事。若你選擇某些主題是因為它們已經很好笑了，例如性事、放屁或大便，那麼你就落入俗套了。專業喜劇演員才能在沒有人覺得好笑的事情中發掘幽默感。

舉例來說，腦瘤有什麼好笑的？沒有……除非你是吉姆・加菲根（Jim Gaffigan）。加菲根開創他的《貴族猿人》（*Noble Ape*）喜劇特輯，取材自他老婆金妮（Jeannie）動腦瘤手術並從中康復的事。這的確不是好笑的主題。問他為何用此題材時，他說：

「我們的人生中各有該應付的慘事，這是大家熟悉的事，因為我們全經歷過恐慌或悲傷的時刻，所以此題材放諸四海皆準。」以下引述自他的表演：

「我老婆的腦瘤沒了，我吵架吵贏她的能力也沒了，不是說我以前吵贏過她很多次，而是，我現在退役了。幸好我老婆不是愛翻舊帳的人，呃，但她有一次翻了，她說，『你知道，我動過腦部手術。』我總不能回嘴，『是啦，但那是一個月以前的事了，也該是時候向前看了吧！你懂嗎？不然

我的季節性過敏怎麼辦？我們都有自己的苦要背。』」

離婚通常是十分痛苦的人生事件，洛克將此題材用於他部分的網飛節目《鈴鼓》（*Tambourine*）：

「我要拚命、努力地與前妻競爭，感動我的孩子。『我不知道你們在媽媽家做了什麼事，但是我要贏過那些鳥事。』有時候我會帶明星客人回家，我會確保孩子們回去找她時有可說嘴的事。『媽媽！媽媽！德瑞克（Drake）教我寫作業！女神卡卡（Lady Gaga）烤乳酪三明治給我吃！」

起初我的每一位學生都不敢揭露自身的實況，他們寧可講老套的生殖器笑話，也不說他們生活中發生的事情。你的實況不必非得是悲劇，可是若說出口會令你緊張，那麼這應該是表演的好主題，事實可能很爆笑，還能以有意義又難忘的方式打動觀眾。

避開俗套的喜劇主題

老套的主題可能是不真實、老氣、非原創的任何題材，它包含卻不限於：機上餐點、交通、廁所、威而鋼、尿尿、大便、放屁，抑或以液態、固態或氣態從孔洞中排出的任何事物。畢竟你的觀眾可能正在吃辣味玉米脆片，請逗他們笑，別讓他們吐。

過時且老舊的題材不再合適，也很老套，例如拿前總統、

上個世紀的名人、貓與狗的差別說笑。

正如喜劇演員古爾曼所言，「我剛開始（作站立喜劇）時，大約有五十位新英格蘭喜劇演員模仿『男同性戀語調』，另外二十五位模仿『印度腔』。如果你因為它們是萬年老鋪墊，想繼續模仿這類語調，那麼請停止，因為這會令你變得老套！」

別做其他人正在做的表演，請演出你自己的風格。

為了發掘笑料，我們必須勇於展現不太完美的自己。我們來尋找你的真實主題。

練習8：發掘真實的主題

幽默聖經練習冊＞練習＞練習8：我的主題

「相信我，茱蒂，我的人生很『無趣』！」

嘿，無趣之中也會有笑料。大學主修藝術史似乎不像值得笑一分鐘的主題。可是澳洲喜劇演員兼我以前的學生漢娜・蓋茲比（Hannah Gadsby），為她的網飛特輯做了一套二十分鐘的藝術史表演，不僅爆笑，還贏得「艾美獎」（Emmy）的綜藝節目最佳編劇。

「藝術史教會我，就歷史層面而言，女人沒時間思考。她們忙著打盹、裸體、獨處、在森林裡。就連在生物學層面，

我也不覺得我跟這些女人是相同的物種。首先，我有正常的骨骼系統，但如果去畫廊，你會發現，若女人沒有穿緊身馬甲或處女膜，她就失去所有結構了，彷彿會跌得東倒西歪，還說：『噢，怎樣啦家具！』橫坐在馬鞍上、插腰擠乳溝。難怪我們不會倒車入庫，各位女士！古代笨女人甚至不會將屁股倒車入庫回椅子上！」

接下來的幾個練習頗難，請撐住並照著指示做：
- 探究你的人生並列出一份主題清單。
- 篩揀為三大主題。
- 深入探討那三大主題。

與你的喜劇搭擋一同做這項練習。慢慢來，仔細一些，因為這會產生未來數年的題材基礎。同樣地，這是你的起點。你不是三腳馬，不會一出柵門就好笑，稍後你才能加油添醋，任何一位職業喜劇演員都會告訴你，你一追求「笑果」，就會失真。

在《幽默聖經練習冊》中做這項練習。到 TheComedyBible.com 下載練習冊。

1. 尋找你的真實主題：你的工作或專業

萬一起初你不知該如何讓主題變得好笑，那也無妨。要對創作過程有信心。

　　據統計，九成五的菜鳥喜劇演員認為自己的職業很無趣，也不想靠這題材做站立喜劇表演，然而以喜劇傾向來看待你的工作，就能發掘一堆題材。記住，一開始你的主題不該是好笑的，我們面對現實吧，若你討厭你的工作，那便是加以嘲諷的好理由。舉個例子：

> 「我曾是高中英文老師，卻不得不換工作。我無法應付那樣的薪水與名聲。」
>
> ——莫妮卡・派波（Monica Piper）

> 「我是來福車（Lyft）司機。說也奇怪，乘客覺得有必要跟我閒聊，他們一上車問的頭一件事情是，『你做這一行多久了？』但他們真正想知道的是，『你的人生到底是何時分崩離析的？』」
>
> ——奈特・班狄特利（Nate Banditelli）

喜劇的關鍵不在於選擇好笑的主題；而是在於將普通的主題變得好笑。

　　在「練習8：我的主題」文件中，羅列你做過的所有工作。

1.＿＿＿＿＿＿＿＿＿＿＿＿＿＿＿＿＿＿＿＿＿＿＿＿＿＿

2.＿＿＿＿＿＿＿＿＿＿＿＿＿＿＿＿＿＿＿＿＿＿＿＿＿＿

3.＿＿＿＿＿＿＿＿＿＿＿＿＿＿＿＿＿＿＿＿＿＿＿＿＿＿

4.＿＿＿＿＿＿＿＿＿＿＿＿＿＿＿＿＿＿＿＿＿＿＿＿＿＿

5.＿＿＿＿＿＿＿＿＿＿＿＿＿＿＿＿＿＿＿＿＿＿＿＿＿＿＿

2. 尋找你的真實主題：目前你在人生的哪個階段？

> 「學習喜劇的關鍵在於先了解個人特質。如果你從模仿
> 觀察、認知到的既有喜劇節奏開始，你會較快博得笑聲，
> 卻難以出類拔萃。」
>
> ——麗塔・羅德納（Rita Rudner）

　　人生是一連串不同的階段，以那些階段的事件為基底的
笑話，會使你與觀眾產生連結。不妨參考這些人生階段：

- 邁入青春期
- 高中
- 與爸媽同住
- 上大學
- 你的二十多歲時光
- 有了室友
- 工作面試
- 困在令人不滿的工作中
- 買第一棟房子
- 養育嬰兒、幼童、少年、青少年
- 步入中年
- 照顧年邁的爸媽
- 退休

- 空巢期
- 考慮搬進退休社區

（上大學）「大學很棒。人生中只有這段時間能開三十九分錢的支票……然後跳票。」

——亨利‧趙（Henry Cho）

（你的二十多歲時光）「我們這些討厭爸媽的年輕人有不切實際的標準。我們認為爸媽是『出色的人』，其實不是，他們只是平凡人，爛透了，跟其他人一樣。我們就該這樣介紹他們，『這是我的家人，朗達及提姆，他們只做能力所及的事。』」

——泰勒‧湯姆林森（Taylor Tomlinson）

（步入中年）「以前我常在口袋放保險套到處蹓躂，現在我總帶著小冊子到處蹓躂，冊子裡列了哪種魚的汞含量最高。你想跟我談事情？我在晚餐時間掏出小冊子，『你看，我們可以點比目魚。還有誰能告訴你該吃比目魚？要不要我罩你？』」

——賴瑞‧大衛

（與爸媽同住）「今天早上我在早餐桌前看報紙，報上說有越來越多成人在家與爸媽同住。我很震驚……所以我說，『媽，你讀過這則報導了沒？』」

——布萊恩‧里根（Brian Regan）

在「練習 8：我的主題」文件中寫出目前你所處的階段：

1._____

2._____

3._____

4._____

5._____

3. 尋找你的真實主題：你的感情狀態為何？

- 單身
- 交往中
- 剛同居
- 已婚
- 已離婚或離婚中
- 離婚後約會中
- 第二、三、四段婚姻
- 與前任復合
- 處於開放式關係
- 一言難盡

（已婚）「我老婆生氣時都不會告訴我，老是要我猜。上次我知道她對我生氣，是因為她用最後兩片吐司替我做三明治。那甚至不算是最後兩片，她必須將手伸進袋子裡，探到袋子最底部，挖出另一片吐司邊。起初我還沒發現，因為她把三明治反過來做了。」

——麥克・溫菲歐德（Mike E Winfield）

（交往中）「我跟老婆說我想要一段開放式婚姻。她說，『好極了！我想前門也開放著。』」

——亞倫・拉伯茨（Alan Roberts）

　　觀眾愛聽感情主題段子。即使我的五位學生有相同的單身主題，卻能各自想出不同的笑料。記住：這是你與觀眾產生連結的起點，我再說一次，重點不是你的主題多好笑，而是你怎麼處理題材。

（單身中）「現實不會讓你頓悟單身人生有多糟糕，直到你打電話約朋友出去為止，你的朋友都沒空，因為他們跟女友出門了。『喲，兄弟，你好，今晚打算幹嘛？』『噢，老兄，我沒有要幹嘛。今天是週二杯子蛋糕日，我和女友要做杯子蛋糕，紅絲絨蛋糕。我得將碗和食物舔乾淨。』『舔碗？老兄，我不跟你講電話了。』『嘿！別因為你沒碗可舔就對我發脾氣。』」

——凱文・哈特

（單身很難熬）「這好比找工作，因為你剛開始找工作時，總是很挑剔。後來你會逐漸降低標準，問朋友知不知道誰在徵人，接著你會接一份打雜的兼職工作，只求有搞頭就好。」

——麥汀（Matin）

　　在「練習8：我的主題」文件中寫出你對自身感情狀態的

描述。

4.尋找真實主題：由於你的種族、性傾向、宗教、身心障礙，你是弱勢族群？

如果你屬於弱勢族群，在嘲諷「愚蠢的刻板印象」方面就有諸多喜劇優勢。有一點要注意，你必須有資格拿此主題說笑，否則別人會覺得你是種族歧視者、恐同人士、反猶太主義者，或者更糟的是，不好笑。

> （身為混血兒很奇怪，因為……）「看來鬼和影子做了愛，而我是愛的結晶。我們的全家福總是有點難拍。最初幾張照片，我爸爸只顯露眼睛和牙齒，攝影師會調整燈光，他會被完美地照亮，老媽卻狀似幽靈。」
>
> ——艾莎·艾歐法（Aisha Alfa）

> 「接受自己，除非你是連環殺手。」
>
> ——艾倫·狄珍妮

我以前的學生莫茲·喬布藍尼（Maz Jobrani）上臺時不想提他的阿拉伯血統，因為當時美國有許多反穆斯林的意見。我鼓勵他以此事作主題並採用他的伊朗裔家庭笑話。他一這麼做，售票演出機會便大量湧現，他是少數幾位能巡演的中東喜劇演員。接著他製作及領銜演出《邪惡軸心國喜劇巡演》（*The Axis of Evil Comedy Tour*），後來翻拍成了電影，還與

美國六大出版商之一的「西蒙與舒斯特」出版社談定出書事宜。喬布藍尼出演多部電影與電視節目，也在攝於甘迺迪表演藝術中心（The Kennedy Center）的網飛特輯領銜演出。

> （身為中東人）「在好萊塢，選角指導發現你是中東裔，他們大多會說，『噢，你是伊朗人？太棒了，你能不能說『我要以真神阿拉之名殺了你？』我是可以這麼說，可是如果我想說『你好，我是你的醫生』呢？」
>
> ——喬布藍尼

在《美國達人秀》，山謬・卡姆羅（Samuel J. Comroe）對自己患妥瑞氏症（Tourette's syndrome）的事大開玩笑：

> （有身心障礙）「真奇怪，竟然有人想霸凌患妥瑞氏症的身障者，這對他們來說根本沒好處。這位老兄想打我，我說，『放馬過來！我不怕！我更年輕時曾遭霸凌，所以你霸凌不了成年的我。要是你跟我打架，吃虧的就是你，因為如果你揍我，你就是打身障者的人。如果我揍你，你就是慘遭身障者痛扁的人。』」

你一上臺，觀眾可能就知道你的主題了。我以前的學生蓋茲比上臺時，看似……用她的話來說就是很男性化。她以自我認同的玩笑開場：「我自認不是跨性別者，但我的性別顯然不正常。我甚至也不認為『女同志』的身分適合我，我確實不這麼想。我的自我認同是『很累』，我真的很累。」

> （身為移民）「警察攔下我的車，問我車上有沒有違禁品。我看向表弟，然後我逃跑了。」
>
> ——菲利普‧艾斯帕薩（Felipe Esparza）

在「練習8：我的主題」資料夾中，寫下你所屬的弱勢族群或遭誤解族群的名單。

1.＿＿＿＿＿＿＿＿＿＿＿＿＿＿＿＿＿＿＿＿＿

2.＿＿＿＿＿＿＿＿＿＿＿＿＿＿＿＿＿＿＿＿＿

3.＿＿＿＿＿＿＿＿＿＿＿＿＿＿＿＿＿＿＿＿＿

4.＿＿＿＿＿＿＿＿＿＿＿＿＿＿＿＿＿＿＿＿＿

5.＿＿＿＿＿＿＿＿＿＿＿＿＿＿＿＿＿＿＿＿＿

5. 尋找真實主題：你的成長過程是什麼樣子？

你的成長過程是什麼樣子？你是在異教或極迷信宗教的環境中長大？你有沒有十二個兄弟姊妹，或是兩個爸爸跟一個雙性戀的媽媽？我們極少有「正常的」成長過程，因此你的特殊情況，會使你與那些也有異常童年的人產生連結。

我以前的學生凱特琳‧科倫波（Kaitlin Colombo），她來上我的課時只是個青少年，父母是同志老爸和同志老媽，她藉此打造了一整套表演。不久後她簽下福斯（FOX）的演藝事業發展合約，也上過《終極站立喜劇王》（*Last Comic Standing*）、E！娛樂頻道（E！Entertainment）與 MTV 音樂頻道。

（擁有同志爸媽）「好奇怪，我朋友羨慕我老爸是同志。『天啊，凱特琳，真希望我爸是同志。』『對，我爸也希望你爸是同志。』」

（兄弟姊妹）「有雙胞胎弟弟很奇怪，因為從小到大別人總問你：『欸，你們是否真的有心電感應？例如他哭了，你也會哭，你會有相同的感受？』才怪！想像，如果那是真的會怎樣，想像一下，每當我弟在自慰，我都感應得到會如何。如果我剛好在表演，突然間⋯⋯（呻吟）『哦⋯⋯哦⋯⋯』」

——索菲亞・尼諾・德瑞佛拉（Sofia Nino de Rivera）

在「練習8：我的主題」文件內，寫下你成長過程中異常的五件事：

1.＿＿＿＿＿＿＿＿＿＿＿＿＿＿＿＿＿＿＿＿＿＿＿

2.＿＿＿＿＿＿＿＿＿＿＿＿＿＿＿＿＿＿＿＿＿＿＿

3.＿＿＿＿＿＿＿＿＿＿＿＿＿＿＿＿＿＿＿＿＿＿＿

4.＿＿＿＿＿＿＿＿＿＿＿＿＿＿＿＿＿＿＿＿＿＿＿

5.＿＿＿＿＿＿＿＿＿＿＿＿＿＿＿＿＿＿＿＿＿＿＿

6. 尋找真實主題：你在哪方面像「離水的魚」般格格不入？

你在西維吉尼亞州（West Virginia）以穆斯林身分長大？你以非裔美國人的身分在猶太社區長大？家中唯有你最開明？家中唯有你說一口流利的英語？你是在男性主導領域工

作的女人嗎？

> 「當離水的魚很痛苦，但那是你進化的過程。」
>
> ——庫梅爾·南賈尼（Kumail Nanjiani）

打個比方，喜劇演員亨利·趙以在南部長大的亞裔美國人童年經驗說笑。「我是有南部口音的亞洲人。在許多人看來，那就夠好笑了。」

喜劇演員古爾曼是猶太人，讀的是天主教大學。他開玩笑：「我讀波士頓學院（Boston College），那是一所天主教大學，對，我在那裡有一個綽號：『猶太佬』。」

在「練習 8：我的主題」文件中，寫下你在哪方面像「離水的魚」：

1.＿＿＿＿＿＿＿＿＿＿＿＿＿＿＿＿＿＿＿＿＿＿
2.＿＿＿＿＿＿＿＿＿＿＿＿＿＿＿＿＿＿＿＿＿＿
3.＿＿＿＿＿＿＿＿＿＿＿＿＿＿＿＿＿＿＿＿＿＿
4.＿＿＿＿＿＿＿＿＿＿＿＿＿＿＿＿＿＿＿＿＿＿
5.＿＿＿＿＿＿＿＿＿＿＿＿＿＿＿＿＿＿＿＿＿＿

7. 你的身分

你的身分大多與你的宗教、種族、文化和家族史習習相關。舉例來說：

「當義大利人很難為，因為我們有許多不合理的蠢迷思
和迷信。在我家，誰都不准殺蛾，因為有人說牠是你已
故的親戚。要是你死了，以蛾的形態回來，你可能會再
死一次。每當我回到家，總有五隻蛾在我家門外的燈下
盤飛。我這輩子已知的過世親人就是我的阿姨、奶奶，
其他三個混帳是誰？」

——湯馬斯・戴歐（Thomas Dale）

寶拉・龐史東（Paula Poundstone）以身為無神論者說笑：

（宗教）「身為無神論者的奇怪之處是，我們沒有義務
改變任何人的信仰。週六早上你起床後，不會看到我在門前
說，『嘿，我帶了無字天書來給你看。』」

在此，喜劇演員波・伊萊亞（Paul Elia）自嘲來自無人聽
過的出身背景有多難受，「『迦勒底人』（Chaldean）是我的
種族，我們是來自伊拉克的中東天主教徒，鮮少人知道那是
什麼。令人氣餒的是，當我傳『迦勒底人』的短訊給朋友，
iPhone 會自動校正為『披薩餃（Calzone）』。iPhone 判定，『你
一定是指披薩』⋯⋯不，是我的種族。」

在「練習 8：我的主題」文件寫下你的宗教、種族或是你
的國籍：

1.＿＿＿＿＿＿＿＿＿＿＿＿＿＿＿＿＿＿＿＿＿＿＿

2.＿＿＿＿＿＿＿＿＿＿＿＿＿＿＿＿＿＿＿＿＿＿＿

3.＿＿＿＿＿＿＿＿＿＿＿＿＿＿＿＿＿＿＿＿＿＿＿

現在你有可變成笑料的不好笑主題清單了，不過我們得先修飾你的清單。

📁 練習9：選出三個最佳主題

幽默聖經練習冊＞練習＞練習9：我的三個最佳主題

「好，我有一堆主題，可是它們都不好笑。我該如何挑選適合的主題？」

現在你應該有三十個候選主題了，我們加以篩選為你的三個最佳主題。第一步是探討你對這些主題的感覺，再聚焦於激起你最多熱情、憤怒的項目。

嘮叨抱怨，引人發笑

現在請你起身，站在喜劇搭擋面前作點即興表演。我會示範怎麼將你的態度投入到清單上的各個主題，看會得出什麼結果。

嘮叨抱怨

「我學喜劇的第一個老師說，我該講令自己激動的事、我熱愛或痛恨的事，因為觀眾想看激情演出。我嘮叨抱怨的題材源於惹毛我的地方。」

——麗莎・蘭帕尼力（Lisa Lampanelli）

難怪怕蠢（HWSS）

困難（Hard）、奇怪（Weird）、可怕（Scary）、愚蠢（Stupid），整本書都會談到此準則。在你領取到報酬前，別更改這些字眼，它們很有效。

按以下指示自由發揮所有的主題，說：「（主題）很（擇一：困難、奇怪、可怕、愚蠢），因為……」接著即興說明為何你的主題困難、奇怪、可怕或愚蠢。舉個例子：

「桌邊服務」是你的主題，你可能會以「桌邊服務很困難」開場。（要表現出態度！你必須站起來，激動一點，讓你的情緒傾瀉而出。）

也許你會說，「桌邊服務很困難，因為你指望拿到小費，但不論你服務多好，有些人就是不給小費！」

現在你的主題可能會變成「善待不給小費的人很困難」。

善待不給小費的客人很困難，此事引發你的怒火，因為他們總是蠢話連篇。題材演變為，「桌邊服務很困難，因為顧客很難搞」。接著你以這類笑話作結：

「（桌邊服務很困難，因為……）有時候大家很難搞。這對情侶一上門就說，『我們進來後能在三十分鐘內走人嗎？』我說，『見鬼了，你們可以現在就走人。』」
——達斯提・史雷（Dusty Slay）

你對主題投射情緒，說出「因為」一詞並解釋為何此主題很困難、奇怪、可怕或愚蠢。

「萬一我想不到該說什麼呢？」

假如你想不到該說什麼，那就設法用不同的「態度語」來隨興表演你的主題。舉例來說，要是主題毫無困難可言，那就發掘主題的愚蠢之處。

> 「我認為，起初喜劇靈感會湧現、爆發，如果可行，你就由此塑形。靈感是出自更深層、更黑暗處，也許是來自憤怒，因為我被殘酷的荒唐事激怒了，那股虛偽無所不在，甚至藏在你心中，這是最難以看清的事。」
>
> ——羅賓・威廉斯（Robin Williams）

嘮叨抱怨主題的訣竅

1. 別說冗長的故事。舉個例子，「當服務生真困難，因為我曾在小餐館工作，這傢伙沒穿上衣進門，然後……」

撰寫站立喜劇題材時，這是新手（甚至是經驗豐富的喜劇演員）最常犯的錯誤。當服務生很困難是「因為你曾在小餐館工作……」，這件事說不通。你務必將心態連結到為何主題困難、奇怪、可怕或愚蠢的答案，稍後在本書中，你會得知這變成了笑話的前提。

2. 大聲嚷嚷中，維持特定的態度。用主題的情緒——困難、奇怪、可怕或愚蠢，來強調每個字。

3. 別試圖搞笑。而要有條理、真實地呈現你對於主題的感受。若演出時出現笑果，請寫下來並繼續演練。

讓觀眾絕對笑不出來的作法是講不合邏輯的笑話，困惑的觀眾可不會笑。

4. 假如某個主題令你腦袋一片空白，請略過它們。

喜劇搭擋自由發揮所有的主題後，在「練習9：我的三個最佳主題」文件中，寫下三大最佳主題。這些主題令你最為激動、可以表演很久。不會擔心它們不好笑。

1._____

2._____

3._____

嘿！瀏覽你的「晨間寫作」，檢視你是否已開始寫所選的主題，也許裡面有笑話了。在「創作中的主題笑話」資料夾下，用這三個令你最激昂的主題建立子資料夾。

替三大最佳主題畫心智圖

現在你有令你感受強烈的三個主題，如果練習過程在此結束，而你能夠講主題的相關故事，不是很棒嗎？休想，一切才剛要開始。下一步是將三大最佳主題拓展出更多細節，直搗主題的核心。

關於本技法的大師課程，請看加菲根出色的一小時網飛特輯《貴族猿人》，他取材自我先前說過極不好笑的主題，他老婆的腦瘤。在「老婆的腦瘤」這個大主題上，他開了五

個子主題的玩笑：

- 醫院
- 醫生的專長
- 醫生的預後
- 別人說的蠢話
- 應付家人

這些全化為優秀的題材，比如醫生的預後主題：

「外科醫師告訴我，腫瘤跟梨子一樣大，這話真可怕，因為我暗想，『他上的是醫學院還是農夫市集？』」

加菲根確實深入拓展了這些主題的細節，因為他創造了微主題，例如將「醫院」子主題變成更小的細節（微主題）：

- 醫院名稱
- 醫院食物
- 醫院照明
- 院內各區
- 護理站
- 不讓你睡
- 床上便盆
- 住院
- 保險

留意一個……咳，良性主題如何拓展成多個相關的子主題。

加菲根為他的主題、子主題、微主題畫了心智圖，可能長這樣：

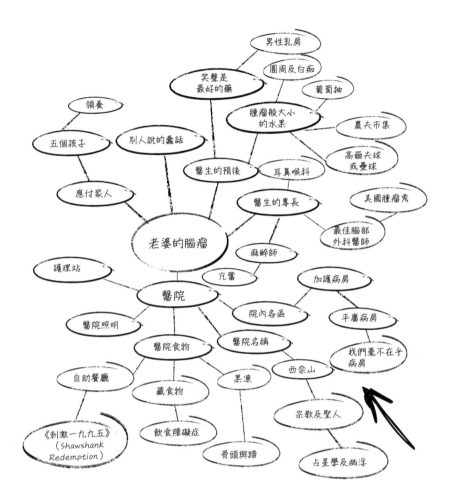

　　注意，主題本身不好笑，是他的處理手法逗得大家笑，舉例來說，講「醫院名稱」的微主題時，加菲根投射「奇怪」態度並增添演出，便獲得出色的題材。

　　「我老婆在紐約市一間名叫西奈山（Mount Sinai）的醫院動手術。（說也奇怪）美國許多醫院皆以聖人或以色列的古地命名，你仔細一想就覺得不太安心，彷彿在說，（演出）

『你好，歡迎光臨本院。我們講求科學，正因如此，本院大樓以上帝對摩西（Moses）說話時所處的燃燒荊棘地命名。這裡是鬼馬小精靈棟，緊臨占星學中心。你喜歡幽浮嗎？我們超愛的。我們講求科學。』」

幫自己一個忙，觀賞加菲根的一小時喜劇特輯《貴族猿人》，看此心智圖中的所有主題怎麼得到巨大笑聲。

一切要視你的主題而定，你可以藉此找到小眾市場並獲得演出機會。舉例來說，以前我曾是老師，我用取自本身經驗的題材，在眾多教師活動中演出。喜劇演員凡克‧金（Frank King）主要表演憂鬱及焦慮題材，他以「心理健康喜劇演員」自我行銷。

現在我們來為三大最佳主題畫心智圖。

練習 10：替三大最佳主題畫心智圖

幽默聖經練習冊＞練習＞練習 10：拓展我的最佳主題

「好了，我有令我激動的幾個好主題了，接下來呢？」

我們來拓展主題與發掘子主題。在《幽默聖經練習冊》將「三個最佳主題」各別放在頁首，在每個主題下列出五個子主題。這些主題呈現大主題的困難、奇怪、可怕或愚蠢之處，例如：

爛工作	單身中／交往中	與 A 室友同住
桌邊服務	網路交友	應付精神疾病
壞老闆	沒進展到第二次約會	共用你的物品
飽受批評	約會性事	金錢問題
被開除	見爸媽	無性愛隱私
不給小費的人	在社群平臺讀交往對象的評價（倒豎你的兩根大拇指）	室友與交往對象調情

　　現在我們要將你的主題和子主題畫成心智圖。若是寫在《幽默聖經練習冊》，只須填寫於本區塊的氣球內。要是寫在自製練習冊，最好親手畫圖，將大主題寫在頁面中間，在它周圍畫圓，從圓形畫數條線，至少要連到跟主題相關的五件事。接著在其他兩個最佳主題重覆此動作，每個主題各占一頁。其中一個主題看起來可能是這樣：

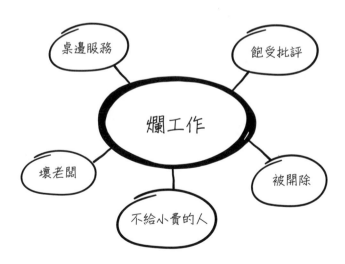

　　你已為大主題跟五個相關的子主題畫了心智圖。此刻你有二十五個主題要拓展，我們來添加微主題。

　　為五個子主題各發掘五個微主題。從微主題探究更多細節，你會在此調查子主題並發展出枝微末節。

　　比如說，也許你會以「爛工作」展開大主題，其分支是「桌邊服務」。那麼當你在中央以「桌邊服務」打造心智圖時，子主題便是「辭職」，微主題的細節則是「發出兩週後離職通知」。請花點時間看這張心智圖。

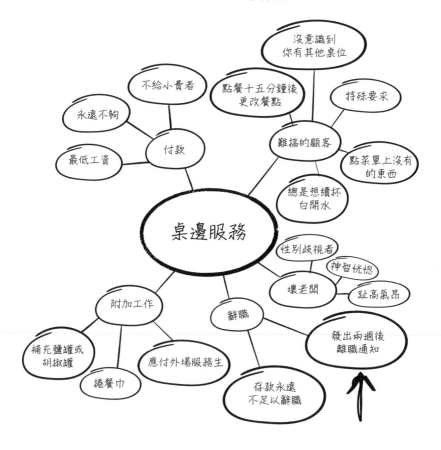

　　當你投射態度及演出時，你可能會想到像史雷的「發出兩週後離職通知」笑話：

　　「我發出兩週後離職通知，並非因為我是好員工，而是因為那是我史上最愛的兩週工作。（說也奇怪）為了發兩週後離職通知而應徵工作，是值得一做的事，那段時間彷彿終點的小假期，因此後來我上班時都能說我最愛的一句話，『我不在乎，我快離職了。』這些字眼充滿力量。你的老闆說，『欸，今天你遲到了。』『喂，你知道我快離職了，對吧？』」

　　史雷藉由「兩週後離職通知」主題博得許多笑聲。請到 TheComedyBible.com 觀賞他的段子。

　　快點親手畫出你的心智圖，不帶批判地寫。把你的心智圖畫得像加菲根的心智圖。

> 注意：此時許多學生會對原本的主題失去信心，並且開始改變它們，想著它們該要好笑。別這麼做！他們破壞了創作過程，最後會沒有題材可展演，那些對創作過程有信心的人則會產出令人驚艷的表演。

把你的主題變成喜劇題材

　　「茱蒂，我有超級不好笑的主題，我該怎麼把它們變好笑？」

在下一個練習中，你要自由發揮，想出笑料。別自我審查，如果咒罵跟詛咒有助於你消除創作藩籬，那麼儘管罵。在創作題材的最初階段，你必須免去所有的限制！別擔心你媽媽看到你的表演會怎麼想。最重要的是，允許自己很爛。認為完全成形的笑話才能脫口而出，絕對是一種毀掉創意的期待。告訴你內在的批評聲，「去你的。」

好了，恭喜！你有很多真實的主題了。你擁有的主題越多，贏得笑聲的機率就越大。現在來作另一個隨興表演！

練習 11：嘮叨抱怨，引人發笑

幽默聖經練習冊＞練習＞練習 11：嘮叨抱怨，引人發笑

找喜劇搭擋一起練習

該與喜劇搭擋即興演出你所有的主題了，包括子主題和微主題。

「茱蒂，可是我們不是做過了嗎？」

對，不過這次你不是為了發掘主題，反倒是為了發掘笑料而隨興演出。你光枯坐著寫巧妙的句子，是得不到題材的。你必須離開腦袋的邏輯區，進入膽量區，啟動創意。同樣地，你要在喜劇搭擋面前自由發揮，持特定態度講每個主題。

態度語是：困難、奇怪、可怕及愚蠢。

假設你其中一個真實主題是當非裔美國人有多困難，你填寫心智圖，得出「毒品」這個子主題。隨意表演時，或

許你的態度會從困難變成愚蠢，主題則會變成所有非裔美國人都會吸毒的蠢刻板印象。接下來你會說「那樣真愚蠢，因為……」最後你以旺達・塞克絲（Wanda Sykes）的超棒笑話作結：

「黑人們，我們連鴉片類藥物都碰不到，他們甚至不賣給我們。白人買鴉片類藥物像買滴答糖（Tic Tacs）般便利。我太驚訝了，你們這些臭小子有那麼多鴉片類藥物。我與一群白人同坐在寫手辦公室，懂嗎？我說，『可惡，我頭痛。』白人開始拿出各種藥丸。夾鏈袋中有該死的散裝藥丸。『你要吃羥考酮（oxycodone）嗎？我有羥考酮。』『不，她該吃波考賽特（Percocet），給她一顆波考賽特。』另一位女孩在那邊準備針頭，『伸出你的手臂。』」

注意，在塞克絲的笑話中，最後她表現出「與一群白人同在寫手辦公室」的場景，這叫「演出」，假如你能隨意演出一個場景，那很棒。稍後我們會講解演出的細節。

請遵循這些步驟：

1. 練習持某態度說話。首先大聲說出那四個態度語，感受體內不同的態度。誇大每個詞彙的情緒：困難、奇怪、可怕、愚蠢。

2. 當著喜劇搭擋的面說說你的一天，在各字眼中融入一種特定的態度，困難、奇怪、可怕或愚蠢。請喜劇搭擋猜你表達的是哪一種態度。

3. 將大主題、子主題及微主題的大綱提供給搭擋。搭擋坐著，你站著，請他或她隨機挑選其中一個主題，接著設定計時器，你隨意表演一分鐘，說……

- 主題很困難，因為……
- 主題很奇怪，因為……
- 主題很可怕，因為……
- 主題很愚蠢，因為……

你表演時也可以問，「你知道（插入你的主題）哪裡奇怪嗎？」

動起來！踱步、喊叫、擺動你的雙手，沉浸在情緒中，看會有什麼樣的結果。

舉例來說：離婚（主題）很難熬（態度），因為你剛恢復單身後難有約會。喜劇搭擋這麼問可能會有幫助，「什麼意思？」

繼續講本例子：「某人稱你為該死又討厭的失敗者後，你難以相信別人會愛你。」

說為何離婚很難熬的另一個原因……

然後轉換為別的態度。

離婚很可怕是因為……

離婚（主題）很可怕（態度），因為你會將所有潛在的伴侶視為你未來的殘缺。初次約會時你會說，「我現在就寫一張我半數財產的支票給你？」

4. 將主題推展得比你所想的還遠，要出人意表。意料之

外的事會令大家笑出來。萬一主題切換成別的，請順其自然。
舉個例子：

離婚後約會（主題）很困難（態度），因為我很窮，只付得起車貸或天然氣費，卻無法兩者兼顧。

主題變成「窮酸」，順其自然吧。

卡住了？假如你發現自己卡住了，就繼續重覆態度語，「這很困難，天啊，這很困難吧？」直到你認為該淘汰本題材為止。維持一貫的態度，若有必要便加以誇大。

5. 用另一個態度語反覆練習，再請喜劇搭擋喊出不同的態度語，並且重覆演練。

> 當你不再試圖搞笑，而是著重於表達為何這主題令你惱火，才會得到創作自由。

嘮叨抱怨時，在練習冊「發展中的主題笑話」區，寫下或請夥伴記下疑似有喜劇潛力的任何句子。

何謂「喜劇潛力」？就是十分真實且可信的事物。「它好笑是因為真有其事。」大聲說出來時，你的搭擋有共鳴且捧腹大笑，那代表觀眾也會笑。

> 喜劇題材不能維持情緒中立，主要題材必須令你作嘔、痛苦或激昂，因為觀眾對字眼沒反應，而是對感受有反應。

要是你能全心投入地相信笑話，它就會產生效果，因此我們才聚焦於態度。

「茱蒂，可以咒罵嗎？」

開放麥充斥著脫口而出的髒話，生殖器遭詳細議論，那還只是教會的段子。對諸多喜劇演員新手來說，表演站立喜劇是講惡毒言語、性事和粗話的藉口。用所謂的黃色題材沒什麼不對，任何審查在俱樂部都站不住腳。無庸置疑，某些開頭正需要強烈的字眼，例如「去他的種族歧視！」

然而當喜劇演員以驚世駭俗的字眼取代寫得很好的題材，那無疑是業餘人士的行為。很多想出名的喜劇演員深信站立喜劇就是上臺咒罵。你會看到那些喜劇演員，一週又一週地在非售票演出露臉，因為若你必須罵髒話才能博取笑聲，就代表你構思題材時不夠努力。反面來說，創造題材時，有時我喜歡奮力咒罵，然後在重寫時將髒話刪除。

講純潔乾淨的笑話，會有更多售票表演機會。

有一次企業活動結束後，會議策辦人請我推薦其他表演者，所以我成了演藝經紀人（booking agent），我審視多位喜劇演員的 YouTube 影片並提出我的建議。此事發人深省，會議策畫人要找女喜劇演員，打算付一大筆錢。在我看的影片中，大約有三分之一的女性以性愛笑話開場，這使她們無法

獲得本次演出機會。道德規範：試著講乾淨的笑話。在開放麥，或許你得不到爆笑聲，但你將更有機會賺大錢。

　　嘮叨抱怨過所有的的主題後，你應該有十到三十則笑話的雛型了。別擔心它們還沒到令人拍膝或跌落椅子那麼好笑的程度，它們尚未完全成形，因此別太早刪掉它們，保留你現有的題材，看會有何發展。

你的隨意表演變成笑話時，請從「幽默聖經練習冊＞練習＞練習11：嘮叨抱怨，引人發笑」，將它們複製到「幽默聖經練習冊＞發展中的主題笑話」，並為每個主題建立一個資料夾。當你繼續潤飾這些笑話時，再將它們移至「我的表演」資料夾。

　　接下來我們要增加演出，讓你的題材變得更好笑。

效果：演出法

「茱蒂，平日我看似風趣，可是我寫笑點時卡住了。」

你知道嗎？以笑點作結的笑話差不多消失了，除非你是為養老院表演，即便如此，你的喜劇恐怕還是會被認為太老派。演出法是令大家捧腹大笑的好方法，也是站立喜劇跟即興表演的完美結合。李察‧普瑞爾（Richard Pryor）是如演員入戲般全然融入題材的首批喜劇演員，不論普瑞爾提到誰或什麼事物，他都會演出來。以下為普瑞爾的經典笑話，題材是白人葬禮與黑人葬禮的差異。

「（說也奇怪……）黑人葬禮有別於白人葬禮，沒錯。你也知道，白人有葬禮，這類葬禮很奇怪，因為你們不會在葬禮上崩潰，你們的確跟我們一樣非常愛已逝者，但在葬禮上卻不會表現出來（演出某人輕聲哭泣），然後有時昏厥過去（演出某人嘆息）。聽著，黑人在葬禮上會盡情宣洩。他們不在乎，他們會這樣（演出叫喊），『主啊，求祢垂憐，耶穌，幫幫我，主啊……』再來他們會跳到棺材上。『帶我走，上帝，帶我走，帶我走，帶我走！』」

羅賓‧威廉斯以極短的鋪墊、狂野的演出，將喜劇改為

八〇年代的古柯鹼調調。你聽得出這則笑話裡的所有演出法嗎？

「說也奇怪，棒球員必須走到大陪審團面前說，『對，我吸食古柯鹼，你能怪我嗎？那是一場慢得要死的比賽！別鬧了，傑克！在左外野站了七局，何況有一條長長的白線延伸至本壘板！我看到負責刺殺出局的人出聲，『嘿嘿嘿嘿！』還有那該死的管風琴音樂，全都有錯（哼一下《衝刺》〔Charge〕的前奏）！三壘指導員老是這麼做……（擦鼻子，動來動去）他這麼做時，我不知道該滑壘還是該吸一管毒品！大家頭朝前滑向本壘板，裁判說，『你出局！』『不，寶貝，我才正要爽上天！哈哈哈！』」

以下是羅賓・威廉斯靠演出法作笑果的另一則笑話：

「（說也奇怪……）啤酒廣告經常播放壯漢、陽剛的男人做陽剛的事：（演出法）你剛殺了一隻小動物，該喝一瓶淡啤酒了。』為何不播真實的啤酒廣告和啤酒的真相？其中有人說，（融入演出）『現在是凌晨五點，你剛對著大垃圾桶小便。喝美樂啤酒（Miller）的時間到了。』」

「究竟何謂演出法？」

演出法是指你不再跟觀眾說話，轉而進入一個場景，跟想像中的角色說話。鋪墊時，你跟觀眾說話，可是演出時，

觀眾不在場,你化為一個角色或眾多角色。

我們來了解演出法的運作方式,演出你鋪墊時提及的每個人。

在羅賓・威廉斯的這則笑話中,他將主題命名為:啤酒廣告。

態度是「奇怪」。

他對觀眾說這個鋪墊:

「(說也奇怪⋯⋯)啤酒廣告經常播放壯漢、陽剛的男人做陽剛的事⋯⋯」

接下來,羅賓・威廉斯演出時,他不再跟觀眾說話,反倒跳入一個場景中、一則廣告中。

演出法:『你剛殺了一隻小動物,該喝一瓶淡啤酒了。』

此時他回來對觀眾說:

「為何不播真實的啤酒廣告和啤酒的真相?其中有人說⋯⋯」

在此羅賓・威廉斯作了「真實」啤酒廣告的演出:

「現在是凌晨五點,你剛對著大垃圾桶小便。喝美樂啤酒的時間到了!」

「茱蒂，但我比較像是正經的喜劇演員，不善於演戲。」

　　一說到演出法，有些喜劇演員新手會很緊張，並非人人都自認能捕捉演出時提及的不同角色習性和聲音特質。這麼說吧：觀眾並不知道你安娜阿姨的語氣是怎樣，因此稍微改變自己的聲音即可。「喜劇真相糾察隊」不會起身說，「取消那則笑話，你阿姨的語氣不是那樣！」看到我的作法了嗎？我這就是在做「喜劇真相糾察隊」的「演出」。懂嗎？

　　演出法靠的是你的活力和態度，與準確模仿真人的能力較無關係。正因如此，在最後一項練習中，你該起身表現情緒。在這一部分，你要培養及磨練演出技巧。

成功演出的祕訣

　　有口音的角色會引人發笑。我的奶奶莉亞有很重的俄羅斯口音，且她很明顯是位猶太人。我有一則笑話是關於我試圖跟她解釋何謂「精子銀行」，我演出她的提問，「你怎能信任一個全是冷凍物、沒有鮮貨的地方？唉，茱蒂！你這個瘋丫頭！」

　　各位男士，別以高音假聲演出女人。這會變成一種侮辱。演出其他性別的角色時，只須稍微提高嗓音。各位女士，演出男人時，請稍微壓低你的嗓音。

　　演出法絕對有臺詞，即便是演出動物或無生物也一樣。例如：

「說起來很可怕，我的狗超黏人。我出門拿信，牠就這樣（演出法）『你去哪裡了？我好想你！我愛你，我愛你，我想你！』相反的，我的貓毫無情緒。我說（演出法），『快點，起床，起床。』我的貓說（假裝在抽菸，演出法），『找點事做吧！』」

順帶一提，沒有什麼比演出有口音及態度的動物更好笑了。演紐約市的狗比演愛達荷城（Idaho）的狗好笑多了。

演出無生物絕對能逗人笑。看一看你目前所處的環境，說不定有一張椅子，就演出那張椅子吧。羅賓·威廉斯會說，「我很好奇椅子會不會想著，（演出法）『不，另一個賤屁股來了。』」

不妨演出任何事物，不一定是笑話。只要是你全心演出，就會博得笑聲。

以「現在式」演出會更有效率，別說「這女孩曾對我說」，改說「這女孩對我說」，接著直接演出她在跟你說話的場景。

請看蜜雪兒·沃爾夫（Michelle Wolf）在笑話中的演出：

「自然環境的狀況糟透了，真奇怪，因為多數人假裝他們在乎。我不相信真的有人在乎，因為如果真有人在乎環境，噴泉就不可能存在，對口渴的人來說，噴泉如同巨型的『去你的』裝置。想像你帶第三世界國家的小孩來看噴泉，他會說，（演出法）『你看這些水！我能喝一口嗎？』你卻說，『噢，不行，不行！那是用來裝飾的。』『好吧，起碼我能拿出裡面的錢吧？』『不行，那是用來許願的，有能力丟錢

的人會把錢丟進去。你知道他們不想要什麼嗎？水。走吧，我帶你去看親水公園，那裡的水是用來小便的。」

靠演出法逗人笑的專業訣竅：

- 演出時提高音量
- 鋪墊時站著不動，演出時隨意活動
- 設想你要演出的角色姿勢和習性
- 誇飾你演出的角色情緒

別思考如何演出，跳進角色裡就對了！我們演練一下。

演出練習第一課

大聲說出這些段子，掌握演出的感覺。

「我爸爸總纏著我質問。我曾是輔祭員，他問我，（演出）『在教會時，他們有為這種爛表演付你錢嗎？你有賺到錢嗎？』後來我要求神父加薪，（演出）『聽著，我們都知道這是怎麼一回事，你在彌撒期間大肆斂財，卻沒有人分到一杯羹。』神父說，（演出）『我們不收彌撒費，只收葬儀費。』我說，『安排我作葬禮巡演，我開始去葬禮演出！』」

——賽巴斯汀‧曼尼斯葛爾柯（Sebastian Maniscalso）

「說也奇怪，你能從對方打網球的方式看出一個人的許多特質。我之前跟某個人打球，他不會說『三十比零』（按：thirty-love，網球比賽中「零」的英文唸法為「love」，與「愛」同字）。他老是說，（演出）『三十比我真喜歡你（Thirty-I really like you），但我還是得跟別人約會。』」

——羅德納

「你可曾撞上玻璃窗？奇怪的是，此時會發生兩件事，疼痛和丟臉，不過疼痛的程度小於丟臉，不是嗎？因為不論你多痛，大家都會笑，你跟他們一起笑就對了。（演出）『噢，哈哈哈哈哈哈哈哈！砰！我撞上去了，不是嗎？很好笑吧？玻璃既乾淨又閃亮，該有人貼上一張貼紙或笑臉之類的。哈哈哈哈哈！很好笑吧？天啊，那是血嗎？哈哈哈哈哈！我在流血，我流血很好笑吧？天啊！你能幫忙找我的眼睛嗎？』」

——艾倫・狄珍妮

請到 TheComedyBible.com 看本技巧的影片。比對你與他們的表現風格！

你仍每天進行晨間寫作以及練習嗎？你的年曆該像泰勒絲（Taylor Swift）的相簿，畫滿叉叉。記住：你一天中擁有的時間跟史菲德一樣多！

掌握演出的感覺了嗎？現在我們要學習怎麼為演出鋪墊。

演出練習第二課

既然你懂融入演出法的感覺了，以下的鋪墊就讓你自行發揮。記住，演出一向包括臺詞，而非只顧著作音效。請試著用自己的想法鋪墊：

「媽媽對女兒一向嚴厲，我媽媽過度批判我的體重。我有望贏得諾貝爾和平獎，她會說……」演出你的媽媽說她很高興你得獎，同時批評你的外表。

「政客愛說謊。當他們說，『我要創造新的工作機會與繁榮。』他們想說的其實是……」演出政客闡述實際上會發生的事。

「有些日子總是很難熬。我度過很糟的一天，彷彿上帝在籌畫我的一天時，祂想……」演出上帝籌畫你的倒楣日。

「昨晚在簡陋的餐廳吃飯後，我生病了，彷彿我的胃想說……」演出你的胃批評你選的餐廳。

📁 練習 12：為創作中的笑話加點演出

幽默聖經練習冊＞練習＞練習 12：為創作中的笑話加點演出

👥 找喜劇搭擋一起練習

「演出真的有利於我的隨興表演嗎？」

對！在本練習中，你將以隨興表演的最佳成果來演練，藉演出法將它們變得更好笑。首先請檢視練習 10 的心智圖，然後與喜劇搭擋碰面。輪流讓其中一人當喜劇演員（站著），另一人當喜劇寫手（坐著）。以主題困難、奇怪、可怕或愚蠢之處，為你的每則笑話開場，這次請在演出時導入你的鋪墊。你必須演出你鋪墊時提及的每個人。如果你難以融入角色，就請喜劇搭擋大喊，「作一個演出！」而你立即化身為笑話中的那個人。別思考，做就對了。

在練習冊「創作中的主題笑話」區中寫下各個有潛力的笑話，務必寫下演出時令你或搭擋發笑的特定細節。

📁 練習 13：整理創作中的笑話

幽默聖經練習冊＞創作中的主題笑話

現在你應該有至少十則含演出法的笑話，這是你表演的
序幕。在本練習中，我們要將某些創作中的題材，從「晨間
寫作」和「我的練習」資料夾，移至「創作中的笑話」，並
且依照主題來整理它們。

此時在《幽默聖經練習冊》中，所有的新題材都有特定
的家，你可輕易地找到題材並加以改良。一旦你琢磨過笑話
後，就能把它們移到「我的表演」資料夾。

善用空間互動，讓演出活靈活現

　　我們要用物理性的呈現方式投入心力在演出中，呈現某人在抽菸的演出時，別用道具或只敘述「這角色在抽菸」，而是要假裝拿著香菸，接著吸一口菸，彈掉菸灰之類的。為博得更多笑聲，請從頭到尾都沿用此動作，當笑話結束時，不妨默默地丟掉香菸，在地上踩扁後，再繼續鋪下一個鋪墊。這些動作會在演出中產生更多可信度與逼真感。在即興表演中，這叫「空間互動」（space work）。

空間互動的專業訣竅

　　1. 留意你一整天使用過的物品。拿雞尾酒時，注意手掌和指節的弧度、手臂肌肉的拉力，你怎麼拿酒杯、怎麼放下酒杯，以及你有多醉。請提高你對於日常動作的意識，這是將演出具體化的關鍵。

　　2. 練習不用任何實物地做日常工作，例如刷牙和梳頭髮。你能否在不看手的情況下，維持手部形狀的一致性？請在鏡子前試一試，再三地重覆此動作，這需要大量的專注力，但反覆演練終有成效，可令你的演出更迷人。

專業訣竅

呈現演出時，以正面或轉四十五度角面對觀眾。此舞臺技巧有助於區隔你和你所演出的角色。千萬別轉到側面讓自己側身，因為那樣看起來像外行人。

　　3. 練習讓眾角色或物體在第四面牆後維持靜止姿勢，這是你和觀眾之間的隱形牆。打個比方，默默地從冰箱中拿出某樣東西，然後回到冰箱前放物品，再回去取出別的東西。你能否每次都返回同一處，以同樣的方式拉手把，彷彿那裡真的有冰箱？你演出時，觀眾會發現冰箱是否「移動了」，所以別小看他們。要是演出涉及與別人互動，那就讓那個人待在同一個地方，更好的作法是，用你的雙眼緊盯「合演者」，好讓觀眾知道他或她在移動。

　　4. 讓日常物品變得獨特，演出時你才能真的看到它們。想像事物是十分強大的技巧。別僅假裝你在跟爸爸說話，而要想像他拿著你的一個咖啡杯。那是用玻璃或陶瓷製的？杯子上是否印著字？杯中有缺口或瑕疵嗎？請在演出中使用那一個（假想的）杯子。

「空間互動」是強大的工具，能憑空創造出現實。你可上即興表演課，學習更多相關的技巧。請洽在地劇場、喜劇俱樂部，或上網找你所在地區的課程。

　　演出的要素不只在於你的聲音，也關乎你站立及移動的

方式。演出你的媽媽時，站姿要跟她一樣，動作要跟她一樣。她走路時，頭部、肩膀會向前傾嗎？她講話時，手會怎麼擺放？她聲音的抑揚頓挫是怎樣？

這是查看晨間寫作的好時機，看其中有無能讓你添入演出的笑話。如果有，請將那則笑話移到「創作中的主題笑話」資料夾。

接下來，我們來練習在演出中增添空間互動。

練習 14：為演出增添空間互動

幽默聖經練習冊＞創作中的主題笑話＞讓演出活靈活現

找喜劇搭擋一起練習

用「創作中的主題笑話」資料夾中的笑話演練空間互動，直到你習以為常為止。你必須能夠在演出小劇場時流暢表達，請與喜劇搭擋一再地練習演出，直到他們覺得效果順暢和自然為止。

檢視每一段演出，以便判定哪幾段能加入空間互動。你在演出你的媽媽時，若其間有笑話，請試著讓她處於十分特別的地點，而非只說，「我和媽媽在一起，她說……」你要邊說話邊演出：

「我跟媽媽在一間餐廳內，她在吃沙拉時說……」

演出時，請加點動作和活力，以便「發掘笑料」。

「救我！我無法為某個主題注入演出。」

冷靜！放鬆！某些主題和鋪墊可能無法產生演出。沒關係，那只代表你需要轉折。你將在下一節中習得此技能。

「演出」是讓笑話成形的一種方式，另一種辦法是用「轉折」。

效果：轉折法

「轉折」正如其名，轉換方向。站立喜劇題材必須歷經周折，笑話的起點並非笑話的終點。「轉折」就是突然跳轉至觀眾意料之外的事物，驚人的轉折會令觀眾發笑。詳見安東尼・傑斯尼克（Anthony Jeselnik）的笑話，看轉折如何發揮笑果：

「我們赫然發現我弟對花生過敏，這很可怕，不過我還是覺得爸媽的反應太誇張了，他們逮到我在吃飛機上的一小袋花生……（轉折）結果他們把我趕出他的葬禮。」

轉折大師是一句式笑話之王，萊特：

「我在公寓裝了天窗……我樓上的住戶氣炸了！」

職業喜劇演員能給你的最大讚美是，「結果出乎我的意料。」頂尖喜劇演員會先鋪墊吸引觀眾，再將笑話導向觀眾沒料到的結局，令他們驚艷。

德魯・林奇（Drew Lynch）以自身口吃開玩笑，在《美國達人秀》大放異彩。請注意他是怎麼引眾人到「有口吃很難熬」這條思路，再轉換現實：

「我在得來速時很難熬，因為你得迅速說出餐點，以及透過對講機說話。（轉折）真不曉得我幹嘛在那裡工作。」

林奇使觀眾想像他去得來速，再揭露他其實是接訂單的人，引人發笑。以下這則笑話中，艾米・舒默（Amy Schumer）的媽媽自誇她依然穿得下她的婚紗。舒默以一個轉折令我們驚奇：

「我老媽老是以最蠢的事自誇。某天她說，『你知道我依然穿得下我的婚紗。』誰在乎，對吧？（轉折）奇怪的是，她現在的體形跟她懷孕八個月的時候一樣。」

專業訣竅

轉折必須符合邏輯。就算你將笑話導向截然不同的方向，你的起點與終點之間也必須有所關連，它必須合理。

另一位轉折大師是溫蒂・雷伯曼（Wendy Liebman）。請留意她是如何鋪墊一幕場景，再轉換情境：

「（說也奇怪……）今天我發現二十美元。你發現錢時，是不是覺得很有趣？它就放在那裡！（轉折）在星巴克的小費罐裡。」

看雷伯曼怎麼做兩個轉折：

「有人說你會在無意間墜入愛河，（轉折）就像在婚禮上，（轉折）愛上你的伴娘。」

「說也奇怪，現在我五十多歲了，我覺得連看著蛋糕都會變胖……（轉折）看著我快吃完的蛋糕。」

如你所見，雷伯曼這類職業喜劇演員所做的不僅是聊自己的事。他們以個人資訊為起點，意即他們或許會先說自己的事，也會將題材拓展並轉到令觀眾驚艷的方向。

站立喜劇是個人經驗，卻非心理治療或說故事

或許你曾見某人喋喋不休地講他們的人生，於是在臺上一敗塗地。那麼，真實與放縱之間有何區別？答案在於題材的創作手法。你的人生可為表演提供靈感，不過別只提事發經過，作點演出吧。請勇於想像並創造一個轉折。

在為你的主題添加轉折前，我們先來學習名叫「三點清單」（List of Three）的經典轉折技巧。

轉折：三點清單

寫出轉折式笑話的傳統方法是用「三點清單法」。本技巧要以幾個項目開場，進而創造一種模式，然後將第三項變得全然不同，藉此打破模式，那樣就會產生驚喜、跳轉、轉折。

　　為求此方法奏效，頭兩段陳述必須真實、嚴肅且不好笑。你要引導觀眾到真誠的思路上，再以出人意表的事物令他們驚喜。遭人愚弄的情緒是逗大家笑的關鍵，所以你不能破鋪墊。

　　請試試這兩種簡單的方法，藉此鋪墊三點清單：「大大小」以及「小小大」。

三點清單：大大小

　　在本方法中，將頭兩個項目設為重大、緊要、嚴肅、沉重的模式，第三個項目則是渺小、無關緊要或瑣碎的事。

　　請大聲說出這一段：

　　「如今這世界是很可怕的地方。世界各地都有政變，還有史無前例的天災。（轉折）而且健怡可樂改了配方！太可怕了！」

　　請注意態度語「可怕」如何營造三個項目都很可怕的預期心理，但前兩項是重大或嚴肅的可怕，最後一項則是渺小或瑣碎的可怕。

三點清單：小小大

　　以下是反向公式：兩個小項目，接著是一個大項目。

　　請大聲唸出這則笑話：

119

「分手很困難，因為女人（或男人）看不懂線索。這三個細微線索代表你們的關係結束了……

晚餐時間，你不再說那麼多話。（細微或渺小）

你不再收到情話字條。（細微或渺小）

她申請了保護令。」（極明顯或重大）

這個鋪墊的關鍵字是「細微」。必須以不好笑的小線索，將頭兩個項目鋪墊為細微模式。第三項必須是大事，大得過頭且明顯：一個轉折。

以下是舒默的三點清單，主題是拍電影很困難：

「他們（製片人）說，『我們希望你在電影中亮相。』我說，『我的天啊，我？』他們答，『對，我們只要你做三件事。第一，做自己。第二，活得開心。第三，別再吃東西。』我說，『等一下……』」

一樣，最重要的是，前兩個例子的鋪墊必須不好笑、不奇怪或是不怪異。將鋪墊留給轉折，好讓第三個項目引發爆笑。

商演的三點清單

三點清單法從未令我挫敗。當我受雇去化妝品公司當眾演說時，這方法格外管用。活動前夕，資方宣布當年度沒有獎金，由於員工相當不滿，資方請我「將此事變得好笑」。天啊，謝

了！運用三點清單，是我從喜劇工具包中找出的解決方案。在
聽我主講之前，這些觀眾參加了概念銷售工作坊，我也出席
了，想知道能否藉此改良段子裡的任何句子。

我的清單如下：

「我明白今天你們學過概念銷售，那代表：

1. 你們不是賣口紅，而是美麗的『概念』。
2. 重點不是睫毛膏，而是魅力的『概念』。
3. 重點不是錢，而是獎金的『概念』。」

全場爆笑。

現在我們來練習以三點清單創造轉折。

📁 練習 15：以三點清單為笑話創造轉折點

幽默聖經練習冊＞練習＞練習 15：轉折及三點清單

藉由鋪墊好這個內容，練習寫三點清單：

「感情是難題，這三個細微線索代表你們的關係結束了：

他不聽你說話。

你們不常共進晚餐。

以及……」

你們已分手的超明顯線索是什麼？

在《幽默聖經練習冊》文件「練習 15：轉折及三點清單」
中，寫出上述問題的答案。

現在來改寫，改得更加明顯。打個比方，如果你寫「他背著你偷腥」，改成「他的新女友留下來吃早餐。」然後再改得更為明顯：「他的新女友搬進來，還用我的牙刷。」

再改得更明顯且更極端。「他的新女友搬進來住，她用我的牙刷，還霸占所有的毯子。」

觀眾大笑時，我一向喜歡在笑話的尾聲複述前言：「對，知道感情何時結束，是很困難的事。」那叫作「追加笑點」（tag），我們將在後面的章節探討追加笑點。

在《幽默聖經練習冊》中，以「沒出息的工作」這主題創造多種三點清單。

工作很困難，這三個細微線索代表你在做沒出息的工作：

渺小或細微 ＿＿＿＿＿＿＿＿＿＿＿＿＿＿＿＿＿＿＿＿＿＿

渺小或細微 ＿＿＿＿＿＿＿＿＿＿＿＿＿＿＿＿＿＿＿＿＿＿

重大或明顯 ＿＿＿＿＿＿＿＿＿＿＿＿＿＿＿＿＿＿＿＿＿＿

三點清單：明顯、明顯、奇怪

現在我們用不同的三點清單作練習：明顯、明顯、奇怪。

「不知不覺間變窮很可怕。以下是你變窮的三個跡象……」

寫出兩項不好笑的（明顯）跡象，說明你變窮了（因為鋪墊一向不好笑）。

在《幽默聖經練習冊》「練習 15：轉折及三點清單」，寫下這些點子。

你的點子跟以下這些句子相似嗎？

不知不覺間變窮很可怕。以下是你變窮的三個跡象……

你去不起高檔餐廳。

你應徵奇怪的工作，以及……

以下是出自《喜劇聖經》臉書社團（The Comedy Bible Facebook Group）的轉折點子。你有沒有更奇怪和好笑的點子？歡迎加入社團並參與討論。

「你要求睡在朋友的沙發上，以便你找掉在縫隙的零錢。」亞當・摩爾（Adam Moyer）

「銀行打來說你有不正常的交易行為，只是因為你有進帳了。」詹姆士・鮑爾（James Power）

「你新的搭訕臺詞是，『你吃得完嗎？』」朱達・羅森斯坦（Judah Rosenstein）

「晚餐和電影是好市多的免費試吃品，以及在電子零售商百思買（Best Buy）看展示中的電視。」艾薇・愛森柏格（Ivy Eisenberg）

「你在手提包底層發現郵票，而它令你的資產淨值翻倍了。」戴維・尼可拉斯（David Nikolas）

「你不再發送讚美。」金・韋德斯沃士（Kim Wadsworth）

在下一個小節，請用明顯、明顯、奇怪的模式練習。

你的鋪墊如下：

「發現自己有很可怕的酒癮，你知道該戒酒了，因為……」

請將頭兩項設定為渺小或細微的事，別試圖搞笑，只管寫下細微的跡象，因為它們會令你猜想是否該戒酒了。

1.＿＿＿＿＿＿＿＿＿＿＿＿＿＿＿＿＿＿＿＿＿＿＿＿＿

2.＿＿＿＿＿＿＿＿＿＿＿＿＿＿＿＿＿＿＿＿＿＿＿＿＿

至於第三個原因，不妨隨意想出一個極端且明顯的理由，解釋為何你必須戒酒了。然後換幾個檔，將情緒轉換為「奇怪」。在《幽默聖經練習冊》寫得越多越好：

3.＿＿＿＿＿＿＿＿＿＿＿＿＿＿＿＿＿＿＿＿＿＿＿＿＿

你是否寫了類似以下的句子？

「早上你醒來時，已是下週的中旬了。」

在轉折後添加演出

「茱蒂，我該如何在『演出』或『轉折』之間取捨？」

簡單來說，你的一套表演中可能包含這兩者，兩者存在於同一則笑話中：演出，接著是轉折或第二個轉折，再來是一個大演出。

打個比方，在「感情結束的細微線索」笑話中，當你說第三句話，「他的新女友搬進來住，她用我的牙刷，還霸占所有的毯子。」你大可在此增添演出。例如：

「但我會為自己挺身而出。他們要我做早餐時，我說，（演出）『才不要！我有自尊！你們可以自己倒一碗麥片！我去商店買牛奶。』」

因此在作轉折時，請試著在最後添加演出。
該為你的主題寫點轉折了：

📁 練習 16：為主題寫轉折點

幽默聖經練習冊＞練習＞練習 16：主題轉折點

回顧：你已自由發揮主題，為題材增添了些許演出。現在你要挑幾個主題，創造三點清單，進而想出轉折。

我們要在練習 8 與練習 9「你的主題」中的幾個主題，加入三點清單。舉例來說，如果其中一個主題是「由宗教狂熱分子養大」，請這樣鋪墊：「由宗教狂熱分子養大是很難受的事。有三個細微線索代表你爸媽太虔誠了……」

寫兩件細微的事，第三項則是瘋狂或奇怪的線索，證明你爸媽過於虔誠。請試著在後面接一段演出。

以下黃艾莉（Ali Wong）的表演主題是「與白人男性交往的亞裔女人」。看她如何在笑話尾聲加入三點清單，博得更多笑聲。

「我老公是亞洲人，許多人覺得很奇怪，因為通常亞裔美國女人喜歡戴這種眼鏡、有很多意見，她們喜歡跟白人男

性交往。你去美國任何一個時髦文青的大都市，就成了小野洋子（Yoko Ono）工廠（笑）……不過白人男性會教你一堆很酷的事，諸如（三點清單）投票、回收和惱人的紀錄片。」

1. 檢視所有的主題，看你能將哪些題材變成三點清單。
2. 寫在《幽默聖經練習冊》文件「練習 16：主題轉折點」。

幽默聖經練習冊 > 創作中的主題笑話

將至少三份三點清單複製並貼到「創作中的主題笑話」資料夾，貼在標著正確主題的文件內。

向你鞠躬。現在你知道該如何為笑話作轉折了。在我們繼續解說混合法前，請注意本告誡。

注意！別忽略你為「練習8：我的主題」與「練習9：我的三個最佳主題」畫心智圖時構思的主題，進而毀掉自己。這會使你誤以為，此時你尚未想出足夠的笑料。有些學生會開始想，原本的主題有問題，有些人則不斷改變主題，因此在工作坊的尾聲，他們一無所有。保留原有主題並嘗試新技巧、新演出及新轉折的學生，總會令他們的真實主題變得好笑，這些喜劇演員在臺上風靡全場。記住，你的主題本身不該是好笑的，是你處理的手法才有笑果。沿用原本的真實主題是很重要的事。

寫轉折點：以笑點開頭

在上一個練習中，你以鋪墊開場，創造了三點清單。如你所料，有別的辦法可創造轉折點，其中之一是逆向操作，那意味著你要以笑話的尾聲起頭，接著想一個有趣的手法，將句子化為轉折點。

「愛丁堡藝穗節（Edinburgh Fringe Festival）最佳笑話」兩屆贏家，喜劇演員汀・維恩（Tim Vine）是打造一句式笑話的達人：

> 「我決定賣了我的胡佛吸塵器……呃，它只會積灰塵。」

靠逆向操作，維恩每天產出十五則新笑話，從笑點寫到鋪墊。他的方法是什麼？

「我在日常對話中聽到笑點，心想，『我們要怎麼用不同手法達成效果？』若有人說，『這是他活該』，我會想，『好……我有個朋友沒了左臂，是他活該。』」

逆向操作的好處是，提供資訊時即可逗人笑。外行人則僅會提供事實，例如「我離婚了」或是「我單身」，導致最後毫無笑聲。你在臺上說的每件事皆為鋪墊、演出或轉折的一部分，這麼做必定能引發更多笑聲。

往下一階段之前，請試著為此笑點「我跟老公或老婆離婚了」寫鋪墊。有鋪墊嗎？

📁 練習 17：以笑點起頭來創造轉折

幽默聖經練習冊＞練習＞練習 17：以笑點起頭來創造轉折

你該怎麼以笑點「我跟老公或老婆離婚了」開頭，進而創造轉折？

這裡有一個方法：「我瘦了六十八公斤……我跟老公或老婆離婚了！」

1. 檢視「創作中的主題笑話」資料夾或是你的隨興演出。你提供了什麼資訊給觀眾？例如：

「我很高興能來這裡！」

許多喜劇演員老是這麼說，吉姆‧傑佛瑞（Jim Jefferies）

卻將它變成笑點。

「我有一個孩子了，所以兒子啊，我很高興能來這裡！」

2. 寫下你遭遇的困難、奇怪、可怕或愚蠢的事，再寫出五種鋪墊的方法。打個比方，雷伯曼在烘衣機內發現她的 Fitbit（一種戴在手腕上計步的裝置）。

「我弄丟 Fitbit 了，不過它仍會計步，一天兩萬步。我想也許是某個奧運選手戴著它。但是後來……我在烘衣機內發現它。」

將你寫的所有題材放進《幽默聖經練習冊》內的「創作中的主題笑話」資料夾。

從此刻起，請將任何出色的題材，從你的點子或練習資料夾移至「創作中的主題笑話」資料夾。

接著我們來學習「混合法」，這是引發爆笑的絕佳祕訣。

效果：混合法，「彷彿……」

　　「混合」絕對能扭轉笑話的情境，意即要找出兩個不相干主題之間的關連。澳洲喜劇演員亞當・希爾斯（Adam Hills）發覺全球金融危機與他爸爸之間的關連。厲害！

　　「我不懂全球金融危機，見此事發生就像看我爸爸遭小丑戲弄。我知道我會受到影響，只是不確定會怎樣受影響。」

　　混合法出現於笑話的鋪墊後，通常這樣起頭：

　　「你能否想像，要是……」
　　「假如……」
　　「彷彿……」

　　混合法的後方幾乎都會銜接演出法，笑匠暨作家尼爾・布倫南（Neal Brennan）在房東主題上運用混合法及演出法：

　　「房東（landlord）最糟糕之處在於你得稱他為『領主』（Land Lord），對於為錢出租房間給陌生人的傢伙，這是個有點誇張的頭銜。（混合法）彷彿這一切與中世紀有關，因此每當我看見房東，我都說（混合法及演出法）『親愛的領主，

4J 公寓王國的我前來向您請安。』」

布倫南以「可怕的」態度為笑話鋪墊，再說出接下來的句子，好加入混合法，「彷彿這一切與中世紀有關……」然後他銜接演出法，在此博得笑聲。

> 「要讓洛杉磯的任何人為任何事抗議很困難，除非你能讓他們相信他們會瘦下來。我不得不向大眾解釋，『來吧！遊行就像……具備目標的有氧運動。來吧！我們將為公民自由而流汗。」
>
> ——卡特

請大聲說出以下笑話，領略以「彷彿……」起頭的混合法。

大聲說出別人的題材，體會用混合法或演出法的感覺。

洛克以離婚說笑：

「離婚的奇怪之處是，監護權爭奪戰結束後，你們得分錢。不論誰賺最多錢，都得付對方律師費，所以我得付錢給讓我離婚的律師，彷彿雇一位殺手來殺自己。（混合法及演出法）『好，這是我的照片，晚上十點三十八分我會在漢堡王，你朝我頭部開槍後再打電話給我。』」

以下，喜劇演員伊萊亞採用「身為迦勒底人」主題，並混合次主題「Airbnb 民宿網站」。

「迦勒底人住在伊拉克，不幸的是，我們沒有自己的國家，彷彿我們把伊拉克當成 Airbnb 民宿。（混合法或演出法）『度假的好去處！他們的退房時間很有彈性。無線網路密碼是 SADDAM1（按：「Saddam」是伊拉克前政治人物薩達姆・海珊的名字），全部大寫！』」

史菲德靠混合法來描繪自助餐有多可怕。

「基本上自助餐是以下問題的答案，『好，食物很糟，我們怎麼讓它們變得更糟？』我們怎會設計出食物與人類互動的環境？彷彿你載狗去寵物用品店，拿錢給牠說，（混合法或演出法）『不如你進去買你認為自己該有的東西？』」

喜劇演員法西姆・安沃（Fahim Anwar）的可怕主題是「蜜蜂」。請注意他如何混合「槍」的元素。

「沒有人在乎蒼蠅，你大可拍死牠們，不過我們不這麼對待蜜蜂，因為牠們能夠螫你，所以我們會有些許敬意。基本上蜜蜂就像持槍的蒼蠅，人類也有相同的舉動，『可惡！是蜜蜂，讓牠做牠想做的事，我們沒有任何蜂蜜，懂嗎？這是空的可樂罐，請你離開！』」

記住第一條喜劇戒律

本書的笑話不是讓你剽竊用的，而是讓你學習用的。

在下一節中，你的想像力將延展出去，進而創造出自己的混合法。

練習 18：練習混合法課程

幽默聖經練習冊＞練習＞練習 18：練習混合法課程

在練習 1 中，你得到這句臺詞：

「筆就像性愛，因為……」

這就是混合法。現在我們來練習創造混合法。

主題是「筆」，我們要混合看似無關的主題。我們要讓這組對比成立。

有些人能在腦中構思內容，至於其他人，列舉跟筆相關的事物、跟性愛有關的事物，接著尋找它們的交集，這方法很有幫助。混合法的要素是它必須「合理」。笑話不合理，觀眾包準聽不懂。

舉例來說：

⊙ **合理：**

「筆就像性愛，因為你需要它時，它似乎總不在身邊。」

⊙ **不合理：**

「筆就像性愛，因為它們都以塑膠封住。」

觀眾會過度運轉左腦，想知道他們漏了什麼線索，那他們就不會笑了：「啥？那是什麼意思？性愛以塑膠封住？什麼？」

「我的笑話有許多邏輯，不論它們有多瘋狂，都必須完全合理，否則就不好笑了。」

——萊特

記住：你的笑話必須有邏輯。

「政客大多像尿布，兩者都該頻繁地更換，理由相同。」

——羅賓‧威廉斯

現在我們來上練習混合法課程。

幽默聖經練習冊 > 練習 > 練習 18：練習混合法課程

換你試試。在《幽默聖經練習冊》中寫出「筆」和「性愛」的十個對比。

「筆就像性愛，因為……」

1.＿＿＿＿＿＿＿＿＿＿＿＿＿＿＿＿＿＿＿＿＿＿＿

2.＿＿＿＿＿＿＿＿＿＿＿＿＿＿＿＿＿＿＿＿＿＿＿

3.＿＿＿＿＿＿＿＿＿＿＿＿＿＿＿＿＿＿＿＿＿＿＿

4.＿＿＿＿＿＿＿＿＿＿＿＿＿＿＿＿＿＿＿＿＿＿＿

5.＿＿＿＿＿＿＿＿＿＿＿＿＿＿＿＿＿＿＿＿＿＿＿

6.＿＿＿＿＿＿＿＿＿＿＿＿＿＿＿＿＿＿＿＿＿＿＿＿＿

7.＿＿＿＿＿＿＿＿＿＿＿＿＿＿＿＿＿＿＿＿＿＿＿＿＿

8.＿＿＿＿＿＿＿＿＿＿＿＿＿＿＿＿＿＿＿＿＿＿＿＿＿

9.＿＿＿＿＿＿＿＿＿＿＿＿＿＿＿＿＿＿＿＿＿＿＿＿＿

10.＿＿＿＿＿＿＿＿＿＿＿＿＿＿＿＿＿＿＿＿＿＿＿＿

　　哪個答案效果最好？萬一都不夠好，別擔心！多寫一點。若十項都不合格，就寫二十項。當你想放棄卻逼自己繼續努力時，最佳笑果就會在此時出現。

　　檢視「點子」資料夾，裡面有無能激發混合法的點子？試一試，看有無題材值得移至「創作中的主題笑話」資料夾，甚至是「我的表演」資料夾，並將其精修。此刻我們要運用混合法來創造與你的家庭有關的笑料。

家庭笑話混合法

　　練習8：「發掘真實的題材」的三十個真實主題中，可能包含你家庭中的某人。我們就由此著手。

「但若家人知道我當眾取笑他們，他們會很生氣！」

　　起初幾乎所有的學生都擔心家人對於相關笑話的反應。這算是背叛他們的家人嗎？不是，做得恰當就不算。

　　因為人人都有家庭問題，拿至親開玩笑，絕對能與觀眾產生連結。別因為你對他人的反應感到不安，而略過這一段

課程。所有的喜劇演員都得揭露自身的祕密、生活與家庭，喜劇必須訴說真相，其中包含家庭成員的真相，而運用混合法，我們就能以真相開場，再混合我們編造的事。

> 「老實說，講完媽媽過世的笑話後，我便卸下心頭重擔了。喜劇是我的療法，那是我解決自身問題、個人紛爭的方法。我講述實情，我講給粉絲聽，當他們為此大笑，我就釋懷了。」
>
> ——凱文・哈特

哈桑・明哈吉（Hasan Minhaj）藉移民父母的祕密說笑。注意，演出法與尾聲的混合法是以「彷彿……」起頭。

「我爸媽是移民，由於他們是移民，他們熱愛祕密，總愛將許多事埋藏在內心深處，三十年後，當此事與他們不再相干時才爆料。你坐在那邊吃晚餐，突然間，（演出法）『什麼？媽是忍者？爸是共產主義者？你們怎麼現在才告訴我？』（混合法）彷彿我與我爸的每一場對話都是「奈特・沙馬蘭」（M. Night Shyamalan）電影，整整九十分鐘都是堆疊，毫無效果。」

當我的學生在展演之夜，出現於洛杉磯的「好萊塢即興表演俱樂部」（Hollywood Improv），成為他們表演中一角的家庭成員，幾乎都因被提及而深感榮幸。事實上，沒被提及的人反而會覺得遭忽略了。令他們驚奇與安心的是，有

些家庭成員甚至會補充，「欸，你忘了講我做的其他荒唐事了。」

在本練習中，你將學到如何利用混合法，將瘋狂的家人化為喜劇金句。

📁 練習 19：混合法，發掘自家趣事

幽默聖經練習冊＞練習＞練習 19：套用混合法的家庭笑話

👥 找喜劇搭擋一起練習

以下是用轉折法寫家庭笑話的好辦法，你寫的一切務必以事實為基礎。

喜劇演員真能嘲諷家庭嗎？

取笑家人的基本原則是先證實你愛他們，例如「我愛我媽，她很棒，但有點瘋癲……」此時你才能說出他們惱人的事。我發現一件有趣的事，觀眾似乎會抨擊猛烈批評媽媽的男人，反之，女兒則能針對老媽、老爸和其他人多作尖銳的評論，卻不會受指責。我不確定這是為何，但當課堂上的男性不聽我的忠告時，就見他們的表演馬上走下坡了。有一名學生在展演之夜取笑他的媽媽，觀眾席的一名女性大喊，「她生了你，混帳！」你自行決定吧。

五步驟混合法

1. 我的（插入家庭成員，例如媽媽、爸爸、奶奶）

2.插入態度：困難、奇怪、可怕或愚蠢，舉個例子，「媽媽真可怕……」、「爺爺很奇怪……」

3.因為她或他經常（插入惱人的特質，比如自戀、太雞婆、愛生氣、滿口髒話、怨天尤人、窮擔心、糊塗）

4.在某場景中作出她或他的誇張演出，跟某人說話，描繪出惱人的特質。如果你媽媽很愛生氣，那就讓她進入場景中，誇大她多愛生氣。

5.說：「你能想像我的（家庭成員）是一個（插入有惱人特質的某人從事不可能的職業）？」以混合法演出從事不可能的職業的惱人親戚。

按照本方法，你將用家庭成員當主題，作兩段演出、混合或轉折。例如：

「成長時有自私自利的媽媽很難熬。」

作一段媽媽以自我為中心的演出，呈現她的習性並且像這樣誇飾她的自私：

「我真不敢相信你在哭，你知不知道看見你哭，我有多痛苦？」

替有此特質的人混合不可能的職業，例如自私自利的某人，在自殺防治專線接線人員這份職業中可能沒有優勢。以你媽媽、自殺防治專線接線人員的角色，演出那個場景。

你能想像我媽是自殺防治專線接線人員嗎？

『喂，自殺防治專線嗎？我想死，我在窗臺上，我要跳樓了，我沒有活著的理由！』

我媽媽會在電話上說，『我整天只聽見你們這些人說『我、我、我！』不是所有事都繞著你們打轉！（停頓）喂？喂？』

——安娜貝歐・包曼（Annabelle Baumann）

混合法或演出法的專業訣竅

演出從事某一行的家庭成員時，先別彰顯他們的負面特質。當你演出自私的媽媽是自殺防治專線接線人員，別以她的自私自利為演出法起頭，而是要慢慢營造氛圍。

「喂，自殺防治專線，我們在此協助您。」

（演出你在講電話）「我在大樓的屋頂！我要跳樓！我男友甩了我，我恨我的人生……」

「這樣啊，我也恨我的人生！你知道每天聽像你這種憂鬱人士的電話有多難嗎？你知道我的人生有多艱難嗎？今天我的髮型師取消我的預約。（停頓）喂？喂？」

在名為「練習 19：套用混合法的家庭笑話」的「練習」資料夾中，建立一份文件。請與喜劇搭擋替家庭成員想幾個職業，證明他們的負面特質在那一行會是一場災難，比如：

- 如果你爸爸的惱人特質是愛說閒話，你大可說，「你能想像我爸是無法保密的聯邦調查局探員或魔術師嗎？」
- 你有一位身為退伍軍人、控制欲強的叔叔，總愛發號施令？演出他當孩童的生日小丑場景。
- 你的姊妹愛生氣或常怨天尤人？演出她當冥想大師的場景。

現在針對煩人的家庭成員套用「五步驟混合法」，並加入你在本文件中想到的題材。

更多演出法的專業訣竅

- 演出場景時，段子要簡短。別反覆說一堆對話，這是笑話，不是戲劇。
- 務必以笑點結束演出。
- 要是場景中的其他人說出好笑的臺詞，務必要準備再覆蓋一個笑點上去。也許在生活中，你是個失敗者，不過在臺上時，你是贏家。

試一試！獲取笑聲通常比作心理治療有效！

記得到「創作中的主題笑話」資料夾，將最佳笑話複製及貼進恰當的主題文件中，這樣才便於尋找及改寫。

此時正適合將「點子」和「練習」資料夾的題材移至「創作中的主題笑話」資料夾。尋找令你火大的主題、點子與事件吧。你可能會在其中發覺混合法，那能將蹩腳的點子化為出色的題材。

📁 練習 20：以混合法拓展題材

幽默聖經練習冊＞練習＞練習 20：在笑話中增添混合法

👥 找喜劇搭擋一起練習

現在你應該有一堆站立喜劇題材了，包括套用了演出法及轉折法的主題。我們來檢視你的題材，看能在哪裡增用混合法。

請跟喜劇搭擋一起演練，大聲唸出你的題材，在每一則笑話的尾聲問：

- 「假如……」
- 「彷彿……」
- 「你能否想像，如果……」

看你能不能混合一些橋段，接著像你在「練習 18：練習混合課程」所做的那樣，增加混合法或演出法。

喜劇演員彼得斯在「父母安排的婚姻」主題中運用混合法，引發哄堂大笑。

「父母安排的婚姻很可怕，這是我所住社區的大問題。去年爸媽對我用這一招，我媽說，『羅素，你年紀大了，卻還沒結婚，我帶幾位好女孩回家讓你挑？』我媽竟然想替我挑老婆，我連自己的衣服都不讓她挑了。我能想像她說，『我知道她有點高大，但你會漸漸長到適合她的。』」

最少三十分鐘，請跟喜劇搭擋一起在你的題材中增用混合法。這可能很難，不過請記住，並非每則笑話都得用混合法。若你能在三十則笑話中發掘五種混合法，你該覺得自己很優秀了。請把它們寫進《幽默聖經練習冊》，將你最愛的笑話移到「創作中的主題笑話」資料夾。

哇！你最近真忙。我們來花點時間審視目前你做了什麼。

建立喜劇題材回顧文件：

- 你發掘了眾多真實的主題。
- 你將其縮減為三個最佳主題。
- 你藉由心智圖發掘次主題與微主題。
- 你以各種態度自由發揮。
- 你學會用「演出法」替笑話作效果。
- 你練習了演出時的空間互動。
- 你使用「增加三點清單」或「混合法」，在笑話中增添轉折。
- 你以笑點及逆向操作創造轉折點。
- 你藉由說家庭成員的笑話增添「混合法」。
- 你在現有的題材中用更多「混合法」。

「創作中的主題笑話」資料夾應該有許多題材了。我們要將題材雕琢成絕佳的站立喜劇表演，並開始將笑話移到「我的表演＞精修主題笑話」資料夾，做好此事的關鍵是使用有效的工具。

檢視：今天你至少寫作十分鐘了？掛曆中約定每天寫作的鏈子長怎樣？你記錄了當天好笑的想法和經歷了嗎？

第三部分

站立喜劇結構：
如職人般書寫的十六個
寫作提案

運用站立喜劇結構琢磨你的笑話

　　在本節中，我要透露你可能已經在做的事：將笑話套用站立喜劇結構。了解笑話結構能使你每十秒便引人大笑。你接著要瀏覽「創作中的主題笑話」資料夾，改寫笑話以符合此結構，然後將出色的笑話移到「精修主題笑話」資料夾。

▰ 幽默聖經練習冊 > 我的表演 > 精修笑話 > 笑話結構

　　「茱蒂，我要跳過這部分，因為我不需要學笑話結構。要是我套用公式，聽起來就落入俗套了。」

　　我懂，你特立獨行，你不按理出牌。但你知道嗎？成功的喜劇大多依循本結構。說真的，進入本章，你會發現，你寫過的許多笑話都屬於此結構。音樂家會學音階，藝術家會學構圖，喜劇演員必須學笑話結構，這會使你省下至少五年的舞臺摸索期。

　　我們來改善你的表演。在《幽默聖經練習冊》中，名叫「精修笑話題材」的資料夾內，新增一份文件叫「站立喜劇結構」。將本結構複製到文件中，並且用它來評估及琢磨你的笑話。

鋪墊：

「主題是……」

＋

態度：「困難、奇怪、可怕、愚蠢」

＋

前言：「因為……」（洞析為何本題材是困難的、奇怪的、

可怕的或愚蠢的。）

＋

效果：演出法、轉折法、混合法

＋

追加笑點（複述態度或評論）

　　羅賓・威廉斯因善於即興改良題材而聞名。不過若你檢視他的笑話，會發現它們大多有完美的笑話結構。舉例來說：

　　「英國警方處理犯行的方式很奇怪，因為在英國，如果你犯了罪……警察沒配槍，你也沒有槍。要是你犯了罪，警察會說：『站住，否則我會再說一次站住。』真奇怪……」

　　主題＝「英國警方處理犯行的方式」
　　態度＝「奇怪」
　　前言＝「因為在英國，如果你犯了罪……警察沒配槍，你也沒有槍。」
　　效果或演出法＝「站住，否則我會再說一次站住。」

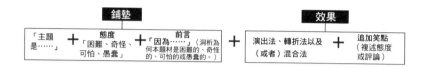

你在這看到的就是寫專業喜劇題材的祕訣。為何在本書的中段才透露？因為我希望你自然體驗到用情緒去寫題材的感覺，你的諸多題材有可能已符合本結構。你會發現，沒套用本公式的笑話，無法同樣迅速地逗人笑，那是因為它們通常套用到了故事公式。本結構適用於酒吧喜劇俱樂部的觀眾。

我們要逐一說明站立喜劇結構的每個細節。每則笑話都有：

鋪墊

⊙ **主題**：練習8某個有潛力的主題。你起碼有三十個。

⊙ **態度**：困難、奇怪、可怕或愚蠢，擇一。你用這些態度即興表演，應該會逐漸善於描繪每一種態度。

⊙ **前言**：這是一種洞見，通常是你對主題的的看法、意見或觀點，緊接在「因為」一詞後。前言會告訴觀眾，為何你的主題是困難、奇怪、可怕或愚蠢的（稍後我們會詳細說明這部分）。

效果

⊙ **演出法**：開始演出一個角色的習性、語言、腔調、抑揚頓挫等。你在練習20的家庭笑話中已發掘上述的某些項目，

稍後我們將創造出更廣泛的一連串要素。

　　⊙ **轉折法**：練習 17 的三點清單敘述。

　　⊙ **混合法**：「假如……」、「想像一下，是否……」，你在練習 20 所記錄的點子。

　　⊙ **追加笑點**：笑話的尾聲，在觀眾大笑時複述態度，例如「對，那真可怕！」或「真奇怪，那樣很怪吧？」

　　「追加笑點」也可以是對於笑話、觀眾有反應或沒反應的評論。（我們將在下一章中詳細介紹這部分。）

　　有些人一定在想：

　　「茱蒂，我想跟洛克一樣，在臺上隨性及狂野地表演、說我當下想到的段子！公式太老套了！」

　　好了，拿開你嘴裡的大麻菸，清醒一點，聽好了！你知道嗎？其實洛克的笑話符合完美的站立喜劇結構。

　　「說也奇怪，每當警察槍擊無辜的黑人，他們總說一樣的話，各位，他們總說一樣的話，像是『好了，並非大部分的警察都這樣，只有幾顆壞蘋果。』壞蘋果？以殺人犯來說，那還真是可愛的稱謂，聽起來幾乎很棒，我是說，我吃過壞掉的蘋果，味道很酸，卻不會令我窒息。」

　　「當警察很困難，我知道這很困難，因為那個屄缺很危險。我心知肚明，好嗎？不過某些工作不能有壞蘋果，因為在某些工作中，大家都得表現良好，例如（混合法）飛行員。

你知道嗎？美國航空（American Airlines）不能說，『我們的飛行員大多喜歡著陸，只有幾顆壞蘋果喜歡撞山，請多包涵。』」

　　洛克以「當警察很困難」的態度開場，他以「因為」起頭，切入前言：「因為那個屁缺很危險，不過某些工作不能有壞蘋果……」接著他混合及演出。「我們的飛行員大多喜歡著陸，只有幾顆壞蘋果喜歡撞山，請多包涵。」

　　我們來剖析更多笑話，看它們是如何符合站立喜劇結構。請試著辨別每則笑話的主題、態度、前言、效果和追加笑點。請特別聚焦於你認為能令前言奏效的元素，笑話失敗時，有九成的機率是因為前言缺失或有缺陷。

「新聞在談經濟時都很奇怪，因為他們說得彷彿大家都很富有。他們會說，『全球經濟崩盤，你的錢安全嗎？』『呃……你是指我支票存款帳戶裡的四十三美元？它應該很安全。』對，這真奇怪。」

——布倫南

　　在布倫南的笑話中，他以態度（奇怪）引介主題（新聞在談經濟），然後他說出前言，告訴我們為何在新聞上談經濟很奇怪。請注意，前言是他的洞見或觀察，絕非「故事」。

正確說法：

　　這很奇怪，「因為他們說得彷彿大家都很富有。」

錯誤說法：

「他們在新聞上談經濟時很奇怪，因為我在看新聞，這傢伙冒出來，開始說大家很富有，我心想……」

接下來他演出好笑的回應：

「他們會說（演出播新聞的聲音）『全球經濟崩盤，你的錢安全嗎？』（演出他自己）呃……你是指我支票存款帳戶裡的四十三美元？它應該很安全。」

當大家笑了，他便複述前言作為追加笑點：「對，這真奇怪。」

如果你仍對本結構存疑，請研究你最愛的喜劇演員。

下次你去看喜劇表演時，請留意或甚至坐在表演室後方的喜劇演員旁。通常他們不會笑，只顧著研究臺上的表演同好，有時候他們會用單調的聲音說，「那真好笑，我喜歡她的說法。」或者他們會評論自己如何拓展特定的笑話，例如「該多說一點前言。」

「喜劇結構僅適用於美國喜劇演員？」

當我的《喜劇聖經》被譯為俄文時，我曾擔心此笑話結構是否適用於不同的文化，但我在莫斯科辦喜劇工作坊時，發現本結構放諸四海皆準。這是通用的公式，證據就在表演之夜，當時我的學生每十秒就引發一陣笑聲。之後我還在瑞典、倫敦、中國、加拿大、德國和澳洲舉辦過工作坊，我也很期待之後能開辦更多國際喜劇工作坊。

　　「嘿，茱蒂，我最愛的喜劇演員沒提及任何態度語，這是怎麼回事？」

　　雖然所有笑話都含特定的態度，卻不一定要大聲說出來。創造題材時，最好使用態度語，不過某些喜劇演員僅憑能量、肢體語言就能傳達笑話的態度。

　　黃艾莉藉由說這則笑話來傳達態度時，不一定要直接說出她認為雪柔・桑德伯格（Sheryl Sandberg）的書很愚蠢：

　　「我不想工作了。我讀了桑德伯格寫的書，她是臉書的營運長，她寫的那本書令女人為了事業激動起來，裡面提到身為女人的我們該如何挑戰自我、坐在桌前並爬到高位。她的書名叫《挺身而進》（*Lean In*），呃，我不想挺身而進，好嗎？我想躺下來。我他媽的想躺下來。」

在你打破規則前，請先學會它們

　　當你變成職業喜劇演員，你大可將態度語嵌入笑話中，不必真的說出來，在那之前，大聲說出態度語確實有利於你發想好題材。態度語要嘛隨主題而來，要嘛提前出現，例如

　　「交往很困難……」
　　或
　　「你知道交往的難處是什麼嗎？」

　　許多站立喜劇格式不符合你在此學的結構，包括荒謬喜

劇（absurdist comedy）、另類喜劇（alternative comedy）、反喜劇（anticomedy）、尷尬喜劇（cringe comedy）、道具喜劇（prop comedy）、說故事等等。

不過這麼說好了：在你更改規則前，你必須令它們臻至完美，因此作本書的練習十分、非常、超級重要。記住，我們仍在打造你的喜劇肌肉，你會知道何時是伸展它們的好時機。

現在我們要藉由研究職業喜劇演員，來發展你的喜劇。

📁 練習 21：研究職業喜劇演員

幽默聖經練習冊＞練習＞練習 21：研究職業喜劇演員的笑話結構

請研究本笑話：

> 「（電視上的烹飪節目很愚蠢……）我永遠搞不懂他們幹嘛在電視上做菜，因為我既聞不到，也吃不到，更嚐不到。在節目尾聲，他們把料理拿到鏡頭前，『好了，完成，你一口也吃不到。感謝收看，再見。』」
>
> ——史菲德

1. 主題及態度是什麼？
2. 前言是什麼？
3. 效果是什麼？

在 TheComedyBible.com 練習區看某位喜劇演員的三分鐘

表演，並回答這些問題：

1. 這位喜劇演員在三分鐘內引發幾次大笑？

2. 每分鐘笑幾次？

3. 笑聲之間相隔幾秒？

寫出其中一則笑話並回答以下問題：

4. 鋪墊是什麼？

5. 鋪墊中傳達的態度或情緒為何？困難、奇怪、可怕或愚蠢？（他們是說出來還是暗示？）

6. 笑話的主題是什麼？

7. 笑話的前言為何？

8. 在效果或笑聲方面：其中有演出法嗎？有無揭露驚喜或轉折法？

9. 這位喜劇演員是否繼續說同主題的另一則笑話，以該主題打造大量新段子？

大部分的喜劇新手會認為，笑話最重要的部分是「效果」。不是這樣的，重要的是「鋪墊」。如果在笑話的開頭你沒引觀眾入局，最後他們就笑不出來了。

鋪墊：將笑聲最大化

　　恭喜，此時你得知寫出超棒笑話的所有要素，也了解站立喜劇結構的基礎了。

　　目前為止，我們專心地練習寫笑話的笑料，但在本節中，你將深入學習怎麼發想含以下要素的好鋪墊：

　　主題＋態度＋前言

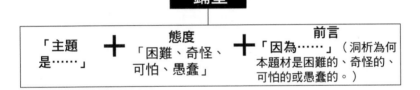

　　多數喜劇演員都認同，當你有出色的鋪墊，要寫笑話的笑料就更容易。不過為笑話鋪墊可能會很困難，如果觀眾不懂你的鋪墊，就會徹底錯過笑點。為了逗大家笑，你必須引導他們了解你的觀點，並引誘他們進入你的前言，爛鋪墊會令觀眾興趣缺缺，因為他們不懂你。一連說了幾個爛鋪墊後，你就會失去觀眾，也許無法再引他們回神了。

好鋪墊的要素：

- 在你鋪墊之前，要先傳達背景資訊。
- 能打造與觀眾相連的橋樑。

- 通常不包含第一人稱:「我」或「我的」。
- 能使觀眾進入主題。
- 能引觀眾走上一條突然轉向的思路。
- 由主題的態度、主題的前言(觀點)所組成。
- 描述你對此主題的感覺。
- 通常不好笑,這會令你有發揮的空間。

要是你沒引發笑聲,有可能不是因為你的笑話不好笑,而是因為你沒鋪墊好。

以下是爛鋪墊的範例:

爛鋪墊一:「我跟你聊一下我自己……」

這是世上最糟的鋪墊,而且有八成的喜劇新手會用,尤其是在洛杉磯(又稱自戀之地)。

除了極度濫用爛鋪墊及了無新意,這也會產生錯誤的假設:觀眾對你感興趣,只是因為你手握麥克風站在臺上。千萬別忘了這個假設錯得多離譜。你的工作是讓他們對你感興趣,別浪費時間講你的身家背景,只有你媽媽會在乎。請用你對主題的觀點開場。

爛鋪墊二:「這件事千真萬確。」

太多喜劇演員錯用的另一個鋪墊是,「這件事真的發生在我身上。」如同「今天早上我真的有刷牙。」真的嗎?那又怎樣?就算某件事是真的,不代表它本身有趣。難道觀眾該假定表演中的其他橋段是謊言嗎?這個鋪墊反而會削弱你的可信度,毫無好處可言。別用它。

爛鋪墊三：「我曾在那裡……」

若你的開場白如下，「昨天我在商店裡，有一個傢伙走向我……」這不是鋪墊，而是故事的開端。如果你的表演是跟觀眾說你經歷的事，而非你對某主題的觀點，最後很可能會產生平淡、不好笑的題材。再說了，出色的站立喜劇題材幾乎都用現在式「我……」而非「我曾……」因為關鍵在於目前你所持的觀點。

「茱蒂，但眾多喜劇演員會說短篇故事充當笑話的引言。這又是怎麼回事？」

那通常是必要的，在說笑話前，得提供資訊及說一則小故事。舉個例子，在下列題材中，麥克・柏比葛利亞（Mike Birbiglia）提供了他人生中窮酸時期的資訊，但當他切入笑話時，便套用了經典的站立喜劇結構，然後以態度「奇怪」為笑話鋪墊。

（故事）「對，我清楚記得人生中的那段時期。以前我很窮，我曾睡在皇后區的充氣床墊上，也買不起衣櫃。

（笑話的開頭）你窮途潦倒時會很奇怪，因為每樣東西都跟地板一樣低。早上你會捲起充氣床墊，撿取地上的褲子。你會在電磁爐上煮麵，一條麵從你口中掉出來，你還會說，『掉得不算太遠。』將身子壓得更低的唯一方法是你死了。」

　　請留意柏比葛利亞的故事是用過去式，他切入笑話時即改用現在式。你隨時都能說故事，但你要知道，想博取笑聲，就得有鋪墊和效果。

爛鋪墊 4：荒唐、不相干的陳述。

　　我聽過一位喜劇演員這麼開場，「我曾與這份三明治亂搞……」不出所料，從此我沒再看見此人參與任何喜劇巡迴表演。為什麼？因為沒有人能聯想，甚至是明白他在講什麼。不懂你在說什麼，絕對會令觀眾興致缺缺，困惑的觀眾笑不出來。

好鋪墊的元素

　　　「茱蒂，我怎麼確定自己擁有好鋪墊？」

1. 好鋪墊會引誘觀眾進入主題。

　　下次你看電視時，請注意前導預告的力量，看主持人如何藉預告留住觀眾，「別轉臺，因為下一位來賓瘦了超多，你一定認不得他……」

　　我們會想知道「他說的是誰？我認得他嗎？我想知道他是怎麼辦到的。」我們希望疑問獲得解答，也想看到謎團遭破解。社群媒體證實，人類大腦會牽掛著非知道不可的事。請記住，你的每一則笑話必須有誘因，得以勾起觀眾的注意，並使他們的興致保留至笑點出現為止。該怎麼做？以你對於主題的強烈情緒替笑話鋪墊，好讓觀眾想知道為何你對主題

有這種感覺。

　　湯姆・帕帕（Tom Papa）藉「婚姻難經營」說笑，因為它改變了一段關係。請注意，在本笑話中，帕帕選用兩種態度語，接著用演出法呈現他老婆給的可怕回應。

　　「你結婚久了之後，要維持情趣就很困難。你得小心，因為如果你想增添情趣，在做愛時試了新的體位，結果總是會很可怕，萬一最後她很滿意，她會盯著我說，（狐疑）『你到底從哪裡學到這招的？』」

2. 好鋪墊會導向笑點，但它本身不好笑。

　　喜劇菜鳥對「笑話開場其實不好笑」一事難以理解。鋪墊是真實、確切且有關連的，它必須清楚，也必須合理，其中更包含情緒。情緒會建構出你對於主題的態度，你要嚴肅地開場，吊觀眾胃口，然後以轉折法給他們驚喜。想想看，要是你用好笑的段子為笑話起頭，你就沒戲唱了。

3. 好鋪墊是普遍的事實，別用這些字眼：「我」或「我的」。

　　有時候在講笑話之前，你必須說幾句背景故事。
　　運用背景故事的例子：

　　「這是我初次到堪薩斯，我來自洛杉磯，這裡真是友善的地方。我在電梯裡時，有人跟我說『早安！』」

　　然而一旦你說完背景題材了，就得切入鋪墊：

「如果中西部人在電梯中跟完全陌生的人說話會很可怕，因為在洛杉磯，大家唯一會跟你說話的時刻是嗑了搖頭丸之後。

（演出法）「啊！你想幹嘛？拿走我的錶，但請別傷害我。」

追加笑點：「這真可怕……」

4. 好鋪墊要合理。

如果鋪墊不合邏輯，你就危險了。為何？觀眾得忙著搞懂你說的話，他們可能會轉向彼此問，「她說那句話是什麼意思？」然後與臺上的表演脫節。

> 趣聞：困惑會令人無法連結腦中產生笑意的區塊。

5. 態度會激發好鋪墊。

缺乏態度的鋪墊通常很無趣，無法吸引觀眾。你不需要誇張的情緒，但必須展現你對主題的投入，老話重提，引發最多笑聲的態度語是困難、奇怪、可怕或愚蠢。在所有的笑話中囊括其中一種態度，直到你有了穩固的基礎，並且願意嘗試你不太有把握的情緒為止。

6. 好鋪墊會導入笑話的主題與對象。

每個主題都有你用以說笑的對象。

「跟吸大麻者交往很可怕，因為……」告訴觀眾你將取笑吸大麻的人。

「若你的配偶沒節食，獨自節食會很困難，因為……」讓他們知道笑話的對象是未節食的配偶。

7. 好鋪墊得簡短扼要。

在喜劇俱樂部，不能超過幾秒沒有人笑。寫出你的鋪墊，接著像寫簡訊一般，刪除所有不必要的字眼，正如作家麥爾坎‧葛拉威爾（Malcolm Gladwell）的建議，「想一想強烈的動詞、簡短的句子。」

8. 一個鋪墊只有一個主題。

觀眾聽到一個鋪墊伴隨多種主題時會搞混，舉例來說，「當你在邁阿密出差、抽著雪茄，一名妓女走向你，這樣真難受……」。

選一個主題就好。本笑話的重點是去邁阿密出差、抽雪茄還是妓女？引介主題卻未作效果，是外行人的行為。

9. 好鋪墊會說明和帶出為何笑話的對象值得一笑。

觀眾自有公道，你為笑話鋪墊時必須捫心自問，「這個對象值得用來說笑嗎？」

恰當地開玩笑

「大部分的喜劇是靠戲弄他人來博取笑聲，我發現那是一種霸凌，因此我想樹立一個榜樣，你搞笑時也可以很善良，逗大家笑卻不傷別人的心。」

——艾倫・狄珍妮

　　喜劇的基本規是不抨擊大家認定為遭打壓的人，也許是暴力的受害者、與你有別的種族、女人、性少數群體及其他人。假如觀眾覺得你不當嘲笑他們在乎的某人或某事，鋪墊恐會顯得醜陋。我巡迴表演時，從不奚落我所造訪的城市，倒是會反過來取笑我的家鄉（洛杉磯），觀眾也很愛聽。請與喜劇搭擋演練多種對象的替代方案，來判定哪些鋪墊好笑，且不會漠視他人感受或忽略別人的反應。

　　請淘汰或重寫刁難弱勢者的題材，這類鋪墊會令你的笑話有失公允，更糟的是會讓你惹人厭。多年來，男喜劇演員常抨擊女人，那不再有「笑果」了。

爛前言的範例：

　　過胖對女人來說很難受，因為沒有人覺得過胖的女人有魅力。

　　不論是男是女，不管現在你的體重多少，此前言是在羞辱胖子，在講到笑點前，觀眾可能就對你反感了。雖然這個鋪墊合乎主題態度及前言的公式，卻未提供原創觀點，所以別用。

　　請檢視你所有的題材，辨別每一則笑話的笑柄，自問此對象是否在各方面皆為弱勢者，如果答案是肯定的，請將那則笑話留在「創作中的主題笑話」資料夾，因為它不成體統。

　　改寫以弱勢者為對象的笑話時，請先培養原創的觀點或前言。有一種辦法是納入逆向思維的觀點，換句話說，所用的前言得反映出與大眾相反的觀點，接著以有邏輯的方式將其合理化。這麼一來，同樣的主題會變怎樣？

新的前言： 過胖的女人很性感。

　　接下來你用這個鋪墊將此主張合理化：

　　認為過胖的女人都不性感的人很愚蠢，因為顯然他們不曾留意。

　　現在我們有一個強烈的觀點了。如果你是男喜劇演員，這樣的鋪墊不僅能引起觀眾的注意，還可能贏得屋內女性的好感。

　　請看洛克演繹矮胖魁梧的黑人女性很性感的原因，看他如何鋪墊女性胖腳踝的笑話。他不只沒受到批判，觀眾還為之瘋狂，因為他以原創、引人入勝的前言鋪墊：

　　「今晚這裡有許多女人，我愛女人。你們知道我最愛的女人是誰嗎？肥胖的黑人女性。給我一位一百五十八公斤的妞，那是全世界最棒的人。你們知道為什麼嗎？

（前言）因為我們處於他媽的沒有人喜歡自己的社會。人人都吃百憂解（Prozac）或其他蠢藥，人人都整容，他媽的沒有人喜歡原本的自己，除了肥胖的黑人女性。肥胖的黑人女性才不在乎你的看法。週五晚上要出門，她穿上一套服裝，合身得要命。她套上高跟鞋，肥肉從高跟鞋中流出。沒錯，這就像有人在她的鞋子裡烤麵包。

（演出法）『寶貝，你的腳烤好了沒？我要在上面灑點肉桂。』

沒錯，她還戴上了腳鍊，那條腳鍊死命地撐著不斷掉。

（追加笑點）我愛這樣的女人。」

10. 好鋪墊有原創的前言。

前言可以創造或推翻笑話。我們來學習怎麼發想有創意的前言。

鋪墊：前言

笑話未引發笑聲，最常見的原因是其中沒有前言，或者前言有誤。

「那麼『前言』究竟是什麼？」

前言如下：
- 你的觀點。
- 你對主題的想法或思維。
- 你對主題的洞見。

- 一種獨特或有爭議的評論。
- 你的觀點。
- 前言會告訴觀眾，主題之所以困難、奇怪、可怕或愚蠢的原因，它通常出現在「因為」一詞前。A（主題）很困難，因為……你對此問題的回應即創造了前言。

> 「耶穌這麼紅真奇怪，耶穌這麼紅是因為他死於事業的巔峰，懂嗎？他很年輕，他很性感，要是他活得久一點，情況可能會有所不同……」
>
> ——馬克・馬隆（Marc Maron）

馬隆的主題是「耶穌真紅」，態度是「奇怪」。

接著他提供個人觀點，也就是耶穌很紅是因為「他死於事業的巔峰。」

這是絕佳的前言，因為它確實是一個獨特的觀點。他鋪墊好前言，再用「假如……」這句話加以混合法或演出法，

「假如他變老，開始怨天尤人呢？假如在耶穌五十多歲時，《聖經》有了第三約呢？一位使徒離開他，此書的開頭是他跪在水中說……」

此時馬隆演出變老的耶穌。

「『以前我很成功。』使徒們說，『別這樣，別對著水吼。耶穌，進門吧，今天你不走運，夥伴。好了，大家是因

錯誤的原因聚頭。我們可以走了嗎？拜託。拜託，我們去熟食店吧，我們會吃三明治，明天再接再厲。拜託，拜託。對，你是上帝。』」

教導前言一向很難。你該如何教某人想出原創的點子？人要怎麼想出前衛且具原創性的前言？其中一個方法是研究有缺陷的前言。

「什麼叫有缺陷的前言？」

⊙ **有所缺失。**

範例：「才與你交往一個月的人就說了他愛你，這樣很奇怪。我在星巴克，我的交往對象告訴我……」這位喜劇演員沒說明為何那人講「我愛你」很奇怪，並非因為她在星巴克，她遺漏了「因為……」，接著才能說前言。

⊙ **毫無洞見。**

範例：「交往是個難題，因為男人與女人不同。」前言必須提供更多詳情，並補充你對於交往的獨到看法，使得笑話合理及聽起來不老套。

⊙ **不合邏輯。**

範例：「交往很奇怪，因為男人比較早死。」啥？讓觀眾困惑，絕對會令他們失去共鳴。

大聲說出以下的例子，以便了解寫前言的錯誤方法與正確方法。

錯誤方法：

「我老婆進了醫院，我曾收到某人的卡片，他寫笑聲是最佳解藥。我思考後才明白，對，笑聲的確會令大家好受些，但我需要的到底是醫生還是喜劇演員？」

錯了！這是故事，其中缺少態度及前言，而且時態為過去式。在站立喜劇中，別跟我們說你「曾收到某人的卡片」，我們不需要這麼多背景故事，請直接切入重點。

正確方法：

關於說這則笑話的好例子，請多跟加菲根學學。他捨棄故事元素，以俗語建構觀點，說明他頗有見地的觀點，再以演出法收尾：

「常言道，笑聲是最佳解藥，只有在你從真實的專業醫學人員那裡拿到真正的藥後，這句話才合理。在那之前，你不會想要任何笑聲，你不會想要醫生在作檢查時笑說，『這是你的身體？好棒的男性乳房！』」

「茉蒂，但你說『別講故事，說前言就好。』不過某些一流的站立喜劇演員也會講故事啊。」

對，某些喜劇演員會改作長篇故事表演，然而他們並非在喜劇俱樂部表演，而是在劇場。很多喜劇演員在說笑話前，會講一則短故事。舉例來說，布萊克說了他聽天氣預報的小

故事，但一進入主題「風寒指數」（wind chill factor），他隨即套用態度（愚蠢）並直說觀點或前言。

「我在聽天氣預報，他們開始講『風寒指數』。他們得停止播報風寒指數，那很愚蠢，真的。我不曉得他們從哪生出這個詞、怎會想出這個詞，因為這是謊言。他們說，『好，今日氣溫是二十七度，但伴隨風寒指數，實際上是負三度。』好吧，那就是負三度，混帳！要是天候超好，我就不必知道天氣如何了！」

講前言能使你每分鐘博取更多笑聲。我們來試寫難笑主題的前言。

📁 練習 22：前言，將無趣變得好笑

幽默聖經練習冊＞練習＞練習 22：前言，將無趣變得好笑

😎 找喜劇搭擋一起練習

在本練習中，我們要使用不好笑的主題：葬禮。請與你的喜劇搭擋說出不同的態度語，為四種態度各想出至少三個有見地的前言。

1. 葬禮很難受，因為……（插入前言）
2. 葬禮很奇怪，因為……（插入前言）

3. 葬禮很可怕，因為……（插入前言）
4. 葬禮很愚蠢，因為……（插入前言）

舉例來說：

無洞見：「葬禮很奇怪，因為全家人都會出席。」

這不合邏輯，也沒回答本問題，「為何全家人都出席很奇怪？」困惑的觀眾笑不出來。

有洞見：「葬禮很奇怪，因為你前來對聽不見你說話的人訣別。」

接下來用最有潛力的葬禮前言，發展為演出或轉折。若你的前言夠充實，演出時會輕鬆很多。請將最佳笑話放進「創作中的主題笑話」資料夾。

恭喜，你完成打造三至十分鐘站立喜劇表演的練習了。稍後在本書中有更多練習，可讓你的表演延展為一小時。

> 提醒：你還有在執行晨間寫作嗎？有沒有聽你的錄音，並將逐字稿打在《幽默聖經練習冊》？年曆上是否打叉了？請繼續努力，你作越多練習，越會發現你寫笑話的能力進步了，要對創作過程有信心。

練習 23：修飾你的鋪墊

幽默聖經練習冊＞創作中的主題笑話＞修飾所有主題的鋪墊

🧑‍🤝‍🧑 找喜劇搭擋一起練習

用你學過的各前言要素來回顧題材,改寫「創作中的主題笑話」資料夾中每則笑話的鋪墊,請確認你的……

- 鋪墊有態度。
- 對象值得用來說笑。
- 鋪墊合情合理。
- 說笑話前的背景資訊不超過兩句。
- 鋪墊使用現在式(「我在那裡」,而非「我曾在那裡」)。
- 鋪墊盡量簡短。
- 鋪墊有明確的前言。
- 前言是觀眾沒聽過的觀點。

寫前言時,別只想出一個就認為寫好了。寫出此主題的多種前言,當你認為寫完了,就請再寫一些。問喜劇搭擋是否聽過某個前言,如果聽過,你就捨棄吧,那是老生常談了。

作這些練習等於是在琢磨現有的題材。請開始將精修笑話放進「我的表演>精修主題笑話」資料夾。

現在我們要說明你講完笑話後會有的狀況。

追加笑點、連接詞，以及在笑話之間博得笑聲

現在你知道該如何寫笑話了：

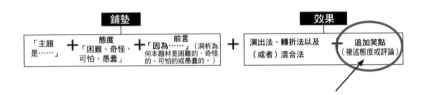

觀眾在哄堂大笑期間及之後，另一個喜劇結構元素會隨之而來，那就是「追加笑點」（tag），它至關重要。

你對觀眾發笑的反應，可能會造成獲取笑聲和扼殺笑聲的差別。以下的有效作法，能使你善用與觀眾的最佳共鳴點。

追加笑點

說完笑點後，從笑話尾聲到觀眾大笑那一刻會有時間間隔。在臺上，那股死寂彷彿永無止境，為了終結這種煎熬，有些喜劇演員會低頭看地板，避免與觀眾四目相接，或者立刻跳接下一則笑話。這類反應大錯特錯，不只會在徹底形成笑聲前強行中止它，更糟的是會打斷觀眾的共鳴。請抗拒那股要你終結死寂的恐懼，改用有態度的追加笑點。

在笑話到追加笑點之間持一貫的態度

每個笑話的態度不僅是你說出口的詞,也代表你的說話方式與所持的習性。

呈現笑話後,不論你開始講笑話時的態度為何,請維持一貫的態度,僅複述態度來收尾。舉個例子:「對,那樣真奇怪,好奇怪。」或者搖搖頭:「奇怪,真奇怪。」這作法既簡單又有效。

追加笑點的一個要素:邊看著觀眾邊說話,就算此刻恐懼占了上風,你仍要抬頭挺胸。低頭看地板、看你的段子列表,或是講下一則笑話,都會抹殺觀眾的共鳴及扼止笑聲。請練習在說完笑話時,保有待在臺上的自信。

以態度連接下一則笑話

接著說下一則笑話的老方法是延用原本的主題,比如「說到失敗,我男友簡直失敗透頂了!」

不採用新的笑話主題,而是插入態度語,當作下一則笑話的引言。態度語使人易於跳接任何題材或主題,舉例來說,若說完評論「旋轉門」的笑話,而你想銜接政治主題,不妨這麼說:「對,旋轉門真奇怪,好怪,另一件事也很奇怪,你看過最近的新聞嗎?」

以「口頭禪」連接下一則笑話

表演站立喜劇一陣子後,你應該會發現自己能夠自在地複述某句話。在多數情況中,這句話成了你廣為人知的口號,

或是喜劇演員所謂的「口頭禪」。範例：

瑞佛斯：「我們能談一談嗎？」

丹吉菲爾德：「我絲毫不受尊重。」

比爾・馬艾（Bill Maher）：「我真的不知道，我只知道這是真的。」

達那・卡維（Dana Carvey，在《週六夜現場》〔*Saturday Night Live*〕中飾演「教會女士」〔The Church Lady〕）：「那很特別吧？」

喜劇演員演長篇喜劇特輯時，他們的口頭禪通常是自己的表演主題，一般來說會呼應節目名稱，例如在塞克絲的《不正常》（*It's Not Normal*）網飛特輯中，她用節目名稱來串連笑話及為新笑話開場。

「這種鳥事不正常，各位，不正常，別傻了。還有另一件事情也不正常，總統……」

我們來練習為笑話增加追加笑點與連接詞（segue）。

練習 24：添加追加笑點及連接詞

幽默聖經練習冊＞創作中的主題笑話＞添加追加笑點

找喜劇搭擋一起練習

　　進入《幽默聖經練習冊》，到「我的表演」資料夾。練習對喜劇搭擋說每一則笑話，然後在每則笑話的尾聲加入追加笑點，複述你在鋪墊中採用的態度（困難、奇怪、可怕、愚蠢）。講下一則笑話之前，請運用其中一種態度串詞，喜劇搭擋將激勵你即興表演新題材，也許是另一段演出、轉折、評論……目前為止我們所學的任何東西。你會大為驚艷，你的笑話中竟然富含發掘笑料的機會。你得耗盡所有可能性作更多演出、另一個前言或另一個轉折，用態度語串連下一則笑話。請督促彼此再接再勵，增加喜劇肌肉，因為那是成為職業喜劇演員的要素。

　　如果你不斷練習並且聽從指導，此刻已有足夠的題材，可在開放麥表演了。我們準備表演吧。

出擊！準備表演

此時此刻，「創作中的主題笑話」資料夾有一堆題材了，但願「精修笑話集」資料夾也有。或許有些段子棒呆了，有些則需要修改。

在本節中，我們要檢視你現有的題材，加以編修，強化笑果，刪除幾項，並將王牌加到「精修笑話集」資料夾內。

「笑話集」是同一主題的一系列笑話，舉例來說，「交往笑話集」、「貧窮童年笑話集」、「社會觀察笑話集」、「性愛笑話集」等，以專業素養寫的六十分鐘表演，通常會有三到六個笑話集，因為職業喜劇演員喜歡咀嚼主題，直到骨頭上一點肉都不剩為止。喜劇菜鳥嘗試新題材時，五分鐘的段子處女秀可能有兩到四個笑話集，各主題的笑話較少。

我不騙你，下一個練習很難。編修自己的題材一向很困難，所以請好好休息，找喜劇搭擋來，遵照下一個練習的指示，慢慢審視你的題材。

📁 練習 25：回顧及改寫題材

幽默聖經練習冊＞我的表演＞精修笑話集

👥 找喜劇搭擋一起練習

　　與喜劇搭擋一起檢視「創作中的主題笑話」資料夾內所有的笑話。為了將你喜歡的笑話都用於表演中，請執行以下十一個審核步驟，這項練習頗為耗時，但請想一想，你理應以目前所創造的作品為榮，好好享受看著你的表演開始成形的過程吧！某些笑話將在此遭淘汰，有些則會晉升至「我的表演＞精修笑話集資料夾」，每個精修笑話都必須符合本節中所有的標準，絕無例外。

> 「一字不漏地寫出你最愛的笑話，一次寫一句，寫好每句話後，就分析每個字。為何這則笑話很成功？字詞的音節是如何產生節奏的？句子是怎麼建構出笑點的？喜劇的語法為何？」
> ——古爾曼

1. 你的鋪墊厚道嗎？

　　我知道我提過這個，但複述此事很重要：抨擊被大家視為遭欺壓的人一點也不酷，意即性少數群體、女人、有色人種、移民等等。開發不冒犯他人的原創題材，才是職業喜劇演員的專業表現。任何人都能一鳴驚人，僅少數人能令人讚歎。話雖如此，卻不代表我們該自我審查、不碰尖銳的題材，要是你謹慎地鋪墊有爭議的前言，就能免受非議。

　　「女人都是婊子。」「男人都是混蛋。」這些都太老套了。

　　想清醒一點，就照照鏡子吧，因為那才是你該取笑的人和性別主體。這裡有一個好例子，男喜劇演員傑佛瑞、女喜劇演員黃艾莉有個本質上相似主題的相同前言，「在迫使男

176

人求婚這方面，女人極有控制欲。」

　　請留意，傑佛瑞用他的鋪墊來緩和他對女人的批判，所以沒受到責難。

　　「你們女人很高明，女生是天才，因為你們往往是那個想結婚的人，這很奇怪，因為不知怎的，你們把場景設計成男人向你們求婚，那簡直是絕地武士（Jedi）等級的心理詐欺術，對，幹得好。天才啊，各位小姐，你們是天才。你們就像尤達大師（Yoda），『我想結婚，但你要向我求婚。』好，遵命。『你要單膝跪下。』沒問題。『你要買昂貴的戒指給我。』好的。『這是誰出的主意？』都是我。做得好，各位小姐，做得好。」

　　太棒了！說得好，傑佛瑞，說得妙！

　　以下是雷同的前言，卻是來自女人的觀點，黃艾莉：

　　「說也奇怪，我暗自懷疑他打算求婚，因為……我不斷逼他這麼做。求婚就是這樣成真的，懂嗎？女人必須將這點子灌輸到男人的腦中。起初要被動暗示，如果他不懂暗示，你就要變得超積極。你得威脅要離開，卻不曾真的離開，因為你知道自己年紀太大，已來不及去外面找新的男人，並重頭施展全套操縱手段了，所以你覺得，『我要巴著這傢伙不放，專注地請君入甕，對他嘮叨個不停，直到他逐漸變得怯弱、屈服、受夠了為止。』彷彿在說，『閉嘴！好啦，你願意嫁給我嗎？』之後女人總是會說，『我的天啊！他求婚

了！』」

因此若你以尊重他人的口吻為取笑的對象鋪墊，言談就可以犀利、有爭議、惡劣。

別用幽默來打壓已受欺壓的人。別向下出擊，向上出擊吧！

2. 你的鋪墊合邏輯嗎？

困惑的觀眾會是一片沉默。而笑話拙劣或不明確的喜劇演員，失敗得最為慘烈。你的喜劇搭擋可以協助你，如果搭擋告訴你，他不懂這則笑話，別吵架，改寫或捨棄即可。必須解釋太多的笑話，都是等著被引爆的炸彈，為了自己好，放手吧。記住，要對你的笑話作「邏輯檢查」。

3. 你的鋪墊具備態度嗎？

若笑話中缺少態度，就加一個進去。你不一定要說出「困難、奇怪、可怕或愚蠢」等字眼，但你必須在各笑話中傳達出態度，你的態度越明顯，得到的笑聲越多。在每則笑話中強調態度，確保你所持的態度貫徹始終。

4. 鋪墊是否盡量簡短了？

笑話沒引發笑聲的主因是鋪墊太長或者太難懂，請刪除所有不必要的字眼。如果你得花超過十秒鐘的時間才能講到

笑點，請將鋪墊截短。

5. 你的鋪墊是現在式？

記住，你隨時可用過去式說簡短的故事，藉此為觀眾提供必要的資訊，可是一旦你切入笑話，請將過去式動詞全數改為現在式，例如：「我爸爸說」，而非「我爸爸曾說」。就算你的笑話跟往事有關，仍可用現在式，舉例來說，拿你十歲時發生的事說笑時，請說，「我才十歲，我看到老師正在抽菸……」

6. 說任何笑話都含慣用語，例如：「你過得好嗎？」或「真實故事……」

如果答案是肯定的，停、停、停，因為這太老套了。

「你過得好嗎？」觀眾過得跟看前六位喜劇演員表演時一樣好，而他們都問同樣的蠢問題。

「真實故事……」難道你用來說笑的其他題材都是謊言？千萬別說那句話，免得你的可信度遭質疑。

7. 有任何不實題材嗎？

你務必對自己的題材有共鳴。它必須貨真價實且對你而言別具意義，觀眾才會與你產生連結。只為博取笑聲才寫題材，而非寫你真正在乎的事，聽起來就會落入俗套，只會遭人訕笑。

8. 笑話中包含演出法嗎？

你的鋪墊中是否提及某人卻沒演出來？那就增添演出法吧！增加演出法意味著增加笑聲，就算你講的是無生物、寵物或你的身體部位，也請透過演出法賦予它聲音吧。

9. 笑話是否出人意表料？

你的笑話有轉折法或混合法嗎？在已經很好笑的笑話中增添混合法，是增加笑聲的聰明作法。這是深耕主題及引發細碎笑聲的祕方。

10. 笑話有清楚的前言（特定觀點）嗎？

每則笑話都得有前言，而非故事。當題材沒逗人發笑，可能是因為它沒有前言，而最常見的情況是因為你說的是故事。

例如：「感情這件事真奇怪，因為我跟這傢伙交往兩年，後來……」

啥？感情這件事真奇怪，因為你跟這傢伙交往兩年？那毫無道理可言。請先告訴我「為何」感情這件事很奇怪，再加以說明。大家都愛聽故事，但它們在喜劇俱樂部的環境中一無是處。

要是你的鋪墊存有這些字眼，「後來我……」就代表你在說故事，而非表演站立喜劇。重寫！

「茱蒂，但我曾見幾位超好笑的喜劇演員只講故事。」

「大家可能會以為，我藉由說故事嘗試新段子，但它們不過是產生故事錯覺的連環笑話。」

——萊特

　　請再次檢視他們的表演模式，也許他們看似在說故事，但事實完全不是如此。若他們是在站立喜劇場地表演，而非上 TED 演講，他們的題材就是以前言為本，而非以故事為本。如柏比葛利亞一類的多位喜劇演員已轉攻長篇敘事，在劇場而非喜劇俱樂部表演，可是若你細看說故事的喜劇演員，當他們講到笑料，便會使用站立喜劇結構。來看看柏比葛利亞的題材：

　　「我由愛遲到的人撫養長大，我的爸媽是遲到狂。我還小的時候，老媽會在基督教青年會（YMCA）的游泳課結束後來接我，時間是在課程結束的九十分鐘後，這樣很怪，因為她就像有線電視公司，『我會在下午兩點至晚上六點的時段來接你。』我是十歲兒童，穿著濕答答的泳衣和夾腳拖鞋站在街角，但我媽不在趕來的途中，她在書友會聊《紫色姐妹花》（*The Color Purple*，探討美國南方黑人婦女生活、社會地位等一系列議題的書籍）。我說，『媽，我就是紫色姐妹花！』」

背景資訊有時候是必要的，觀眾才會理解放在鋪墊之前的笑話情境，但是等你講到笑話時，務必確保它符合站立喜劇結構。

喜劇演員凱西・葛里芬（Kathy Griffin）起初在喜劇俱樂部表演，她失敗了。她碰上每十秒引發一陣笑聲的喜劇演員，而她卻在說故事，笑聲之間有較長的間隔。沮喪不已的葛里芬，開始在「好萊塢即興表演俱樂部」隔壁的咖啡店表演，她在這幾個說故事的場所，例如「非卡巴萊俱樂部」（The Uncabaret），發展出獨特的敘事喜劇風格。如今她不僅是家喻戶曉的人物，全球音樂廳的表演門票也經常銷售一空，通常一次要表演三小時。請記住，並非所有的獨角喜劇表演者都是站立喜劇演員。

說故事與站立喜劇的差別：

站立喜劇	說故事
以你對主題的觀點為基礎	針對一連串依序發生的事件的描述
接二連三的鋪墊及效果	直到尾聲才有效果
用現在式呈現最好	用過去式陳述
每十秒引發一陣笑聲	有開頭、中段、結尾，要花多於十秒的時間講述
發生過及沒發生的事	與真實事件密切相關
以觀點（前言）為基礎	由「後來」一詞觸發

11. 你喜歡你所說的內容嗎？

最後也是最重要的一點，你對這則笑話有何看法？你難以討好每個人，但你必須討好自己。

多年前，一位受人景仰且有能耐的經紀人，敲定了我在洛杉磯「羅克西劇院」（The Roxy）的表演，優秀的陣容包括當時正紅的喜劇演員，比利‧克里斯托（Billy Crystal）、湯琳與其他人。表演的前一天經紀人告訴我，他欽定我演出，只是因為俱樂部老闆叫他這麼做，除非經紀人網羅我，否則老闆不願預約他其餘客戶的表演，後來經紀人告訴我，他有多不喜歡我的題材。哎喲！

為此我去散了個步，大聲說出每則笑話並自問，「我喜歡那個笑話嗎？」仔細審視各個笑話後，老實說，某些題材的確有點過時及老掉牙，所以我刪掉了。

我作了那場表演並驚艷四座！經紀人一改他的觀點，敲定了我的十場城市巡迴表演，某夜幾杯酒下肚後，他跟我說，「對了，你長得很像我前妻。」無論如何，結果他還是討厭我。

要知道，你永遠無法討好所有人，大部分的時候你都不明就裡。

總之，請藉由這十一項條件，逐一審視練習冊「創作中的笑話」區的每個段子：

1. 此對象值得說笑嗎？
2 你的鋪墊合邏輯嗎？
3. 你的鋪墊具備態度嗎？
4. 鋪墊是否盡量簡短了？

5. 你的鋪墊是現在式？

6. 你的笑話是否包含這些字眼：「你過得好嗎？」或「真實故事……」

7. 有任何不實題材嗎？

8. 笑話中包含演出法嗎？

9. 笑話是否出人意料？

10. 笑話有清楚的前言（特定觀點）嗎？

11. 你喜歡你所說的內容嗎？

合乎各項標準的笑話才值得移至「我的表演」資料夾。

現在，眾喜劇演員都想知道的大問題是，「我要怎麼開場？」

開場：如何使觀眾在十七秒內愛上你

第一印象即是最終印象。你的開場白對於段子的走向至關重要，研究顯示，初次見到某人時，大家的觀感會於十七秒內成形。在喜劇俱樂部，你甚至會受到更快、更嚴厲的評判，多位喜劇演員曾遭鬧場者大吼，「你爛透了！」但當時我們才剛走上臺。你的開場白必須確立：

- 你主導全場。
- 你討人喜歡。
- 你的喜劇風格。
- 你的技巧程度。
- 你與觀眾的連結（這一點最重要）。

從站上臺的那一刻起，我們就要專注於主導全場。換句話說，就是成為觀眾的喜劇霸主，顯露出足夠的自信，使他們向你臣服，好讓你主宰全場及逗他們笑。

「那什麼是絕妙的開場白？」

每位爆紅的喜劇演員皆為本問題困擾，「我該怎麼開場？」

如題，首先要知道「不該做」的事。

爛開場白

- 別冒犯俱樂部、司儀、其他喜劇演員或簽支票的人，對方可不會再叫你回來。
- 別用具政治觀點、性別歧視、恐同觀念或種族歧視的笑話開場。乾脆別表演任何會分化大家的題材好了，喜劇演員的職責是凝聚眾人，而非分化他們。

> 「喜劇是使人團結的工具，是摟著某人、指著某事物說，『我們這麼表演很好笑吧？』這是與人打成一片的方式。」
> ——凱特·麥金儂（Kate McKinnon）

- 別以你無法繼續講的題材開場。開場白必須代表你的喜劇品牌，因為它引介了你，讓觀眾大概知道該期待什麼樣的表演。要是你用充斥髒話的蠢笑話開場，而其餘的表演卻跟當天主教輔祭員有關，這就是設定了自己不會實現的情緒、口吻與你不曾表達的期望。沒有人喜歡那樣。
- 別因為你有所計畫而顯得太死板，要靈活地自由發揮。昨晚受教友青睞的開場白，或許較年輕的酒吧觀眾就不吃這一套了，請樂於嘗試新段子，藉此回應給觀眾。

即興開場白的六招技巧

有即興開場白就能向觀眾證明，你不是在表演「罐頭題材」，而是全新的主題，然後……講你的罐頭題材。

1. 強勁開場：指出顯眼特色，得到立即的反應

在《主持專書：如何不成為爛司儀》（*The Book on Hosting: How Not to Suck as an Emcee*）中，喜劇演員丹·拉森伯格（Dan Rosenberg）建議，要從觀眾那裡獲取至少兩種反應，以便為你的表演開場。一個顯而易見的作法是請觀眾為司儀鼓掌。當你這麼做時，請指出他或她某個顯眼且正向的特徵，藉此逗人笑，接著請觀眾為周遭顯眼的事物鼓掌，如俱樂部、服務生等等。

曾有個擁有著低沉嗓音的司儀介紹我出場，我走上臺，我看著他說：「謝謝你，湯姆，那是很棒的介紹詞。我們為他鼓掌吧。（掌聲）你有美妙的嗓音，我現在才發現飾演星際大戰「黑武士」的人是你。」（哄堂大笑）

至於第二種反應，你大可叫觀眾為任何事鼓掌，他們會照辦的。

「我們也給甜點主廚一些掌聲吧，他提供了蛋糕和派！」

記住，大家喜歡參與笑話，因此提及顯著且普遍的事物，會令他們認同你。群體的反應（掌聲）也會使觀眾處於順從的狀態，迫使他們放下飲品和手機。

你毋須擬定第一句話到底要說什麼，不妨以上臺前你觀察到的事物自由發揮。也許這麼做很可怕，不過觀眾會充滿

善意地回應的，這是為你的表演開場的好方法。

設定即興評論對象的範例：

「我們也給某某某一些掌聲吧。」

- 剛修好冷氣、堵塞的馬桶或先前發出刺耳聲響麥克風的人。
- 眾所矚目、通過藥檢且能隨我進來俱樂部的人。
- 來自加拿大的眾人，他們總是很友善。

相信我，這些開場白很有效，但請確保你沒複述別的喜劇演員評論過的事。

上 TheComedyBible.com 取得拉森伯格的書與其他推薦好書的網址。

2. 強勁開場：靈活運用開場笑話

觀眾聽從你的引導，為你請他們鼓掌的任何事物拍手後，請靈活運用開場笑話，以便你納入剛發生的事，或你知道觀眾想法的主題。

在洛杉磯的某一場開放麥，有一位高大的變裝皇后坐在前排，所有觀眾都看到了。你會看見大家低語，「那個人是男是女？是男人？」我眼見一個又一個喜劇演員上臺，皆忽視此情況。我走上臺，劈頭就說，「我只想說，你看起來美極了！」全部的觀眾大笑、鼓掌並且安心了。有時候你必須

看透觀眾，說出大家關注的事，藉此創造你與觀眾的連結。

3. 強勁開場：開場題材要與觀眾有關

要了解觀眾並創造你和他們生活之間的交集。在你講出觀眾煩心事並與他們產生連結前，別談你自己的問題。

商演時我總會作初步調查，詢問大家，「你覺得倒楣日是什麼樣子？」我藉機汲取大量題材，以對他們而言很特別的事開場，使他們立即產生共鳴。為電信公司表演時，一名員工說，「一堆工程在進行中，我們沒有停車場！我必須將車停在街上的計時停車場，每四小時移一次車。」

於是我這麼開場，「今天我不會說得太久，因為我知道你們必須去繳停車費。」這番話引發爆笑與如雷的掌聲。笑話成立是因為我……一、花時間了解他們；二、即興表演與他們相關的題材，絕非罐頭題材。

另一個開場的好作法是用觀眾熟悉的題材，務必依循「三點清單」公式：普遍問題、普遍問題、觀眾的特定問題。

範例：「此時世上有一堆嚴重的問題，例如恐怖主義（普遍）、氣候變遷（普遍）以及今晚沒有桶裝啤酒（與觀眾有關）。」

4. 強勁開場：提及前一位喜劇演員、司儀或比你先上場的人

評論先前表演的喜劇演員是簡單有效的作法，只要你沒違反不冒犯喜劇演員同行（就算他們很差勁）的基本原則即可。你大可評論前一位喜劇演員講的主題，用以銜接你的題材，舉個例子，如果上一位喜劇演員以離婚笑話集替他的段

子收尾，你可以這麼起頭：

> 「沒錯，如同湯姆說的，離婚真可怕，其實我倒覺得離婚是一項成就，因為那代表我會有第二春。」

再來才說你的約會主題。

另一個好策略是拿剛發生的事說笑。有一次在加州莫德斯托（Modesto）商演時，我注意到該地的霹靂小組（SWAT team）操演。而我也知道該地以農業經濟為主，於是我這樣開場，「為何莫德斯托需要霹靂小組？（演出法）『別動！放下那些草莓，不然我要開槍了。』」眾人大笑，我一鳴驚人。

5. 強勁開場：提及那一刻

在你上臺的前一刻或當下經常會發生某些事，若真是這樣，就提及那一刻吧。對發生的任何事作出回應，其中包括電話響了、客人在你講段子期間起身、消防車經過、服務生掉了盤子。

服務生弄掉盤子時，喜劇演員黛安·尼寇斯（Diane Nichols）說了這則笑話：「噢，隨便找個地方放吧。」

你也能提及沒發生的事，例如，如果你的題材沒令人發笑：

> 「既然我們都在觀察這寂靜的時刻，我要利用這段時間，為我其餘的表演祈禱。」

若事情出錯了，不妨提及那一刻。

舉例來說，如果冷氣壞了，不如說，「這是個美妙的夜晚吧？花十美元即享有喜劇表演和蒸氣室！」

「我知道你在想什麼」

說出觀眾的想法是產生共鳴的好方法，主題為負面事物時更是如此。舉例來說，如果笑話失敗了，你可以說，「**我知道你在想什麼，『她該保住她那三份正職。』**」

我剛開始接商演時，曾擔心我沒資格在高階主管面前演說，因為我從未有過正職。我用這個技巧告訴觀眾，「你可能會認為，『他們幹嘛雇用站立喜劇演員？為何不能請知道他們在講什麼的某人來？例如政府顧問。』」哄堂大笑，更棒的是，你說出顧慮，擔憂便消失了。

如果即興表演不是你的強項，你大可對別人介紹你出場的方式作出反應，藉此逗笑大家。我記得司儀介紹鮑伯・尼屈曼（Bob Nichman）是一位演過許多電視作品的喜劇演員。

於是他這樣開場，「沒錯！我來洛杉磯六年了，我已有一系列的……一系列的失望。」

6. 強勁開場：大聲說出顯而易見的事物

幾乎適用於任何觀眾的無敵開場白祕訣是，以大家可見的事物說笑，如舞臺、燈光，更棒的是……你自己。

我某次出席國際公開演說組織「國際演講協會」（Toastmasters）的會議，現場唯一的裝飾為三顆氣球。我加以嘲諷，「哇！你看這花俏的舞臺裝飾。國際演講協會的確

需要有更多男同志。」嗯……我不確定這笑話是否能「警醒」他人，但是身為《同志手冊》（*The Homo Handbook*）的作者，我比多數異性戀喜劇演員更有轉圜的餘地。

你也能以你本身一目了然的特色說笑。路易·安德森（Louie Anderson）這位大牌圓胖的喜劇演員說過一句出色的開場白，「你們看得到麥克風架後面的我嗎？」

黛安·川崎（Diane Kawasaki）這名嬌小的亞洲人，嘲諷觀眾假定她的身高不到一公尺。她走上臺上說，「我知道你們看著我心想……正確的用詞是亞裔美國人。」

練習自嘲也可能產生絕佳的開場白，之後本書會提到。我們來想想你開場時要說什麼。

📂 練習 26：營造成功的開場

幽默聖經練習冊＞練習＞練習 26：我的開場白

👥 找喜劇搭擋一起練習

挑一則開場笑話

遵照上一節的指示，檢視「我的表演」及「創作中的笑話」內的所有笑話，該死的，還得審視晨間寫作文件和錄音逐字稿，以便挑選可當開場白的幾則笑話。如果你還不確定，沒關係，先選幾則笑話充數，因為在你不斷鑽研本書時，這些選項可能會改變。

打造真實的開場白

有些喜劇演員會照事先擬定的開場白講。馬克・米勒（Mark Miller）一向以這句經典臺詞開場，「你們愛上我了沒？」但是在這個年代，觀眾渴望真實性和事實。你無法策畫該如何自由發揮，卻能與喜劇搭擋一起練習即興表演技巧。

請站在喜劇搭擋面前，試一試這些練習：

1. 選出你覺得是優質開場白的幾則笑話，它該是可為表演定調的笑話、你能夠延續的笑話，它可能是關於你自己或觀眾的笑話。

2. 練習請觀眾為兩個顯而易見的事物鼓掌。接著練習自然地切入開場笑話。

3. 接下來，請喜劇搭擋在你走上臺時大聲喊出幾個狀況，你要即刻回應。舉例來說：

- 電話作響。
- 前一位喜劇演員猛批女人，而你是女人。
- 服務生弄掉玻璃杯。
- 第一排觀眾全數起身離開。
- 俱樂部太熱了。
- 這裡有一場告別單身派對。
- 司儀把你的名字說錯了。

4. 即興回應後，練習切入第一則笑話，如果銜接得不自然，便試著用不同的笑話開場。

　　你得花許多舞臺時間，才能讓大家相信你在開場上有喜劇天分，但為不同的觀眾和情境演練不同的開場法，你會更有優勢。稍後我將帶你看幾項練習，那會為開場白提供更多可能性。不過你起碼要在《幽默聖經練習冊》段子列表區寫下幾個點子。

　　現在我們來搞定你的收尾語。

靠回打法強勁收尾

　　我相信你聽過這句俗話，「讓他們笑吧。」收尾語通常是你最好笑的題材，一般來說是與性事最相關的題材，若你有性事相關題材，請留到最後。而對要在教會或宗教場域表演的喜劇演員而言，這類笑話就不適合。

　　你想在段子尾聲引發爆笑，成功的唯一辦法是用「回打法」。

「『回打法』到底是什麼？」

　　某則笑話提及的主題、笑點或句子，來自剛才你表演時說的笑話，就是「回打法」。第二則笑話要用與第一則笑話相同的字眼或句子，內容卻不同。想在段子尾聲引人大笑，當你下臺時，觀眾會大喊安可，箇中的專業訣竅就是以回打法作為你的結尾語。

　　在我某次提起前一個段子中的笑話時，這則笑話失敗了，但回打法卻使我博得笑聲。

　　在前一個段子中，我說了這個笑話，「說也奇怪，洛杉磯人都不笑了，因為他們笑不出來，他們打太多保妥適肉毒桿菌（Botox）了。」我在講笑話，觀眾卻說，（演出面無表情的某人）「你真好笑！看看我，我笑得多賣力。」

稍後在表演期間，當笑話不好笑時，我說，「依我看，你們都打了保妥適肉毒桿菌。」此刻回打法引爆笑聲並且救了我。

回打法會使觀眾覺得，他們正與你共享「圈內笑話」（inside joke）。舉個例子，與觀眾即興互動時，或許你會發現，坐前排的某個女人剛離婚，她名叫黛比。那麼稍後表演時，當你說到此題材，「女人遭男人拋棄，結果她們喝得爛醉又孤單。」的時候，你可以補一句，「你有同感，對吧？黛比。」哄堂大笑，你們同享「秘密」笑話了。

在段子尾聲用回打法，便可圓滿地逗人發笑及收尾。

我們來看看「創作中的主題笑話」資料夾中，是否隱含可作為結尾語的回打法內容。

練習 27：添加回打法以強勁收尾

幽默聖經練習冊＞練習＞練習 27：添加回打法

找喜劇搭擋一起練習

看一看《幽默聖經練習冊》中的題材。在段子的頭幾分鐘，你想以哪些笑話開場或絕對會收錄哪些笑料？依你看，稍後或在段子尾聲複述什麼字眼、句子、主題會很有趣？與喜劇搭擋一同審視回打法的點子。

例如：你說著稍早表演的題材，內容是你哥睡覺時會抱著貓這件事很奇怪，接著你這樣為段子作結，「謝謝你們，我得走了。我答應貓咪，我會早點回家抱牠。」

　　某些最佳的回打法內容是你當下才會想到的，表演時請擁抱所有的可能性。

　　到了此時，該為你的表演寫段子列表了，你知道的，就是年曆上的表演，對吧？對吧？

創建段子列表以克服怯場

　　喜劇新人最大的恐懼是忘了表演的內容。我們要消除那股煩惱，就得著重於該怎麼寫段子列表。

　　段子列表不是草稿，而是備忘錄。你要列一張含有關鍵字或短語的清單，提醒自己再來該說哪個笑話，這麼做能使你全心享受當下，拋開擔心遺忘表演內容的煩惱。

這是我的六十分鐘表演段子列表，我用麥克筆寫才能看得清楚，我把它放在一杯水旁的高腳凳上。這麼一來，要是我忘詞了，趁著喝水的時候瞥一眼，就知道我講到哪裡了。

　　寫段子列表之前，這邊有幾個提示，有助於決定題材的最佳順序。

　　若你是喜劇新手，把觀眾當成初次約會的對象很管用。你要先提你們的共同點，例如住在同一個城市、有相似的文化或共同的興趣，當觀眾逐漸對你卸下心防，會更易於揭露較個人或較尖銳的資訊，不過正如初次約會的對象，如果觀眾得知的頭一件事是你的經期或你疱疹的最新情況，那可能會惹人厭。記住，通常觀眾會邊聽邊吃東西，所以要逗他們笑，而非令人作嘔。

　　照你身體排列的方式般安排你的題材吧。先從頭部開始，講聰明的話題，社會、家庭、道德、文化遺產、針對生活的簡單觀察；然後接續到你的心，說感性的題材，愛、心痛、分手及婚姻；最後以跨下作結，即性愛題材。

　　以性愛題材起頭的問題在於，這會令你沒有發揮的餘地，如同一場優質的約會，當著觀眾的面以言喻的方式脫衣服前，得先讓他們了解你，你當然也可以選擇只用「腰部以上」的題材。

　　在下一個練習中，與喜劇搭檔來一段有趣的即興表演吧。

📁 練習 28：動起來，趣味的段子列表

幽默聖經練習冊＞練習＞練習 28：趣味的段子列表

😀 找喜劇搭擋一起練習

　　我們來做個隨興演練，許多喜劇俱樂部會以此作為表演

節目「段子列表，大冒險喜劇」。職業喜劇演員上臺時，他們會得到一份段子列表，必須當場以指定主題即興表演，我們來試試看。

我們先羅列出主題，請與喜劇搭擋一起動動腦，用《幽默聖經練習冊》「我的表演＞笑話結構」下概括的笑話結構。

以下是段子列表的範例。以態度處理這些主題，再將它們導向前言（觀點或洞見）並且作演出或轉折。請說說為何這些主題很困難、奇怪、可怕或愚蠢：

- 你窮酸時還大採購
- 選刺青圖案
- 女人的網球賽
- 名人的婚禮
- 年紀較大時與人約會
- 大學自助餐廳的食物
- 住學生宿舍
- 跟肉食性朋友吃素食
- 朋友皆醉你獨醒
- 甜甜圈的洞
- 與家人共度假期
- 睡在你床上的狗
- 人生導師

你即興表演時，可能會發覺當下創造了幾個超棒的段子，因此你得錄下表演，老樣子，錄下你最愛的回答，並將它們寫進《幽默聖經練習冊》。

📁 練習 29：整理段子列表

幽默聖經練習冊＞我的表演＞段子列表

👥 找喜劇搭擋一起練習

現在我們要將精修笑話整理成一個段子。

1. 發想代號

　　檢視你所有的精修笑話文件，在笑話的開頭，為每個笑話寫代號或簡短的片語。舉個例子，陪奶奶去買大麻的例行公事，可簡稱為：「奶奶的大麻」。

2. 整理段子列表

　　記住：把觀眾當成初次約會的對象，以你們的共通點開場，例如在辦公室上班、開車或線上購物。當觀眾逐漸適應題材了，你就能提供更多較個人或較尖銳前衛的資訊。

3. 編輯段子列表

　　根據你能待在臺上和表演場所的時間加以編輯。

📁 幽默聖經練習冊＞我的表演＞段子列表＞三分鐘的乾淨表演

　　也許你會以此收尾：

- 書呆子
- 以摩門教徒的身分長大

- 新養的小狗
- 窮酸
- 被甩了

📁 **幽默聖經練習冊＞我的表演＞段子列表＞色情的十分鐘**

典型的段子列表可能是這樣：
- 我很高
- 別人說的蠢話
- 窮酸
- 政治
- 不能上床
- 床上的食物
- 情趣用品

　　要是你帶著段子列表上臺，請將它放在身旁的凳子上，待你逗大家笑了之後才看，接著等你說完追加笑點後再看。當觀眾哄堂大笑時撇一眼段子列表，動作要快，務必在觀眾還在笑時，與他們共享那一刻。某些喜劇演員會在段子列表旁放飲品，充當往下看的藉口。

帶不帶段子列表上臺，是一大問題

許多知名的喜劇演員會帶段子列表上臺，以便打磨他們當天所寫或預演的笑話。但是你很少見喜劇演員帶段子列表參與售票表演，有形的段子列表會即刻削弱喜劇演員很搞笑的幻想，這一張紙會向觀眾傳達出他們看的是事先計畫好的內容，所以請放手一搏，將你的段子列表留在車上吧。畢竟萬一你忘了照本宣科的笑話，或許你在現場想到的笑話會更好笑。

4. 務必記住最後的段子內容以及長度

也許你的段子才講到一半，燈光便顯示只剩一分鐘了，所以若最後的段子是三十秒，你就要在段子的任一處想出一個完美的銜接語。請練習在表演到一半時銜接到最後一個段子。在你的職涯中，若要準時收尾，本技巧確實不可或缺。

請用段子列表來練習表演，直到你覺得融會貫通為止。盡量別帶著段子列表上臺。忘記題材是喜劇演員最大的恐懼，我們來研究該如何記住表演內容。

如何記住表演內容，聽起來卻不像死記硬背

「我超怕我會忘掉所有的笑話！」

記住站立喜劇表演跟記住演講內容是兩回事。你在臺上可不想聽起來像機械喜劇演員。話雖如此，某些笑話需要特定的贅詞，但是演出通常隨意且即興。這裡有一些建議。

📁 練習 30：如何記住表演內容

帶著你的笑話集去散步

帶著你的題材去散步吧，一次帶一個笑話集（chunk）就好。反覆練習，例如散步或朝牆壁丟球有益於使題材連結肌肉記憶。

首先要一一檢視題材中的笑話集。如果你在寫三分鐘的段子，這可能會變成一分鐘笑話區塊。別管題材了，帶著手機，當你邊走邊說話時，請錄下自己的聲音，行走時，請有態度地大聲說出題材，幻想觀眾就在你面前，講完每則笑話後，抬頭看想像中的觀眾並點頭，創造一個可能會逗他們笑的追加笑點。別擔心經過的人覺得你很奇怪，因為他們會以為你在電話上跟某人吵架。

　　假如你忘了題材，那就即興發揮吧，要是你想到更多題材，請錄下來。現在該回家將你的表演歸類至筆記中了，邊走邊說題材是必要的作法，如果你忘了題材，也許就有撤除它的好理由，說不定那個題材很難笑或不真實。請再出門散步一次，若你又忘了那個段子，請相信你的直覺並將其刪除。

　　牢記第一個笑話區塊後，就繼續演練下一個。額外的優點：在本練習的最後，你不僅記住了表演，也做了一些有氧運動。

注意！別對著朋友演練你的笑話

以前某位學生的表演十分出色，後來他對朋友試講題材，他們不喜歡，便給了點建議。在我們的課堂展演中，他表演「藍色睪丸」的粗俗笑話，卻徹底失敗了。站立喜劇跟在派對上講笑話是兩回事，請找喜劇搭擋一起練習並且相信對方。

靠地點記內容

　　有一個超有效的幫助記憶手法，在不同的位置發表演說內容的各個段落。舉例來說，你可在麥克風前說你爸媽的笑話區塊，然後拔走麥克風，走到舞臺左側，說你上一次分手的笑話區塊。將笑話區塊與特定的位置作聯想，有助於你記住題材。

強・金德（John Kinde）這位專業演說家暨幽默作家，建議大家在記住表演與即興表演之間取得平衡：「你該精確地牢記表演的特定段子，每當說起這些段子，要試著說得一模一樣。但是如果你稍微偏離正軌，請別僵住，你不會想被講稿局限的。」然而你還是必須記好少數幾個特定的元素：

表演中每個笑話區塊的第一句話。就算你腦袋空白了幾秒，你仍能想起另一個笑話區塊的連接詞。

最後一則笑話。你可不想在結尾時出錯！

記住內容的好處

「**茱蒂，我不想記住表演，因為一流的站立喜劇演員，他們總看似不假思索地搞笑。**」

很久以前，我與幾位新人一起作過 HBO 喜劇特輯，其中包括羅賓・威廉斯。排練時，羅賓・威廉斯明白他該做什麼、他該在哪邊說話，因為他跟導演說，「接著我將走向觀眾，在此作我的莎士比亞（Shakespeare）表演。」當然了，羅賓・威廉斯在場即興發揮了一堆題材，但是他的聰穎使安排好的題材宛如即興表演。

在你將熟記及排練過的表演表現的隨興自然，有餘裕在當下回應觀眾之前，你不可能成為職業喜劇演員。

> 「事情永遠不可能變得完美，但大家高估了完美的好，完美代表無趣！請接受現況，稍後再設法解決。」
>
> ──蒂娜・費（Tina Fey）

　　牢記表演內容能展現你的特質並產生即興發揮的自信，你必須嚴格地照稿演出表演中的特定段落，例如每一個鋪墊，但請保留自由發揮的空間，或在演出時令自己驚艷，你甚至會想保留跟觀眾開玩笑的時間。

> 不要在鏡子前排練表演。新聞快訊：俱樂部內沒有鏡子。在鏡子前排練表演只會害你更不自在，排練時最好幻想有一位觀眾，而非盯著自己。我也建議不要在少了觀眾的情況下自己錄影，若你想有親臨舞臺的體驗，就關掉所有的燈光，架起手電筒並照向自己的雙眼，那就是在臺上的感覺，下次如果你因酒駕遭攔檢時，也就有心理準備了。

「要是我能照著題材唸，壓力會少得多。」

　　為了逗大家笑，你必須與他們產生連結，當你低著頭唸紙上的內容時，絕對無法產生連結，不可能。

　　一字不漏地熟記表演可能會使你在高中得到好成績，然而這並不是成為成功喜劇演員最重要的準則。成功的關鍵不是用字遣詞，而是你講的話當中的情緒，以及你展現的個人風格。說到個人風格……

你的喜劇風格

「喜劇風格到底是什麼？」

　　你的喜劇風格即是在臺上表露最真實的自我，也是你說笑話的手法。畢竟基本上每個人說的都是同一個主題：關係、觀察、他們的工作等，但是無人能以你的方式講那些主題，其他人沒有你那獨特的觀點、聲音或習性，這種種元素形成了你的喜劇風格。

　　我們至今才談論喜劇風格是因為通常它要花多年時間才能成形。喜劇風格會自然養成，例如你在喜劇搭擋面前演練時。

　　想想你最愛的幾位喜劇演員，你會立即認出他們的風格。莎拉・席佛曼（Sarah Silverman）既刻薄又聰慧；洛克活力充沛，不帶歉意地說實話；舒默可愛且性慾過盛。但這都並不是他們剛發跡時的風格。想在臺上變得全然真誠是一段漫長的旅程，個人風格會是你的言詞及說話方式的綜合體。

「假如我想在臺上扮一個角色呢？」

　　菜鳥所犯的最大錯誤就是上臺扮演「某個角色」。許多喜劇演員戴起假面具，只因怕在觀眾面前表現脆弱的一面，

或者他們怕的是變得無趣，因此他們開創搞笑的角色。問題是，那一番心力有違站立喜劇娛樂的核心價值，意即題材的真實性和共鳴。你的個人風格就是（會是）你自己。

喜劇風格是你所說的主題背後的深意。舉例而言，在整個職涯裡，我以一堆不同的主題說笑，通常是以我人生舞臺的現況為基礎。我二十幾歲開始做這一行，早期的題材大多包含我的俄裔美籍猶太人奶奶、女性主義、約會的笑話和演出，當時我尚未開始說年老的題材，但你知道嗎？我的觀眾隨我一起變老了，所以這變成我目前表演的一大要素。不管我說什麼笑話，整個職涯始終如一的是我的特質和表演手法，我會說我目前的喜劇風格是「不情願的烏合之眾」。

有些菜鳥在寫任何笑話之前，便企圖確認他們的喜劇風格。他們想成為崔佛‧諾亞（Trevor Noah）或蒂娜‧費這類人。不如做你自己？畢竟別人都沒當過你這個人。

你的主題，包括你的熱忱所在、激怒你的事、你忍不住想到的事，以及你忠於自我地講某些事的樣子，在在界定了你的風格。你想說什麼？你必須說什麼？

讓你的喜劇風格自然生成吧。許多知名的喜劇演員覺得是觀眾對他們的看法塑造了他們的風格。要有耐心，看會有何發展。

「喜劇演員在臺上說的話全是他們私下想說的話。」
——席佛曼

　　善用職涯初期的時間探索你感興趣的主題，嘗試各種表演風格。當觀眾對段子裡真實且爆笑的氛圍產生共鳴，他們就會認得你的風格了。別將風格看得比題材要緊，最重要的是，在你有充實的三十分鐘段子之前，先別擔心害怕打造個人品牌這件事。

忠於自我

　　史菲德剛開始做這一行時，他盡可能地表演及嘗試題材。某一夜，史菲德領銜演出，表演順序在中間的喜劇演員或所謂「中場表演者」粗鄙不已，每個主題都是你絕不會當著奶奶的面講的事：自慰、性高潮、精子、乳房，這還只是舉幾個例子而已，可怕的是，喝醉的觀眾也很愛聽。後來史菲德帶著他的觀察走上臺，「棉絨是從哪來的？」起初觀眾一片死寂，不過史菲德沒改變主意，他繼續講純潔的題材，觀眾確實逐漸笑了，而且狂笑不止。不管排在誰後面上場，史菲德總是忠於自己。

為你的喜劇風格著裝

　　在上一個練習中，你看見自己的某些個人特質，現在我們要整合那些特色與你在臺上的外貌。

　　你上臺時，顯然衣服是大家最先看到及對你品頭論足的事物。在你一個字都還沒說之前，衣著會使觀眾知道你是怎樣的人。令羅德納一炮而紅的首部 HBO 特輯中，她穿著超可愛的晚禮服且化全妝上臺，流露「我可愛、聰明且不罵髒話」的形象，那成了她的風格。

　　約翰・慕蘭尼（John Mulaney）通常會穿西裝、打領帶，彷彿在說，「我很專業，所以穿得像職人。」

　　同樣地，邁克・拉帕波特（Michael Rappaport）一身連帽上衣，像是在說，「我剛下床就來這裡即興演出。」

　　詹妮安・卡蘿法洛（Janeane Garofalo）低調地穿著多數女人會穿去健身房的衣服，頹廢的樣貌合乎她那種「我不在乎」的風格。

　　龐史東身穿西裝和打領帶，僅露出脖子以上的部位，是在傳達「我在表演聰明、有內涵的喜劇。」

　　在你決定好要穿什麼之前，請先遵守這些時尚禁忌：

　　衣服上不能有字，尤其是笑話。要是你的衣服比你好笑，那就麻煩了。品牌衣服也會令人分心，你不會知道觀眾對於耐基（Nike）有怎樣的體驗，所以何必冒險？

　　女人們，別穿性感的服裝。靠你的腦袋撩撥觀眾吧。通常男人能賣弄性感及搞笑卻不受批評。

　　別穿令你不舒服的任何衣物。假如你在遍地乾草及花生殼的喜劇俱樂部表演，別穿三件式凡賽斯（Versace）西裝現身，起碼脫掉領帶和背心。你的禮節也該符合俱樂部的禮節。

　　沒有人喜歡低俗的人，所以別穿成那副德性。別穿又髒又皺的衣服，就算你的表演不純潔，外觀也要保持乾淨。

給女性喜劇演員的特別說明：喜劇界的性別歧視

> 「我猜為演藝事業瘋狂的定義是，女人不斷講笑話，甚至講到沒有人想上她。」
>
> ——蒂娜·費

　　我在電視喜劇特輯初次露面後已過了很久，當時司儀以如今看來仍不得體的話介紹我出場，「反常的事來了，一位女喜劇演員，而且她有胸部！」我沒開玩笑。二十年前，大部分喜劇俱樂部的演出陣容都是男喜劇演員，現今喜劇俱樂部的演出陣容……大多還是男喜劇演員。年紀較大的女喜劇演員更沒有前途，畢竟上次你在深夜電視節目上，聽到出色的更年期笑話是何時的事？啊，沒聽過？

> 「站立喜劇不是男人的工作，而是強人的工作，要成為表演場地中唯一能拿麥克風說話的人。」
>
> ——凱瑟琳·萊恩（Katherine Ryan）

　　同樣的抗爭上演了數十年，我們女人該如何取得重要地位，只憑點子、不靠身體便受到認真對待？職涯中的第一個十年，我都穿長褲。猶記我初次有勇氣在喜劇俱樂部臺上穿著洋裝的時刻，我出場時，有人對我吹口哨，但在職涯的這個階段，我已有足夠的自信能克服困難，我讓鬧場者閉嘴，確立我主導全場的地位。女喜劇演員必須承擔不賣弄性感的

風險，意即持強烈觀點、令人慾火全消、頭腦令人激賞，那是白人男喜劇演員一直以來享有的自由。

> 此主題比章節末的注釋重大多了，因此目前我在寫一本書，詳述女喜劇演員該如何行銷自己、賺得跟男人一樣多。請拭目以待。

下一個練習可以讓你大概了解一下你的喜劇風格可能會變成怎樣。

練習 31：探索你的喜劇風格

幽默聖經練習冊＞練習＞練習 31：探索我的喜劇風格

我們要了解你之所以獨特的理由，並學習拓展成獨一無二的特色。

1. 選出兩到三個描述你的詞語：

- 像個老媽
- 書呆子
- 樂觀
- 失敗者
- 愛挖苦人
- 懶蟲
- 易怒
- 馬屁精
- 害羞
- 脆弱
- 熱衷於政治
- 性愛成癮
- 黑暗
- 前衛
- 叛逆
- 神經質

- 難搞
- 怪咖
- 直率
- 散慢
- 啦啦隊員
- 優柔寡斷
- 靦腆
- 愛胡鬧

> 「我想我傾向於看到事情的黑暗面。玻璃杯一向是半空狀態……有裂口,我的嘴唇割傷了,還弄斷一顆牙齒。」
>
> ——卡蘿法洛

2. 用上述兩至三項特色寫新題材

自問(插入你的特質)有何困難、奇怪、可怕、愚蠢之處。

在「練習31:探索我的喜劇風格」文件中,為這些特質寫點新題材。如果想不到題材,便嘗試不同的特質或態度。請將任何強烈的題材移至《幽默聖經練習冊》。

3. 看一看你的衣櫥,什麼樣的服裝反映出你的風格?

現在你有精修笑話的表演內容了。我們來聊一聊表演!

表演站立喜劇：必備的專業要訣

麥克風技巧：「這玩意開了嗎？」

即便表演廳裡只有兩人，表演站立喜劇時也萬萬不該沒有麥克風。站立喜劇成功的要點是，你的說話聲「大於」其他人，你可能有世上最好笑的表演，不過要是別人聽不見，就會陷入一片死寂。

你上臺時要做的第一件事就是調整麥克風架。然而笨拙地亂弄麥克風是最像外行人的行為，所以請記得練習！從加拿大到柬埔寨，世上的每一支麥克風架都以同樣的方式運作。

現在請複述這句話：「右旋緊，左旋鬆。」

走出場，握著支架，調鬆（扭左旋鬆），接著將麥克風稍微調到你的嘴下，鎖緊支架（扭右旋緊）。然後將麥克風往你的方向傾斜一點，讓它正好在你的嘴前。

「我該拔出麥克風還是讓它留在支架上？」

如果你是菜鳥喜劇演員，請將麥克風留在支架上。這麼做的好處有：

- 使你留在舞臺中央及避免來回踱步。

- 解放雙手，利於演出。
- 讓你少操心一件事。

看外行的喜劇演員來回踱步如同看網球比賽，令人眼花繚亂，許多喜劇演員會這麼做，因為他們以為自己看起來精力充沛。事實上，踱步會使你顯得緊張及缺乏自信。

注意：盡量別用領夾式麥克風，意即固定在衣服上並置於嘴邊的麥克風，它們恐不利於喜劇演員，為何？演出期間，你可能需要提高音量甚至是大吼，為了避免震破大家的耳膜，你必須控制擴音，大喊時得遠離麥克風，但用了領夾式麥克風就無法這麼做。

你還需要一支手持式麥克風，讓觀眾參與互動。若表演空間有利於互動，那就提問，再舉起麥克風讓觀眾說話，但千萬別讓麥克風離開你的手！

最後，麥克風架也可以成為角色或充當道具。只不過別把它當作金屬探測器或陰莖，因為這個鋪墊已被玩到爛掉了。

使用麥克風

家裡沒有麥克風和支架？早點到俱樂部練習吧。用麥克風架排練會令你產生自信，老話一句，你站在現場觀眾面前時就能少操心一件事了。

專業祕訣

當鋪和舊貨店充斥著麥克風架，前物主是想成名的音樂家們。

如何用麥克風：

1. 首先要決定，你在哪一段表演會用到架好的麥克風，以及你何時、會不會拔起麥克風。

2. 練習將麥克風拔離支架，單手握住麥克風，並將支架放到身後，目光別離開觀眾。若你的注意力及焦點轉移到麥克風上，你就會失去他們的注意力。

3. 判定你何時會需要用到雙手演出。練習在演出前順暢地將麥克風裝回支架上，將麥克風裝回支架上時，保持抬頭注視觀眾的姿勢。

現在我們來逗一逗觀眾吧。

與觀眾互動

　　在表演中安插一段時間與觀眾互動，是與他們產生連結的好方法。在多數的情況中，觀眾想要且希望參與表演，因此請放心地讓他們參與，況且這麼做通常能自然而然地導入主題，以銜接安排好的題材，但讓觀眾參與時切勿丟失你掌控節目的能力。

　　即興互動本身有一種藝術形式，吉米・博根（Jimmie Brogan）、陶德・貝瑞（Todd Barry）與狄恩・路易斯（Dean Lewis）等菁英就是好例子，他們列出的觀眾參與準則如下。

以下是喜劇演員狄恩・路易斯的即興互動訣竅：

1. 從群體、一桌人到個人

　　某些觀眾可能不願意說話，所以你得提出所有觀眾能回應的問題或聲明，接著尋找反應熱烈的群體，最後提及此團體中的一人。這麼做很有效是因為：

- 可立即讓整個表演廳的人參與演出。
- 能讓觀眾享受在現場看朋友回應的樂趣。
- 可能導致更多人來湊熱鬧。

　　範例：「今年將是美式足球史上最精彩的一年。哇，你們似乎很激動，你，先生，今年你支持哪一隊？『某某隊』？

我也支持某某隊。」然後講安排好的美式足球題材。

2. 納入在地特色

• 上臺前，先調查一下本場表演的觀眾有何共同經歷，例如糟糕的交通、壞天氣、當地消息或大新聞（不包含慘劇或政治）、潮流、社區傳統等等。將最普遍的經歷納入當晚的表演中。

• 觀眾當中有無任何團體？例如脫單派對、生日派對、旅行團或公司派對？有時候團體可能很吵且惹人厭，因此高明的作法是談到「別」加入該團體，例如：「今晚這裡有脫單派對。」（他們大喊大叫。）「但願你們玩得盡興，我們給今晚真正的英雄一點鼓勵，也就是不得不坐在他們旁邊的人。」演出某人坐著，雙臂交疊，表情痛苦，然後補充道：「脫單派對……盡情狂歡吧，女孩！因為天曉得要過完第一個二十年之後，生活才會好過很多。」

3. 以認同技巧跟觀眾互動

有一種眾所周知的即興表演技巧是，所有表演者都不得說「不」，只能說「對，而且……」

不奚落任何人的回應，反而認同並借題發揮。

• 以觀眾說的話加以發揮。

• 絕對別參與任何爭執。

跟鬧場者說「對，而且……」

有一次某位觀眾叫我賤人，因此我說，「對，而且那代表……（用手指數每一個字）我是一個賤人（B-I-T-C-H），那代表我是『自制力健全的美人』（Babe In Total Control of Herself，每個大寫開頭合起來即為 B-I-T-C-H）！」這番話引發哄堂大笑，結果我做了幾件印著那句話的衣服。

4. 務必採用開放式問題

避免問封閉式問題，意即能以「是」或「否」回答的問題，那些問題很無聊，也無法延續對話，問一些必須填入答覆的問題，並加入個人感受、意見或想法。本技巧能提供更多可說的題材，並產生更多空間來安插你已寫好的笑話。

舉例來說：

封閉式：「你們結婚了？」

開放式：「沒有戒指。為何你們還沒結婚？」

5. 隨時都要有禮貌且平易近人

如果你對觀眾無禮，沒有人會想跟你說話，更糟的是，觀眾會聲援被你汙辱的人並且跟你作對，能最快毀掉表演的方法就是讓群眾批評你。以尊重的口吻提及他人，用讚美代替批判。

- 沒有人喜歡混蛋。
- 必須令觀眾覺得與你互動很自在。
- 有禮貌會使表演廳的氣氛更輕鬆。

6. 把自己當靶子

自嘲是萬無一失的手法。用此方法拿你的性格缺陷說笑，當觀眾認同你有毛病，就會爆笑不已。最好是挑剔自己而非觀眾。

7. 問能切入題材的問題

要使題材顯得更自然，就得以問題起頭。這麼說吧，你要拿你離婚的事開玩笑，就問一對恩愛的伴侶在一起多久了，你大可用他們說的話當切入題材的鋪墊，「對，我也曾跟你們一樣墜入愛河。離婚很可怕……我知道。」接著切入失敗婚姻的題材。

- 問題可產生簡單的連接詞。
- 問問題會使表演看似更加即興。

8. 讚美值得稱讚的人。

若觀眾所作的評論引發哄堂大笑，不妨大肆表揚吧！他們作效果，而你依然拿得到報酬，所以就讓他們享受這一刻吧。

- 如果某人理應得到掌聲，便讓他們好好享受。
- 讚美會使人興奮且全心投入。

9. 利用環境優勢

在表演前觀察觀眾，看他們要處理什麼問題。你身後的布幕上有汙漬？停車有如惡夢？在表演中加入你觀察到的趣事，是使觀眾產生共鳴的極佳方法。

- 共同經歷可使現場所有人產生共鳴。
- 觀察入微會令大家覺得你很機靈。

10. 借前一位表演者的題材發揮（但別變得老套了！）

如同你能針對所在的城市、社區或場所的共同經歷作評論，你也能針對你前一位表演者作評論。我看過一個節目，喜劇演員拉帕波特用充滿活力的表演風格，訴說身為猶太人的笑話，之後馬隆上場，緩慢地拉過一張凳子，坐下來說，「現在是一段活力低下的猶太表演。今晚你們享有兩種截然不同的猶太表演。」哄堂大笑，因為大家知道這是真正的自由發揮時刻。

- 借某人題材發揮的表演，能延續室內的正向氣氛。
- 隨時保持善良，對待喜劇演員同好更是如此。
- 假如前一位喜劇演員出糗，千萬別對他落井下石。

自由發揮時克服恐懼的祕訣

沒有人知道你是否失敗了。除非你告訴觀眾，否則他們不會知道你試著營造自由發揮的時刻。若你讓某人回應一個問題或聲明，卻毫無效果，不妨繼續表演，除非你本人糾結於此，不然那一刻很快就會被遺忘。繼續跟觀眾說話，你才能更善於跟觀眾說話，最重要的技巧是學會如何絕處逢生。

觀眾的心思很好猜。歷經幾場表演後，你一定看得出大眾回答的模式。每當我問丈夫們，婚姻長久的祕訣是什麼，答案總是「我常說『是，親愛的』」或「我跟最好的朋友結

婚。」在商演中，同事偷拿食物或者微波的食物令休息室發臭，都是常說的主題，針對這類意料中的答案拓展必要的回應，效果會很棒，所以你一定要準備好一些。你大可替觀眾鋪墊，以便作出事先擬好的回應。

擬定計畫。別毫無頭緒地輕舉妄動，而是問引導式問題，作出你已想好的絕妙回應。你演練越多次，得到的笑聲越多。

完美並非最終目標。接受無完美即興演出的事實。跟觀眾說話並吸引他們就是一大進步了。請肯定你所踏出的每一小步，並展望遠程目標，變得更善於自由發揮。

要是你不風趣，就做一個友善的人吧。要是你能與觀眾產生連結，等於是達成最難的目標了。有時友善且討人喜歡，跟令人爆笑一樣棒，而好感度等於更多努力。

使觀眾產生共鳴的最大祕訣是做一位積極的傾聽者，放鬆、深呼吸以及傾聽，你絕對做得到。事實上，我們現在要為你下次的表演保留即興互動的空間。

📁 練習 32：與觀眾即興互動

幽默聖經練習冊＞我的表演 > 段子列表

研習了觀眾參與的各種技巧後，請在段子列表中標記一處，代表下次表演時你要與觀眾即興互動的部分。

首先要判斷特定的觀眾是否想參與表演。觀眾自有個性，有些觀眾就像初次約會對象般不願投入心力。

即興表演後，記得銜接強烈的題材。

　　若你仍不太會自由發揮，請參加即興表演課以練習「對，而且……」技巧，或加入國際演講協會組織，這也是學習即興表演的好管道。

　　現在我們要探討怎麼對付太投入的觀眾：鬧場者。

以不毀掉表演節目的方式打擊鬧場者

「萬一有鬧場者該怎麼辦？」

　　事實上，菜鳥喜劇演員大多害怕鬧場者。他們想像自己在臺上楞住時，醉醺醺的陌生人正等著羞辱他們，其實很少發生這種情況，被問到簡單的問題時，大部分的觀眾都已經羞於開口，遑論大聲羞辱喜劇演員了。當我在臺上，少數幾次有人想這麼做時，我反而覺得這樣很有趣，可暫時不說我的題材，開始陪他們即興演出，當某人開始鬧場，我會對自己說，「放馬過來！我聞到新鮮的肉味了。」

> 「你一定是太蠢了才會鬧我的場，我極有實力說贏你。」
> ——布萊克

　　為何你不該怕鬧場者：
- 你有麥克風，音量比他們的大。
- 他們醉了，（但願）你很清醒。
- 觀眾（應該會）站在你這邊。

對付鬧場者的三大妙招

　　這裡有對付鬧場者的三種方法：

1. 當下即時想出解套辦法。
2. 準備幾種掌控鬧場者、事先擬好的回應。
3. 請人把他們趕走，但只在他們擾亂及惹惱場內其他人時才這麼做。

「每個鬧場者都很特別，因為他們會說某些話，你得針對他們說的話、他們的穿著或他們的同伴作出回應，所以針對鬧場作的每個回應都很獨特。」

——賽巴斯汀‧曼尼斯卡爾科（Sebastian Maniscalco）

當鬧場者的目的是要毀掉你的表演時，請向經理示意將他們趕出去，店家明白，若有人破壞每個人的表演，這便不是一筆好生意。

陪鬧場者即興演出：遊戲規則

當喜劇演員即興以妙語反駁鬧場者時，會產生興奮感。恰到好處的機智反擊，砰！他們被擺平了，沒有什麼比此事感覺更棒了。反之，假如你太猛烈地抨擊他們，觀眾可能會批評你。以種族歧視語怒罵鬧場者的事越演越烈後，你問邁克‧里察斯（Michael Richards），即《歡樂單身派對》（Seinfeld）中的克雷默（Kramer），就知道下場了（按：此位喜劇演員因種族歧視的表演葬送了他的事業）。以下是喜劇演員暨站立喜劇老師路易斯提供如何對付鬧場者的規則。

對付鬧場者的規則一：你大可忽視鬧場者

有時鬧場會失控，如果喜劇演員回應觀眾說的每一件事，那樣會很惱人。你可選擇忽視鬧場者，有時鬧場者只是想引起注意，爆發一次就夠了。

> 「假設有一個肥仔鬧我的場，我會狠狠抨擊他，卻絕對不批評明顯的部分，絕對不說他多肥之類的。」
> ——賈達・弗雷德蘭德（Judah Friedlander）

對付鬧場者的規則二：對鬧場者的抨擊切勿比他們對你的打擊猛烈

舉例來說，假如鬧場者批評你的髮型，那就以他們髮型（或沒有頭髮）的事回擊。如果他們奚落你的服裝，你卻過激地回應，汙辱他們的媽媽，也許你能讓他們閉嘴，不過你也成了霸凌者，這會使觀眾疏遠你。

> 「我愛鬧場者。他們總提醒你，你是喜劇演員。」
> ——丹・庫克（Dane Cook）

對付鬧場者的規則三：區分鬧場者與純粹嬉鬧者之間的差異

有些人會以訕笑及反駁回應你的題材，他們會說「我聽過了」或是「沒錯」等等。這些人不是鬧場者，叫他們離開是一個錯誤，有話直說的觀眾不曉得自己是討厭鬼，要是你

小題大作，可能會發生兩件事：

- 心直口快的那一方會覺得你害他們像個蠢蛋。
- 觀眾恐會批評你。他們會視你為刁難觀眾的混帳。

擊垮鬧場者的即興表演技巧

讓鬧場者自掘墳墓吧。如同政客，鬧場者不需要太多幫助就會蠢態畢露。只要試著複述他們說的話，再套用一種態度導向演出，加以評論即可。

不妨跟鬧場者的同伴說話，令鬧場者出糗。如果鬧場者與朋友或約會對象同行，就請他們叫那個混帳閉嘴，說不定鬧場者是想令同伴刮目相看，要是你讓同行的人感到不自在，或許鬧場者就會閉嘴了。對女人說，「你一定在重新考慮用Tinder（按：交友軟體）了，對吧？」對男人說，「先生，她吃藥的時間到了。」

讓觀眾站在你這邊。如果鬧場者執意挑釁你，請設法讓觀眾替你叫他閉嘴。問觀眾此人是否令他們困擾，當他們以大聲的「對！」或鼓掌回應，通常鬧場者會覺得很丟臉，就會住口了。

> 「某次在拉斯維加斯的海濱賭場飯店（Riviera），一位女人在我的表演期間起身說，『我從未覺得這麼受汙辱！要是你不道歉，我就不再光顧了！』我答，『呃……第一，我不打算道歉；第二，我聽說哈拉之家賭場酒店（Harrah）很棒。』」
>
> ——麥寇·波（Michael Paul）

以問題的形式表達反駁。這麼做有兩個原因：

1. 發問會使鬧場者住口及思考答案，這會打亂鬧場者的節奏，此停頓也會讓你有機會想別的反擊語。取笑他或她的反應很慢，或者用逗趣的方式回答鬧場者的問題，換句話說，奪回你的現場主導權。

2. 靠是非題表達反擊，因為那樣對鬧場者來說毫無勝利可言，不管怎麼回應，他們聽起來都很蠢。舉例來說，「先生，得知你的媽媽也是你的妹妹，你會覺得困擾嗎？」不論鬧場者怎麼回應，聽起來都很愚蠢，發現自己輸定了，極有可能就不回答。

慢慢地折磨鬧場者。當鬧場者打斷表演，你不必馬上機智應答。英國喜劇演員吉米・卡爾（Jimmy Carr）將擊垮鬧場者的事化為一門藝術，因為他像逗上鉤的魚般逗弄他們。舉例來說：

男鬧場者：「喜劇表演何時開始？」

卡爾：「這是典型的鬧場者，對吧？你叫什麼名字，先生？」

男鬧場者：「偕架。」

卡爾：「就像鞋架？你名叫偕架？你在哪一層？偕架，上層還是下層？若你不認為喜劇表演開始了，你說得對，因為這要看個人的領悟力，對吧？如果本表演不適合你，那就是不適合你，但我在想，偕架，你學到了寶貴的一課。你學到人生並不公平，你得付錢，你得碰運氣，有時候會有好看的表演，有時表演不適合你。可是我要舉另一個例子，偕架，

這樣你才沒白白浪費今晚，起碼你學到了某些事。偕架，另一個社會多麼不公道的例子。這麼說吧，假如有一個男人，你或我……先生，這麼說好了，假如有一個男人睡了一堆女人，他是什麼人？他是花心男，他是情場玩家，他在社會上大受讚賞，那並非個人觀點，而是事實。如果一個男人睡了一堆女人，他是花心男，他是情場玩家，他在社會上大受讚賞，但是假如一個女人睡了一堆男人，她只叫作『偕架的老媽』。」

砰！

別鼓勵觀眾鬧場。如果你的觀眾很吵，別鼓勵他們鬧場，然而你可以問簡單的是非題，讓他們參與你的段子。這方法很有趣，在不鼓勵觀眾喊出個人想法的情況下，讓他們參與你的表演。

舉例來說，「有人看超級盃（Super Bowl）嗎？」引出簡單的「有」答覆，讓話語權回到你身上。

如果你很害怕自己會隨鬧場者起舞，不妨準備一個計畫好的反擊。

針對鬧場者計畫的反擊

許多菜鳥喜劇演員缺乏隨興反駁的自信，因此準備一些可用的制式回答會有幫助的，也許說來有點老套，但在你夠有自信且能當場即興反擊前，這麼做能發揮效用。

別用老掉牙的揶揄，例如「你看，胎兒沒有足夠的氧氣

時，就會變成這樣。」或是「你是少了配菜的兩份墨西哥捲餅。」打擊鬧場者時不該說這種話，別用關於種族、族群、同志或任何有歧視意味的話語。給男喜劇演員：別以刻板印象抨擊女性鬧場者，就算她喝醉了，像石頭一樣笨，而且臉毛比你多也無所謂，反擊只會使你而非她看起來很差勁，也許你的鬧場者很刻薄，但你必須高明一點。

切勿盜用其他喜劇演員的臺詞，無論你是在本書中、網路上或臺上發現的都一樣。喜劇演員盜用臺詞的事很快就會傳開了，在當下即興作出你的回應。

漂亮地反擊鬧場者的範例：

亞瑟‧史密斯（Arthur Smith）：「聽著，你把自己的大腦捐給科學機構無妨，但是不是該等到你死了再捐？」

羅尼‧丹格菲爾（Rodney Dangerfield）：「嘿，朋友，你該省省力氣。晚點你對充氣式約會對象吹氣時會需要力氣的。」

拉索‧肯（Russell Kane）：「你何不去那個角落完成進化程序？」

賈斯伯‧凱羅特（Jasper Carrott）：「坐回你的椅子上，我要通電了。」

琳達‧史密斯（Linda Smith）：（回應觀眾「露出你的奶！」）「為何？你吃奶的時間到了？」

舒默：「什麼？你想知道我的靴子是在哪裡買的？它們

來自『你買不起，別跟我說話。』」

比利・康諾利（Billy Connolly）：「你媽媽沒告訴你，別腦子空空地喝酒嗎？」

柏・本漢（Bo Burnham）：（模擬鬧場者的想法）「你知道今晚我要幹嘛嗎？我要大鬧正在追求該死夢想的十八歲小夥子，他正在追求該死的夢想。」

夏席亞・米爾札（Shazia Mirza）：「男人都是豬，你更是如此，先生，可惜我不能吃豬肉。」

法蘭克・史基納（Frank Skinner）：（鬧場者說，「我在醫學院見過你。」）「啊，對，你是在罐子裡的那一位。」

現在跟喜劇搭檔一起作反擊鬧場者的練習吧。

練習 33：準備好對付鬧場者

幽默聖經練習冊＞練習＞練習 33：反擊鬧場者

跟喜劇搭檔一同練習

排練表演，請你的喜劇搭檔負責鬧場。別作出制式的回應，而是照著以下公式讓你的搭擋（鬧場者）參與對話：

1. 複述鬧場話，好讓所有觀眾聽到鬧場話。

2. 問鬧場者一個問題，這會讓你有時間想應對法。

3. 以好笑的話回應。

看你能否想出五種有創意的反擊語。有好點子嗎？把它們寫進《幽默聖經練習冊》吧。

最後的表演祕訣：喜劇節奏

「喜劇節奏」在書中是教不來的，妄想這麼做也很蠢，上臺多次後，你才能掌握節奏，但我們倒是要來探討如何保留觀眾笑的時間。

迷幻藥、酒精和喜劇

我們都知道，嗑藥後或喝醉後表演會毀了節奏、喜劇演員與觀眾間的共鳴。我曾見喜劇演員糊裡糊塗地對觀眾連說同一則笑話兩次，好啦，那個人就是我。許多喜劇演員發想題材時會嗑藥，但我認同湯琳所言，「最棒的致幻藥是真實。」

既然你準備好表演了（沒錯，你準備好了！），那就得知道何時該保留歡笑的時間，代表說完笑話後，你得等待！

許多演員都說他們懼怕站立喜劇，因為他們不想獨自站在臺上，但其實表演站立喜劇時，你從來不孤單。

基本上站立喜劇就是對話，喜劇演員說了某些話，觀眾加以回應。若喜劇演員打斷了回應，那代表他們沒留時間讓觀眾大笑，觀眾不僅會錯過下一則笑話的開頭，也會變得心不在焉。

所以要為你的笑話鋪墊，作效果，然後等待！此刻你會獲得觀眾的反饋，也是在這時你該說出追加笑點，複述特定

態度，點頭及詢問，「對，這樣真奇怪，對吧？」

你必須看著觀眾，把握那一刻。若你低下頭看段子列表，就會立即中斷與觀眾的連結，好好感受笑聲、噓聲，甚至是偶爾的沒反應。觀眾的反饋可能不是你想要的或預期的，但你必須專注於現況，唯有這樣才能自然地對你與觀眾之間發生的事作出回應。

也許某個笑話無法如你預期地逗別人笑，不過隨後你的回應說不定會產生奇蹟。

> 「在觀眾面前試講新笑話時，我會用單調的聲音輕聲說出來，其中幾乎毫無演出，藉此看此題材是否成立。儘管我的表演風格很沉悶，如果群眾仍笑了，那我便知道這個笑話很出色。」
>
> ——節錄自黃艾莉的散文集《親愛的女孩》（*Dear Girls*）

喜劇節奏和音量

逗觀眾笑的訣竅（即使你的題材沒那麼好笑）：

說笑話說得大聲點，尤其是在演出期間，就有可能引人發笑。改變音量這件事本身就很好笑了。那代表：

慢慢的鋪墊＝快速的效果

柔和的鋪墊＝明顯的效果

隱晦的鋪墊＝誇張的效果

大聲＝有自信

電視節目製作人暨我以前的學生，羅柏‧拉特史丹（Rob Lotterstein）雇用我替迪士尼情境喜劇做加寫笑點的工作。「加寫」是指一群寫手圍桌而坐，設法令腳本變得更好笑，與經驗老到的喜劇寫手提案令我感到緊張，不過某位朋友提出很棒的建言：「即使你對你說的題材沒有信心，仍要說得大聲點，就算這點子很爛，你也會看起來很有自信。」

為你的段子計時

　　說到你在臺上花了多少時間，設定長度是很重要的事。如果你預計要表演五分鐘的段子，成效好極了，以至於你講了十分鐘，那間俱樂部恐怕不會再請你回去了，因為你毀了當晚其餘喜劇演員的節奏。千萬要遵守你的時間！

　　大部分的俱樂部都有紅色燈號，提醒喜劇演員只剩一分鐘（各俱樂部的作法可能不盡相同）。雖然你在家已為你的表演計過時，有了即興互動和許多笑聲，表演的長度會改變，因此你該知道最後的段子有多長，且確保能從段子的任何一處銜接至最後一則笑話。

　　別以「我的時間到了！」為段子作結。在你人生的盡頭說這個笑話很棒，可是在站立喜劇段子的尾聲，這就是個陳腔濫調和老套說法。務必讓觀眾知道你的段子結束了，一句簡單的「謝謝你們」即可，而且正如我們學過的，回打法一向很管用。

　　要是你在喜劇俱樂部的表演超時了，即便你大獲成功，

也可能不會再受邀回去，所以我們要作最終的排練，好讓你能為你的表演計時。

📁 練習 34：準時切入段子

👥 與喜劇搭檔一同練習

練習為你的段子計時。你要知道排練時的節奏與俱樂部設定的很不一樣，因為多了笑聲及觀眾互動，務必練習從表演中的不同段落銜接到最後的段子。

現在出去表演吧！你準備好了。

等你表演完畢，我們來回顧及尋找可改善之處。別忘了錄下你的段子！

回顧及改寫表演

身為表演者最難的工作就是聽自己表演的錄音。許多喜劇演員覺得聽自己的聲音很困難，但做過許多次之後，就習以為常了。

喬布藍尼在喜劇商店表演完段子後，我去後臺跟這位站立喜劇明星（兼以前的學生）打招呼。幾分鐘前他才下臺，此時已經在聽錄音和作筆記了，他告訴我，幾小時後有另一場表演，他正要改寫內容，準備在一個月後表演新的一小時特輯。

經驗老到的職業喜劇演員知道，所有的笑話都可以變得更好、有更短的鋪墊、能加以延伸的演出、添加混合法。第一步是聽表演的錄音，了解自己的表現如何。

我們要回顧你的段子錄音，並運用 LPM（Laughs Per Minute，每分鐘有幾波笑聲）公式，精確地釐清你的表現如何。

練習 35：回顧表演，計算你的搞笑分數

幽默聖經練習冊＞我的表演
幽默聖經練習冊＞段子列表

由於你難以客觀地判定段子的成效如何，這裡有一個有

效的方法可回答此問題,「我的表現如何?」。

將段子列表拿到眼前,聽表演的錄音,在每一則笑話旁寫 0 到 5 的數字,以此為參考基準:

5 = 有笑聲和掌聲(很出色)

4 = 有笑聲和少數掌聲

3 = 有強烈的笑,沒有掌聲

2 = 有少數笑聲

1 = 有幾聲輕笑

0 = 沒有笑聲

將數字加總並除以你的表演時間,就會產生你的 LPM(每分鐘有幾波笑聲)分數。

1. 將笑聲分數加總:＿＿＿＿＿＿＿＿＿＿＿＿＿＿

2 在臺上幾分鐘:＿＿＿＿＿＿＿＿＿＿＿＿＿

3. 將第一題的數目除以第二題的數目,填入你的 LPM:

＿＿＿＿＿＿＿＿＿＿＿＿＿＿＿＿＿＿＿＿＿＿＿

如果你的總分是:

12 到 20 = 向你鞠躬,你是巨星。繼續努力吧,不久後你就會賺大錢了。

9 到 12 = 做得好。你已準備好邁向售票表演了,但你可能要考慮縮短你的鋪墊。

6 到 9 = 還不賴。請與喜劇搭檔作更多練習,以便下次提高數字。

6 以下 = 你確定你的笑話符合正確的站立喜劇結構嗎?你的主題真實嗎?你的段子寫得太難懂嗎?說不定你要刪掉某些爛鋪墊並改寫別的。

📁 練習 36：回顧表演，改寫你的表演

幽默聖經練習冊＞我的表演

幽默聖經練習冊＞段子列表

回顧 LPM 分數只得 1 或 2 分的笑話，在「我的表演」資料夾中回答以下這些問題，以便改寫笑話：

1. 笑話不合邏輯嗎？

我們都曾在聽笑話時心想，「我聽不懂。」茫然與被逗樂恰恰相反。你必須讓觀眾聽得懂你在說什麼，針對沒博得笑聲的笑話，請細看鋪墊中的每個字，確保用詞都不含糊、無雙重含義、順序無誤、不會難以理解，或不含對於特定群眾來說太難懂的典故。

2. 你的鋪墊寫得不好？

有時我們熱衷於某個主題，但這笑話卻不好笑。如果你喜歡此主題，別放棄沒引發笑聲的笑話，設法用不同的態度或更清楚的前言，以不同的方式鋪墊吧。最好確認一下真的有前言，如果確定有，下次表演時請試著套用更多的態度。

3. 這則笑話有演出或轉折嗎？

忘了加入笑料在笑話中，就絕對無法逗人笑。聚焦於大家該笑的地方，在此添加演出或轉折。

4. 你的轉折或前言太好猜了？

笑點出乎意料時，大家才會笑。你有用演出法和轉折法說始料未及的段子？如果沒有，請試著將笑話導向不同的方向，或是重新寫鋪墊，讓笑點變得沒那麼好猜。

5. 大家聽得到你的笑話嗎？

如果觀眾問了他們朋友，「她說了什麼？」那麼他們就不會笑了。這件事很容易解決，說大聲一點即可！

6. 你的題材不真實嗎？

你寫了很棒的笑話，卻是關於別人的題材，那代表你覺得說自己的題材令你不自在。你的題材必須來自事實和對於主題的真實感受。

7. 你的鋪墊是故事而非前言？

故事無法像站立喜劇題材一樣得到很高的 LPM（每分鐘有幾波笑聲）分數。如果你在長篇故事的尾聲博得笑聲，那麼將故事拆成站立喜劇格式，你會獲得更多笑聲。如果你說的是故事，通常會這麼講，「然後……」。

8. 在整段笑話中，你所持的態度清楚嗎？

重新連結笑話的情緒：困難、奇怪、可怕或愚蠢。充分地套用笑話的情緒，能使你和觀眾全心投入。

9. 你打斷笑聲了？

　　假如你沒留時間讓觀眾笑，他們就會停止大笑了。站立喜劇不是獨角戲，而是一場你說話、觀眾回應的對話。（想學習如何獲取笑聲，請看〈追加笑點、連接詞，以及在笑話之間博得笑聲〉章節。）

10. 當晚你出神了？

　　我們都曾有過出神、表現不佳的夜晚。我們脫節了、分心了，或出於某些原因而心不在焉，有時我們會厭倦一再地說同一個題材，不再想像我們所說的內容了。如果我們對自己說的事不投入，觀眾也無法投入，解決辦法：寫新題材。

11. 這是你第二次表演同一個題材？

　　首次表演某題材時，有時會發生神奇的事，因為你還不知道何時會有人笑，每次發笑都是驚喜，也因為你是第一次表演該題材，很有可能你的外在和情緒上都很投入。你第二次表演時就無法比起第一次享受當下，反而是在期待會有笑聲了。當新手喜劇演員開始追求笑聲，不設法與觀眾交流真實的感受，那種細微的改變是致命傷，因此請記得將表演的內容演繹出來。

12. 適合的題材，不適合的觀眾

　　最後一點，你多彩多姿的性生活笑話沒博得笑聲的原因，可能是因為半數的觀眾是保守的教會唱詩班成員。或許你不必更改題材，只要改變表演場所就好，正因如此，在拋棄任

何題材前，對不同的觀眾試講題材一向是個好點子。

　　所以請改寫題材並對著新的觀眾再試講一次，別只因笑話一度失敗就拋棄它，請改寫、表演並重覆此循環。

　　若你失敗了，你會想讀下一段內容。

失敗後重新振作

「有沒有辦法杜絕失敗？因為那感覺像我的整段表演都搞砸了。」

失敗是常有的事。就算經歷多年的表演，新題材總是有失敗的風險，舊題材則會變得老套，這是不變的真理，也是喜劇演員的大難題。

> 「你越常表演，就越善於處理你經常失敗的問題。」
>
> ——慕蘭尼

你能理解這種感覺嗎？

我感覺到汗水從每個毛細孔流出，我看到大家的目光逐一變得呆滯，他們交叉雙臂與雙腿，是因為內急還是因為我？應該是因為我。我的聲音變得更大，我的語調變得更高，我說得越來越快，彷彿我是鐵達尼號裡的拍賣負責人。我指定坐在前排的一對情侶，跟他們說話，但這麼做沒效果，觀眾離我越來越遠，我拚命地想抓住他們的注意力，一切卻從我指縫間流失，我一無所獲。當我離開舞臺，司儀不直視我，我們都知道這場表演像火車失事慘烈，彷彿有人死了，只不

過這裡沒有屍體。

失敗通常是喜劇演員與觀眾脫節產生的結果,對每個人來說,這感覺都糟透了。

我們都知道差勁的喜劇演員失敗的原因,不過為何優秀的喜劇演員也會失敗?原因如下:失敗是變得優秀的重要過程。要是你沒失敗,那代表你沒嘗試新題材。請看史菲德在紀錄片《我跟你說最後一次》(*I'm Telling You for the Last Time*)中試講新笑話、失敗的畫面,本片將讓你明白,每位喜劇演員都會失敗,但那會給你希望。如果你不冒險,就無法變得優秀,反之,要是你勇於冒險,只會失敗幾次。

這裡有將失敗機率最小化的訣竅,連新題材也適用。

失敗的補救法一:掌控表演場地的格局

在傳統的喜劇俱樂部表演時,你不必擔心場地的實際格局,俱樂部都被設計成最有利於喜劇演員獲得笑聲的格局:

- 照射著喜劇演員的明亮聚光燈,用以使觀眾的注意力聚焦。
- 低天花板能使觀眾的笑聲迴盪於整個表演廳。
- 靠近喜劇演員的座席有利於產生共鳴。

反面來說,喜劇演員經常受託在不利於表演站立喜劇的場所表演,其中包括多用途活動室、會議室、高爾夫球場會所、飯店會議室或旋轉舞臺上。這都是造成失敗的警訊。

瀕臨失敗

某人曾想出一個超棒的點子：晚餐劇場的旋轉舞臺會是喜劇表演的好地方。我正是此創意的「受益者」，那代表我要對某一區的觀眾鋪墊笑話，再對表演廳彼端的另一群人說出笑點，幾乎每個人都在問「她說了什麼？」，難怪那晚我失敗了。

與觀眾產生連結是必要的事，不與觀眾相視＝沒有笑聲。如果表演廳缺乏顯而易見的舞臺、吵雜，或有斷斷續續的視覺干擾，你便不可能建立並維持連結，在繼續表演前，你必須確認並設法盡量搞定諸多的阻礙。

某一次我受邀作商演，卻發現他們要我在凱悅酒店（Hyatt Hotel）的大廳表演。試音期間，我注意到現場沒有座椅，他們要我作一段「小表演」，站在瑪格麗特調酒機旁，觀眾則醉醺醺地在我身邊遊蕩，於是我告訴敲定表演的人員，「那樣行不通。」

她答，「去年的表演就行得通。」

「哦？表演者是誰？」

「墨西哥街頭樂隊。」

我不解釋為何喜劇需要椅子和舞臺，只是親自解決問題。我打電話給飯店經理，要求他們送來五十張椅子，協助擺放座椅並自行出錢設置寬 1.2 公尺、長 2.4 公尺的平臺。對，我的某些笑話的確被瑪格麗特調酒機的噪音蓋掉，我將其融入表演，但避免了原本必然的失敗。

很有職業道德？你的職責在於掌控你的表演，竭盡所能地讓表演成功，尤其當你得到的表演空間是失敗的起因時。

隨時都要積極：

- 在你接著表演前，安排試音（若場地是喜劇俱樂部，通常不必這麼做）。
- 確保觀眾看得到你。
- 確保觀眾離舞臺夠近。
- 確保燈光會照向你（其實我曾拿梯子和掃把，將舞臺燈光轉向我，而非照向展示用花卉）。
- 確保場地盡頭的人能清楚地聽見你的聲音。

我的合約載明觀眾必須坐在舞臺的一公尺內。我曾有太多的表演節目是在超大舞池舉行，這會將觀眾與舞臺隔開，或者如喜劇演員的通稱，這裡是「笑聲的死亡之谷」。

請掌控表演場地，給你的題材一個機會。

然而有時候問題不在表演場地，而是裡面的人。

失敗的補救法二：替你的表演媒合觀眾

你一定聽過這句話，「你無法老是取悅所有的人。」喜劇也是同樣的道理：你無法每次都逗每個人笑。當然了，等你有了擁護者，自然會吸引到適合的觀眾，可是剛起步時，你無法擺脫不適合本題材的觀眾，該怎麼辦？

這裡有幾個適合的題材遇見不適合觀眾的例子：

年紀：那些更年期笑話會澆熄大學觀眾的興致。

政治：如果對保守派講政治改革笑話，終將失敗；抨擊同志的笑話無法成功⋯⋯呃⋯⋯到哪裡都一樣。

宗教：在阿肯色州（Arkansas），猶太人笑話將落在沉默

的死海中。

性別：你打擊男性的笑話可能會害你在機車族酒吧被打扁。

語言：在浸信會（Baptist）喜劇之夜講髒話會失敗。

黃色題材：在孩子的生日派對上不會有大爆笑。

「所以觀眾不適合我的題材時，我該怎麼做？」

很簡單，請準備更多的題材，這麼一來，你就能改動題材以符合觀眾的喜好。你寫了越多題材，就能打造笑話資料庫，為特定的觀眾選用題材，大部分的喜劇演員都有大學題材、女性題材、適合教會族群的純潔笑話、適合深夜醉醺醺觀眾的黃色笑話。請繼續為不同種類觀眾創造及更新不同的段子列表。

在你上臺之前，請調查一下觀眾，例如：

- 調查一下該俱樂部的社群媒體，以便摸清平日夜間客群的底細。
- 事先或至少在你到場時詢問俱樂部經理，觀眾之中有無任何大群族、俱樂部有無吸引特定客群。
- 讀網路上的評論，看大家喜歡誰、不喜歡誰以及為什麼。
- 向曾在那裡表演過的喜劇演員請教。

失敗的補救法三：處理你在表演陣容中的位置

就算你是表演「喜劇教父再臨」，如果你面對的是因漫

長夜晚而疲累、觀念完全不同或寧可去別處的觀眾，情況會很棘手。

在不適合的地方表演的解決辦法是要有耐心，理解情況，以同理心和幽默回應。如果他們很累，就跟很累的他們一起共感，可以這麼做，用活力充沛的幽默讓他們恢復活力；假如你覺得他們因環境中惱人的某事分神，例如吵雜的空調，不妨在你的段子中表演那種干擾。簡言之，就是靠問題來解決問題。

失敗的補救法四：專注於當下

這句話怎麼說都不嫌多：出場並專注於當下。

從沒表演過的某人一站上舞臺就驚艷全場，那是很神奇的事。但很多時候，同一個人二度上臺時都會失敗，原因是名叫「深陷於過去」的圈套。

我的幾位出色的學生在第二次表演時，他們預期會得到跟第一次一模一樣的回應，當他們沒像之前那樣在同一個地方博得笑聲，便徹底不知所措了。這是常有的事，因為他們並未與面前的觀眾同在。當你說了某句話且預期會有回應時，這會改變你與觀眾間的連結。

表演站立喜劇時最重要的技巧是讓每位觀眾覺得你是初次說本題材。若要引發共鳴，每當你說笑話時，請在腦中想像你要說的內容，這種細微的轉變會決定你是博得笑聲，或是得到茫然的眼神。

> 「我必須想像我的笑話、享受我的笑話、感受觀眾，因為每一群觀眾都不同。彷彿每晚擁有不一樣的舞伴。」
>
> ——羅德納

失敗的補救法五：符合該場所的風格

不管你喜不喜歡，大家決定去某處看一晚的喜劇時，便期望看到特定的表演了。有鑑於此，若你在喜劇俱樂部說故事、引述打油詩或唱阿卡貝拉（acapella）歌曲，便極有可能失敗。此外，節奏將由前一位上臺的喜劇演員所定，若你作了超乎觀眾預期太多的表演，就得不到你想要的回應。我並不是說你不該冒險，但你該知道，當你的表演符合該場所的格調時，你更有望成功。

如何從失敗中重新振作

「所以下次我在臺上失敗時，我能怎麼做？」

這裡有幾個即刻救援的訣竅，可避免再度失敗。

用你的肢體動作逗人笑

當在臺上的表現不佳時，許多經驗不足的喜劇演員會開始踱步。

雖然肢體動作是令觀眾產生共鳴的強大方法，踱步卻非正確的方式。請遵守此規則：說鋪墊時靜止不動，演出角色

時再活動你的身體。這麼一來,如果觀眾沒被你吸引,你就可以靠演出突破他們的心防。

你也可以用手勢來逗觀眾笑。說笑話時,要說得大聲點,停頓一下,當你點頭及持特定態度時,請向觀眾伸出雙手,彷彿在說,「那樣很困難、奇怪、煎熬、可怕或愚蠢吧?」在我的工作坊,某些學生在胡扯時這麼做,仍可逗大家笑。只要記得在講到笑點時把頭抬高,要是你往下看,就會中斷笑聲了。

> 「我為我在《週六夜現場》(*SNL*)的處女秀寫了前美國總統比爾·柯林頓(Bill Clinton)的短劇,在讀劇的過程中,它並未獲得任何笑聲。這股尷尬的感覺影響了我,我覺得我的脊椎在冒汗,但我明白,『好吧,那是常有的事,而且我還沒死。』你必須經歷失敗,才會明白你挺得過來。」
>
> ——蒂娜·費

善用你的救場話

「不過若我沒獲得笑聲會怎樣?」

沒博得笑聲是製造追加笑點的另一個機會。評論觀眾聽不懂的事實,然後在揭曉的時刻引發爆笑:「我想像觀眾是為所欲為的千禧世代時,那則笑話在我腦中的效果更棒!」像你先前怕忘記題材而寫救場話一樣,請儲備幾句救場話,

觀眾沒在你預期會笑的地方發笑時，就能派上用場。通常新手喜劇演員會提前寫好並記住臺詞，經驗較豐富的喜劇演員則喜歡當下即興表演。而當笑話沒「笑果」時，某些職業喜劇演員不會去相信評論，他們只是接受失敗的事實，晚點釐清出了什麼錯，然後改寫特定的笑話。

> 「段子很爛？回家重寫吧。段子很棒？回家改寫吧。在演藝圈中，很少有事物比做少數你能掌控的事更能抵消無助感了。」
>
> ──古爾曼

在救場話中，承認你失敗了並說一句好笑的救場話，例如：

「我早該知道會這樣，因為今天我看星座運勢時，上面寫，『別離開家。』」

更多職業喜劇演員的範例：

> 「我這麼說吧：你得到千載難逢的機會……我卻搞砸了！」
>
> ──羅森斯坦

喜劇演員汀‧威歐森（Tim Wilson）會說，「今晚我丟出了那則笑話，我想晚點我就要丟掉它了。」

> 「這是表演的一環,我會請幾位觀眾上臺⋯⋯救我⋯⋯
> 有急救員嗎?」
>
> ——席波・艾多曼・賽吉(Sybil Adelman Sage)

> 「我有很多份工作。某一晚我專門表演喜劇節目,但顯
> 然不是今晚。」
>
> ——麥寇・波

　　史提夫・馬丁(Steve Martin)有一部分的喜劇風格是「毫
不動搖地相信自己極有才華」,如果觀眾聽不懂,他會表現
出這笑話棒透了,只是他們不夠聰明,無法領悟,這招很有
效。

該承認還是忽視你失敗了?

　　我永遠不會忘記那一場表演,我表現得極其差勁,以至
於大家將椅子轉向,好讓自己不面對舞臺。我說了一則又一
則的笑話,一點反應也沒有,我說了另一則笑話,「你也知
道有時候你會失常⋯⋯」我沒作反覆演練過的常態性表演,
反倒說,「就像現在的我。」那句聲明的真實性如此強烈和
真誠,導致我在臺上大哭。每個人都停止說話了,我一邊啜
泣,一邊費力地說出實話,「我不知道今晚是怎麼了,我很
努力了⋯⋯」大家將椅子轉向舞臺,「我以為你們會笑⋯⋯
可是沒有!」大家開始笑了。某人遞了餐巾紙給我擦眼淚,
「或許我奶奶說得對,我該去當銀行行員的。」笑聲更多了,

從此刻起，我說的每個笑話都大獲成功了，收尾時大家起立鼓掌，那時我才明白，與觀眾產生連結前，要先與自己產生連結，接著承認實情。

現在我們來寫幾句失敗時的救場話吧。

練習 37：失敗時的救場話

幽默聖經練習冊＞練習＞練習 37：失敗時的救場話

在練習 6 中，我曾請你想一些救場話，每當你忘記表演內容時可以使用。在此我們要建立一份「失敗時的救場話」文件，至少要寫五句救場話，用於表演現場鴉雀無聲的時刻：

1.＿＿＿＿＿＿＿＿＿＿＿＿＿＿＿＿＿＿＿＿＿＿＿＿＿
2.＿＿＿＿＿＿＿＿＿＿＿＿＿＿＿＿＿＿＿＿＿＿＿＿＿
3.＿＿＿＿＿＿＿＿＿＿＿＿＿＿＿＿＿＿＿＿＿＿＿＿＿
4.＿＿＿＿＿＿＿＿＿＿＿＿＿＿＿＿＿＿＿＿＿＿＿＿＿
5.＿＿＿＿＿＿＿＿＿＿＿＿＿＿＿＿＿＿＿＿＿＿＿＿＿

請審視所有針對失敗的建議，下次你搞砸時，從中挑選你最愛的作法吧：

1.＿＿＿＿＿＿＿＿＿＿＿＿＿＿＿＿＿＿＿＿＿＿＿＿＿
2.＿＿＿＿＿＿＿＿＿＿＿＿＿＿＿＿＿＿＿＿＿＿＿＿＿
3.＿＿＿＿＿＿＿＿＿＿＿＿＿＿＿＿＿＿＿＿＿＿＿＿＿
4.＿＿＿＿＿＿＿＿＿＿＿＿＿＿＿＿＿＿＿＿＿＿＿＿＿

5._____

> 恭喜，你有足夠的題材可作幾個短段子了。唯有當著現場觀眾的面表演，才能知道你的題材是否好笑，請錄影、回顧、改寫、重覆此循環。

　　想表演售票喜劇？那你需要有很多題材，我們來開發六十分鐘的段子吧。

第四部分

另八個喜劇寫作提案，
創造一小時的專業站立
喜劇題材

　　你寫得越多，就會開發越多的題材，進而提升獲得售票表演的機會。畢竟如果你能連續一小時不斷獲得笑聲，那代表你是領銜喜劇演員，領銜喜劇演員會得到電視喜劇特輯、巡演以及跟蹤狂。本節涵蓋了有助於產生新題材的八個練習，包括：

- 自嘲公式
- 兩者各半混搭（mash-up）法
- 對話笑話
- 對比笑話
- 政治喜劇與時事
- 以不老套的方式模仿
- 觀察式幽默
- 在臺上即興演出新題材

　　投注時間來試作這些練習，你的「精修笑話」資料夾就會增加，有望增加到需要更大的硬碟！

　　一小時的站立喜劇表演大約有一萬字左右，所以我們要開始忙了，以嶄新且有潛力的開場白，為你的表演起頭吧。

自我嘲笑：自嘲公式

表演的最佳位置：開場白

有一個強勁開場的方式是取笑觀眾正在看的人：你。放開心接受自嘲，不僅能使人產生共鳴，還會產生好感。

> 「大聲地笑、經常笑，最重要的是要笑你自己。」
>
> ——雀兒喜‧韓德勒（Chelsea Handler）

> 「我過胖，好耶！好處多多，夏季時我有遮陰處，冬季時又很溫暖。」
>
> ——道格拉斯‧洛爾（Douglas Lower）

> （對，我過胖……）「我是無敵浩克（Incredible Hulk）的相反版，因為我會撐破衣服，然後開始爆怒。」
>
> ——莎拉‧米利肯（Sarah Millican）

以明顯的特徵開場。當大家見到你時，他們看到或聽到什麼，會令你成為不完美的人？你有明顯的族群背景？他們看見你的腰間肥肉了？發覺你超過五十歲了？你有口音或不尋常的聲音嗎？你是金髮嗎？在本練習中，你將學到那不只

是增加的腰圍，而是笑點。

如果你自認完美，那麼你的缺點說不定是，「我不承認我有缺點。」

請在下一個練習中對自己坦誠。

📁 練習 38：自嘲開場白

幽默聖經練習冊＞練習＞練習 38：自嘲開場白

請想出自己的五個負面特質，可以是外表的顯眼特徵，你的體重、髮際線、年紀、性別、時尚感等等，或是性格缺陷，使你看似反常或古怪的特色，都可以是喜劇中的黃金。

如果你的外表沒什麼可自嘲的，那就寫下朋友、孩子或同事可能會提到你有何缺點，全都不是奉承話，舉例來說，你是控制狂、霸道、愛冷嘲熱諷或散漫？

我的五種明顯的外表缺點或性格缺陷是：

1._____
2._____
3._____
4._____
5._____

將五項缺點逐一套用這個簡單的自嘲喜劇公式：

1.「我很……」插入顯著或有點丟臉的個人缺點。

2.接著添加只有一個詞的評論，例如「好耶」。現在你有轉折了，你先承認缺點，再表明本缺點的好處，藉

此扭轉情況。瞧，你的笑話有鋪墊了。

3. 在笑話的後半部解釋為何你說「好耶」，請說出這句臺詞：「嘿！（禿頭、肥胖、消極、麻木不仁）有一些好處。」

4. 現在想出起碼五個原因，說明為何有這個特色確實是額外的優點。

5. 假如你能在任一原因中注入演出，就能贏得更大的笑聲。

於《幽默聖經練習冊》寫下在此產生的所有笑料。

逆向思考

「自嘲」是你能隨處練習的事，不只在舞臺上。每天你都有充分的機會自嘲，尤其是當某人問，「你好嗎？」你不回答，「我很好。」卻說，「為何這麼問？你聽到了什麼？」不提供意料之中的答覆，藉此讓大家清醒過來。

接下來我們要學習兩者各半混搭法，利用消費自己引發更多笑聲。

兩者各半混搭法

用「兩者各半混搭技巧」來取笑自己或你的文化，進而獲得笑聲。

就像這樣，你說，「我一半這樣，一半那樣，那代表……（插入混搭法）。」通常會嘲弄與你的族群背景、出生地點或國家、個性有關的兩種刻板印象，如果你不介意這麼做，就能在段子一開場立即產生笑聲。這個作法也能導入你在上次練習列出的特色題材。

以下是我以前學生奈楠的臺詞，他用了兩者各半混搭技巧。

「我爸來自印度，我媽來自日本，那代表我會在 7-11 買壽司。」

提供毫無笑料的個人資訊就太無聊了，「我來自某地，我上某某學校，我成了老師，如今我在某處工作……」請用本混搭法來提供資訊及獲取笑聲。

> 「我在宗教信仰混雜的家庭中長大，信念反覆無常。我爸是無神論者，我媽是未知論者（agnostic），這就代表著爭論不休，『世上沒有神！』『說不定有！』」
> ——邦妮·麥可法蘭（Bonnie McFarlane）

> 「我老公是半個菲律賓人及半個日本人，我則是半個中
> 國人和半個越南人，那代表我們都是半個高等亞洲人和
> 半個叢林亞洲人。沒錯！你們知道其中的差別。高等亞
> 洲人是中國人、日本人，他們會從事高級活動，例如主
> 辦奧運，而叢林亞洲人只會當疾病的宿主。」
>
> ——黃艾莉

試著混搭族群背景、出生地的任何特點，或選用朋友及
親戚的特色。舉例來說：

> 「我有一位朋友，他是半個猶太人和半個義大利人，那
> 代表他總向自己提出無法拒絕的最佳報價。」
>
> ——汀・特維德（Tim Tweed）

> 「我是半個德國人及半個愛爾蘭人，那代表我總喝很多
> 酒，不過我嚴格對待這件事。」
>
> ——艾瑞克・維吉（Erich Viedge）

用混搭法講職業的效果超棒：

> 我有天文學學位，我也是個女演員，那代表我確切知道
> 為何太陽會繞著我轉。

你掌握要領了。我們要根據你的實際情況開發更多題材。

📁 練習 39：兩者各半混搭法

幽默聖經練習冊＞練習＞練習 39：我的兩者各半混搭

「茱蒂，我該從哪裡取得兩者各半混搭法的主題列表？」

請再次開啟你在「練習 7：我的真實主題」中創建的主題列表。

在列表中添加：

1. 你的嗜好及興趣

2. 你住過的地方

3. 你的其他軼聞趣事（恐懼症之類的）

檢視列表，在這些混搭範例中插入你的個人資訊：

「我出生於（插入地點），現在卻住在（插入地點），那代表……」

「我做過（插入前一份工作），我也做過（插入別的前一份工作），那代表……」

「我一部分是（插入族群背景），一部分是（族群背景），那代表我（插入混搭法）……」

以不同的主題反覆運用本方法至少十次，並且錄下你的答案。

完成時，請選出最好笑的答案，在「創作中的主題笑話」資料夾中記下爛笑話，在「我的精修笑話」資料夾中記下一流的笑話。

現在我們來講解逗觀眾笑的絕招：對比笑話。

對比笑話

「我找不到混搭練習的題材。我能不能將跟我無關的事物作對比？」

在兩者各半混搭法中，你要對照生活中的兩方面；講對比笑話時，你是藉由對照兩組族群或事物來獲得笑聲，這類笑話是每個職業喜劇演員都有的段子之一。

在寫你自己的對比笑話前，請大聲朗讀以下笑話，體會箇中要領。

男人與女人

> 「女人沮喪時，她們要嘛吃，要嘛買東西。男人則是去入侵別的國家。」
>
> ——伊蓮·布斯樂（Elayne Boosler）

同志與窮鬼

> 「對，跟我朋友出門。他是同志，我們很合得來。他是同志，我是窮鬼，說也奇怪，窮鬼跟同志竟然有許多共通點，我們天生就是這樣，女人想當我們的朋友，而且最後你告訴爸媽實情時，他們都會說，『對，我們知道。』」
>
> ——馬克·諾曼（Mark Normand）

手機成癮與酒精成癮

> 人人都說，『嘿，手機成癮總比酒精成癮好。』我不認同，
> 他們副作用一樣，開車時都很危險；派對令我緊張時，
> 我都會尋求它們的慰藉；兩者都有助於我們與人同睡之
> 後後悔。」
>
> ——傑佛瑞

以前與現在

> 「單身的時間越久，我的標準變得越低。起初我很挑剔，
> 『她得長這樣，她得有這個特質。』如今我只說，『誰
> 需要牙齒？你用真心在微笑，那是最重要的事。』」
>
> ——羅森牧師（Preacher Lawson）

孩童與菸

> 「我愛著兒子如同我愛著菸。我喜歡每小時花五分鐘擁
> 抱他，其餘的時間我都在想，這天殺的會害死我。」
>
> ——傑佛瑞

現在我們來寫你的對比笑話。

📁 練習 40：對比笑話

幽默聖經練習冊＞練習＞練習 40：對比笑話

對比笑話跟其他笑話依循同一個結構：

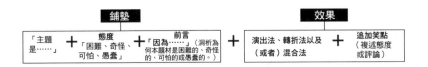

我們要加入這些鋪墊，創造屬於你的對比笑話。

對比笑話：他們與我

在本笑話中，請對照自己與比你成功的某人，例如喜劇演員尼克‧格里芬（Nick Griffin）說的：

「許多關於名人的蠢文章總是誇大他們的人生，設法讓他們看起來很厲害。『功成名就之前，他做過三年的洗碗工。』嘿，我成為餐廳雜工之前，也做過三年的洗碗工。」

「歐普拉說，『在口袋找到現金，你就有多餘的錢可花了。』真奇怪，因為我翻遍了口袋，只找到一個舊保險套和兩枚迴紋針。我想我可以做一張捕夢網了。」

——安娜‧艾柏特（Anna Abbott）

1. 挑一個當紅的名人或知名的人物，演出令他們聽起來很成功的近期名言或文章。
2. 作一個演出，以你生活中類似的事物跟名人的特質兩相對比。

用本公式寫兩則笑話：（名人）說，（插入演出）
＿＿＿＿＿＿＿＿＿＿。那樣真（插入態度），因為我
＿＿＿＿＿＿＿＿＿＿。

對比笑話不只能搭配演出，搭配轉折也適用，以下是喜劇演員丹尼斯‧米勒（Dennis Miller）的例子：

「美國總統七十五歲了，我們讓他碰核彈按鈕。我爺爺跟他年紀相仿，我們卻不讓他掌控電視搖控器。」

現在請用這些公式寫兩則笑話：
1. 在這種經濟狀況下，聽到富有名人的生活方式真令人難受。（插入名人和他們擁有的生活）＿＿＿＿＿＿。天啊！若我能＿＿＿＿＿＿就太幸運了。
2. 聽見許多政客貪汙卻逍遙法外很可怕。（插入公眾人物和他們逃脫的罪責）＿＿＿＿＿＿。若我能＿＿＿＿＿＿就太幸運了。
3. 聽聞超有錢的人所做的事令人感到奇怪。（插入有錢人和他們的行為）＿＿＿＿＿＿。若我能＿＿＿＿＿＿就太幸運了。

對比笑話：以前與現在

簡單的前後對比適用於分享你發現隨著時間改變的事物。

在本例中，喬治‧洛佩茲（George Lopez）對照自己養育

孩子的方式與他奶奶將他帶大的方式：

「如果現在你有孩子，你必須假裝他們做的每件事都是你見過最棒的事。感恩節時我對我的孩子說，『天啊，你描自己的手畫了一隻火雞給我？我要把這幅畫放到臉書上！』我記得我還小的時候，拿了一幅畫給奶奶，她說，『這鬼畫符是什麼？別亂用我的眉筆！』」

專業祕訣

在對比笑話中，最好是第一個演出較長，而第二個演出較短，例如雪莉・榭佛（Sherri Shepherd）對比首次離婚與二度離婚的笑話。

「你離婚一次不要緊，每個人都會同情你。你的朋友會說，『別擔心，小妞，他是個混蛋！他什麼都不是！但你是女王，你是上帝之子！小妞，上帝會保祐你。』可是當你又離婚第二次時，他們會說，『你有什麼毛病？』」

現在請用至少三種不同的前後對比法填寫下方的空格。

1. 說也奇怪，年紀漸長會改變你在一段關係中想要的事物。以前我總想要 ＿＿＿＿＿＿＿（演出），而現在我想要 ＿＿＿＿＿＿＿（演出）。

2. 經濟狀況真的讓我改變了目標：以前我常 ＿＿＿＿＿＿＿（演出），現在我 ＿＿＿＿＿＿＿（演出）。

3. 剛開始約會時，我想要 ＿＿＿＿＿＿＿（演出），現在我想要的是 ＿＿＿＿＿＿＿（演出）。

對比笑話：我的文化、家鄉與你的文化、家鄉

你去外地時，僅對照所在地與你的居住地，對比笑話就能獲得笑聲。

> 加州女人，她們很容易感到害怕。一個男人暴露下體，你會跟警察說，『他露鳥！他露鳥！』在紐約，一個男人暴露下體，你會拿出你的刺繡框玩套圈圈遊戲。」
>
> ——喬安・瑞佛斯（Joan Rivers）

在空格中填寫至少三種答案：

1. 搬家真困難，因為你熟悉的某個手勢，在別的地方可能有不同的解釋。在我的家鄉，你 ＿＿＿＿＿＿＿。在（插入城市），你 ＿＿＿＿＿＿＿。

2. 環遊自己的國家與世界，你會發現某些地方很奇怪，例如在（城鎮名）＿＿＿＿＿＿＿，但是在（城市名）＿＿＿＿＿＿＿。

將你在本練習中創作的最佳題材複製到《幽默聖經練習冊》。

接下來要說明贏得最終笑聲的方法。

對話笑話

有沒有人對你說過蠢話，而你卻愣住了，想不出漂亮回答？在臺上你就有藉口可創造和說出你想說的漂亮反擊，站立喜劇能使你贏得最終的笑聲。

對話笑話是演出你與別人之間的場景，方法如下：

1. 你形容某人說的蠢話，例如你的媽媽、老闆、另一半、孩子、牙醫等人。
2. 你停頓一下，讓觀眾思考此評論有多愚蠢或奇怪。
3. 告訴觀眾你本來想說的話。

舉例來說，你的媽媽說，「你要穿那件衣服？」在現實生活中，或許你只會回答，「對，別煩我！」不過在臺上你可以改寫場景，讓自己顯得更機智。舉個例子：

「媽媽：『要是我沒生下你，我可能會當醫生。』

我：『要是沒有你，我就不必看心理醫師了。』」

——喬伊‧凱軒（Joy Keishian）

洛克接受離婚，他複述當時法官對他說的話，並以他本來想說的話回應：

「法院很可怕，因為你不知道能否再看到你的孩子。我

希望能順利離婚，所以在附近買了一棟房子，這樣還不夠，那位法官說，『洛克先生，我必須看一下臥室床鋪的照片，才能確定孩子有地方睡覺。』

我心想：『你認為我買的是馬槽？一棟百萬美元的房屋沒有床鋪？』」

表演對話笑話時的準則

1. 別反覆地說一堆對話，這不是戲劇，而是一則笑話。
2. 針對某人說的話，你務必以態度（奇怪、可怕、愚蠢）為對話笑話鋪墊。
3. 請確保其中有前言，並告訴觀眾為何某人說的話很蠢。

> 「說也奇怪，現今各種事物都會害你變肥。我的一位朋友說，『你變肥是因為壓力大。』真奇怪，因為佛陀……這位史上壓力最少的人卻無比巨大。我完蛋了，『看在天堂的份上，請告訴我佛陀有甲狀腺功能低下症（hypothyroidism）。』」
>
> ——法比歐・波查（Fábio Porchat）

4. 在對話笑話後增加混合法，以便獲得額外的笑聲：「你能想像這個人是……」

在上述波查的笑話中，若要加入混合法，他可以說，「你能想像佛陀去看醫生嗎？」然後演出。「呃，佛陀，您有沒有想過離開蓮花座，去健身房呢？拜託！試著出一身汗，連結宇宙意識吧！」

請回顧練習 19：「運用混合法的家庭笑話」，以便了解如何在對話笑話中增添混合法。

來吧！我們要發掘別人對你說的蠢話，不過這次你會贏得最終的笑聲。

練習 41：打造對話笑話

幽默聖經練習冊＞練習＞練習 41：對話笑話

1. 列出別人曾對你說，或你聽名人說過的三句蠢話。
2. 根據你想說的話或某人會說的話，想出三種好笑的反駁。
3. 審視你的題材，看你能否藉由增加對話笑話，擴充現有的笑話。

你的《幽默聖經練習冊》現在應該充斥著許多題材，但願大多都放在「精修笑話」資料夾內。你仍在進行晨間寫作嗎？依然和喜劇搭檔聚會嗎？請將你的錄音檔打成逐字稿，因為你可能會在此發現出色的前言。別讓鏈子斷掉。

政治喜劇與時事

「嘿，茉蒂，目前我在寫以我的生活為基礎的題材，不過寫些政治幽默或嘲諷時事的主題如何呢？」

歷史上充滿了喜劇演員取笑權貴人士的笑話。在許多國家，當政治變得太令人憂心，民眾就會選擇從深夜電視節目的喜劇演員那裡聽新聞，不看傳統的新聞頻道，顯然社會上有政治幽默的需求和機會（反之，假如觀眾的觀點跟你不合，你可能會遭他們冷落）。

培養當政治幽默作家的技巧，會產生獨特的機會：

- 假如你會模仿，政治幽默讓你得以賣弄才華。
- 播客大受熱衷於政治的喜劇演員歡迎，要是你能將壞新聞化為喜劇，也許就能在線上發掘受眾。
- 社群媒體極適合用來迅速傳播你的笑話並協助你增加追蹤數，這方法也適用於寫作工作。

假如政治是你的心心念念的事，那就放手一搏吧。

如何寫政治題材

表現政治幽默時，標準的鋪墊與效果結構仍適用。然而更易於獲得笑聲的方法是，以個人而非政治主題為基礎，所以請鍛練你的表演風格。以下複習幾個表演指示：

「基本上早上我起床時，總想著一切都會很順利。我挺樂觀的，很期待嶄新的一天，我拿起《紐約時報》（New York Times），看見頭版才明白我又想錯了，我開始鑽牛角尖了。」

——布萊克

「聯合國（UN）作了一項全球調查。根據《紐約時報》的報導，他們只問一個問題：『能否請你針對世上其他地方食物短缺的解決辦法，提供誠實的個人觀點？』此調查是一大敗筆。在非洲，他們不知道『食物』是什麼意思；在東歐，他們不知道『誠實』是什麼意思；在西歐，他們不知道『短缺』是什麼意思；在中國，他們不知道『個人觀點』是什麼意思；在中東，他們不知道『解決辦法』是什麼意思；在南美洲，他們不知道『請』是什麼意思；而在美國，他們不知道『世上其他地方』是什麼意思。」

——馬克‧波頓（Mark Bolton）

1. 引述新聞事件和其他來源，說服觀眾認同你的話。

　　舉例來說，以「根據《紐約時報》的報導」鋪墊。

　　然後傳達你要嘲諷的新聞事件。複述你的鋪墊，確保每個人都有聽到且明白本笑話的前言，就算你說的是大新聞，也別假定每位觀眾來俱樂部前都研究過時事。

> 「（根據《紐約時報》的報導）首相打算設法達成新的英國脫歐（Brexit）協議，但她做不到，因為本協議得通過國會認可，但每次都失敗。這番話很愚蠢，因為沒有人能推遲他們自知輸定了的爭論，就好像喝醉了回到家，你卻對老婆說，（演出）『我們八月再談這件事。』」
>
> ——羅素‧霍華德（Russell Howard）

2. 請以充分的態度展現表演風格，維持簡單的前言，運用演出法、混合法讓人理解內容，「那樣真（困難、奇怪、可怕、愚蠢），因為……」

> 「根據《紐約時報》的報導，川普（Trump）政府的白宮官員說，『如今致電給外國領袖似乎是隨性且即興的表演。』這很可怕，因為基本上川普在以即興表演劇團般的方式作外交。（演出）『好了好了，各位，請打燈，我要打電話給外國領袖了。我需要大家提議一個國家和關稅來源，我聽到瑞士和咕咕鐘……現在我們要帶你去月球上的直腸科醫師診間。』」
>
> ——史蒂芬‧柯貝爾（Stephen Colbert）

　　政治幽默的最佳公式是混合法，將標的物與截然不同的事物作對比，如以下笑話的示範。

「今年情人節，美國人必須記住，政客就像一盒巧克力，我們得一口咬下才知道內餡是什麼，卻只發現民主黨（Democrats）太軟爛（soft），共和黨（Republicans）又大多是瘋子（nuts）。」

——比爾·馬厄（Bill Maher）

「現在有教大家如何挨過英國脫歐的課程，宛如這是世界末日。英國脫歐『準備者』在教大家如何靠擊退鬧事者以及吃狗飼料挺過『無協議脫歐』期。那樣很蠢，第一，不會發生那種事；第二，你不必學習該怎麼吃狗飼料，沒有人會看著狗飼料說，（演出）『這看起來真好吃，不過用餐禮儀是什麼？』」

——霍華德

學到教訓

政治幽默不適用於一處，那就是「商演」。我在德州以某任共和黨前總統說笑時吃了苦頭，我說完了自認為出色的笑話後，離場的人超過二十四位，在職涯的那一刻，我缺乏救場話這類可補救錯誤的技巧。別像我這樣陷入束手無策的困境。隨時要顧及觀眾的心情。

應避免的政治幽默陷阱：

1. 政治笑話的壽命很短。基於現今快速的新聞週期，早上你剛講的笑話，當晚上臺時可能就過時了。

2. 不管你選擇什麼主題，多數有著高薪寫手的深夜秀喜劇演員，很可能已講過此主題了，想出新穎題材和獨特評論的門檻極高。

3. 世上有各種文化及政治的敏感處，每一則笑話都有可能汙辱某群觀眾，所以請確保你是平等待人的喜劇演員，只取笑你所屬族群以及值得說笑的對象。

4. 政治幽默幾乎會令你失去商演機會（除非你是模仿藝人），因此說給俱樂部群眾聽就好。

喬·米勒（Jo Miller）是《薩曼莎·比之全面開戰》（*Full Frontal with Samantha Bee*）前執行製作人，這是一部關於時事及政治的喜劇節目，他說，「我曾聘用在推特發掘的喜劇寫手，通常這都是他們第一份寫手工作。看他們的推文不僅使我了解他們的題材，也包括他們的觀點。」

即使你對政治沒興趣，也請試著用下一個練習創造時事熱點及時事笑話。

📁 練習 42：打造政治與時事笑話

幽默聖經練習冊＞練習＞練習 42：政治題材

👥 與喜劇搭檔一同練習

找來你的喜劇搭檔，上網搜尋三篇時下的新聞報導，再用這三種公式來即興表演新題材：

1. 以笑話提過愚蠢或奇怪的對象為笑話開場，接著想一句某人會回覆的反駁語。例子：

> 「今天有個保守的基督教牧師說，『我要競選美國總統，因為上帝要我這麼做。』……真奇怪，因為上帝叫我別投票給他！」

有一種與喜劇搭檔作的趣味練習是，其中一人說出新聞事件，另一人則想出好笑的反駁語。我曾對作家暨詼諧演說家戴歐・艾爾文（Dale Irvin）說了幾項統計數據，請他提供好笑的回答，這是我們運用本策略的結果：「根據《今日美國報》（*USA Today*）的報導，『有三分之一的美國人覺得他們活在極大的壓力之下。』真奇怪，因為是另外三分之二的人給他們壓力的。」

2. 將對象放進不同的情況，或對比你的主題與某事、某人，進而創造混合法笑話。這類混合法通常會這麼起頭：

> 「你能否想像要是……」或「彷彿……」，例子：

> 「有人要求提供氣候變遷的報告時，川普會說『好吧，但我不信它。』一個男人怎會集所有人類的愚蠢於一身？彷彿他們編輯過他的基因，產生了超乎常人的愚蠢。」
>
> ——諾亞

277

馬厄在此作了有趣的混合法：

「專賣美乃滋口味冰淇淋的蘇格蘭冰淇淋店，得向其餘的蘇格蘭人道歉，因為你發明了連蘇格蘭人都嫌難吃的食物。這就像是在日本有人製作了太變態的色情片。」

3. 基於「接著你只知道……」或「你能否想像要是……如同……」想出混合法，先說出笑話的結果。提到新聞中發生的時事，將它帶到另一層面，例如沃爾夫對《運動畫刊》（*Sports Illustrated*）封面的評論。

「真令人難受，因為很多時候，大家認為女人正向前邁進，我們正在進步，我心想，『那叫進步？』《運動畫刊》在泳裝專題中放了大尺碼模特兒的照片，很多女人說，『好極了，《運動畫刊》你真進步。』那才不叫進步，他們只是終於知道，男人也會對著胖女人打手槍。你想進步？不妨在封面放上衣著整齊的女人，只提及她的個性，就像這樣『這位是朗達。她愛縫被子，我們來看看細節吧。』就連女人也會說，『我不想讀。』」

4. 政治笑話跟其他笑話一樣，你可以用我們練習過的任何技巧，包括對話笑話、對比笑話，如同喜劇演員路易斯在這則笑話的說法。

「總有人告訴我，『任何人都能當總統。』小時候，我

把這句話當成勵志課；長大後的我明白這是一個警告。」

5. 將你的題材發到推特上。說不定你會發現，那是短命的政治幽默的絕佳目的地，也許你會被星探相中。

　　你會模仿嗎？我們來學習如何將其套用在站立喜劇結構中。

以不老套的方式模仿

「我會模仿,該怎麼把它們加到題材中?」

若你會模仿聲音或名人,儘管將它們納入表演中吧!請確保你不是連續作一系列的模仿,「我的下一個模仿……」而是你先有鋪墊,然後用模仿作為演出。

> 「我常看雜技模仿藝人瑞奇‧里托(Rich Little)或弗蘭克‧高辛(Frank Gorshin)這些人的表演,我一直覺得聲音是唯一的重點。我不想作那類表演。我想成為羅賓‧威廉斯或喬納森‧溫特斯(Jonathan Winters)這類典範,他們的觀察及敘事手法是關鍵。」
>
> ——弗蘭克‧卡力安多(Frank Caliendo)

> 「我愛約翰‧麥登(John Madden,美國美式足球聯盟〔NFL〕球評),因為他讓我覺得自己很聰明。(說也奇怪)他總在美式足球球賽中解說你已經知道的事,也不提供新的資訊,只是坐在那裡放馬後炮,說類似這樣的話,(演出模仿)『假如四分衛假裝帶球跑,而接球員在達陣區接到球,那樣會……那樣會……那樣會……那樣會……達陣。』」
>
> ——卡力安多

銜接滑稽模仿

要是你是用介紹的，而非在笑話中銜接模仿，你的模仿聽起來恐會很粗俗。僅說「想像一下，如果肯伊·威斯特（Kanye West）在超市工作」或者「這是女神卡卡與總統之間的對話」，藉此昭告你要作模仿了，這樣沒什麼創意。相反地，用強烈的前言為笑話鋪墊，再銜接模仿作為演出，你就會獲得驚喜的笑聲，因為觀眾知道你在描述誰。金凱瑞喜劇事業剛起步時就是在作精準的模仿，他將模仿編入題材的手法十分高明。

「幸好大部分的人腦中都有那道聲音，它會說，『將車子轉進即將到來的車陣中會有反效果。』如果我們能學著控制自己的衝動，我們就能像吉米·史都華（Jimmy Stewart）一樣，因為不論發生什麼事，史都華都能以正面心態看待。（絕妙的史都華模仿）『呃，我想我們即將有一場核彈浩劫……嘿，各位，來窗戶邊。噢，你看那朵蕈狀雲，真美！我太驚奇了，如此壯觀、如此多彩，能立即融化你的臉！』好正面的能量啊。」

在表演中順暢地銜接模仿的其中一個方法，是用對比笑話鋪墊。在練習 19：「運用混合法的家庭笑話」中，你針對家人寫了一連串的「假如」前言。舉個例子，「假如你那位有潔癖的嫂嫂在幼兒園工作會怎樣？」加入混合法，此公式即可完美地導向模仿演出，「彷彿園長試圖在不碰任何東西

的情況下教導孩子們。」模仿或演出變成前言的延伸，這比宣布「看我模仿各種聲音」更好笑。

錯誤說法：

「有誰看到那天麥克・泰森（Mike Tyson）的訪問？他這麼說，『我會打倒這傢伙！』」

正確說法：

請看卡維的笑話，他將小兒子跟拳王泰森作對比：

「我的小兒子在跟他哥哥打架，我問他『怎麼回事？』，他說話的語氣就像拳王泰森（演出他的孩子像泰森）：『你知道我怎麼說嗎？假如他要搶走我的金剛戰士（Power Ranger），我會打倒他。』」

現在來試試你的模仿。

📁 練習 43：在表演中加點模仿

幽默聖經練習冊＞練習＞練習 43：模仿

「好，我到底該在哪裡銜接模仿？」

以下方法可將你模仿的才華化為成功的站立喜劇表演。

1. 羅列你會的名人模仿清單。

2. 刪除已過世或大家不再記得的人。

3. 現在請回顧你在「練習18：練習融合課程」寫的笑話。

取一則現有的笑話並添加模仿，用這類銜接語：「假如……」和「彷彿……」。

4. 回顧你在「練習19：運用混合法的家庭笑話」寫的笑話，看你能否添加這類用語，「想像一下我媽媽是……」然後模仿、演出名人扮演你的媽媽。

看！「我的表演」資料夾應該至少有一塊新的瑰寶了。準備好試寫幾則觀察式笑話了嗎？

觀察式幽默：
「……是怎麼回事？」

目前你已用個人主題建構出表演了，可是有一個表演類別叫「觀察式喜劇」（observational comedy），它著重於你周遭的世界。觀察式喜劇通常這麼起頭：

- 「你有沒有發現……」
- 「某事物是怎麼回事？」
- 「你有沒有想過，為何……」

喜劇演員描述常見的事物，卻以獨有的手法敘述觀眾沒發覺的細節。

> 「我不會放棄，我要寫一則笑話。我環遊世界並增廣見聞，我運用大腦中發掘事物的區塊，直到不必費心留意就能發現趣事的程度為止。」
>
> ——萊特

舉個例子，製作及吃生菜沙拉的細節：

「我厭倦生菜沙拉了。你有沒有發現這件事太累人了？因為你必須備好所有的食材，將料拌勻，再替沙拉加調味料，接著你得吃掉沙拉，你必須在叉子上也製作一份沙拉。『好，我需要萵苣、番茄、洋蔥、蘑菇⋯⋯』彷彿你做了十四盤沙拉。或許是因為這樣，餐廳人員總說，『你還在弄沙拉？』『你說得很對，我還在弄沙拉！』」

——迪米崔・馬丁（Demetri Martin）

這類笑話的棘手之處在於，如果觀察太明顯就不好笑了。如果內容太拐彎抹角，笑話會以死寂作收，「呃，我想只有我注意到。」

觀察式笑話的情緒通常是對於日常生活的小細節感到困惑或不解，幽默出自於你對細節展開的調查。

「你有沒有發現，我們從不在約會時從事已婚人士的活動？如果對初次約會的對象表現出已婚的感覺，我們就不會再見面了。

（演出）『你跟凱緹的約會順利嗎？』

（演出）『太糟了，我們結清了帳單及清理了車庫。她不肯跟我上床，我不知道我做錯什麼。』」

——路易斯

「這些洛杉磯時髦文青是怎麼回事？你看這些傢伙一身《莫克和明迪》（Mork & Mindy）風格的吊帶、菱形的刺青，他們不會開指示燈，打招呼也都不揮手。他們會說，（演出）『嘿，我是貝武夫（Beowul）。』『嘿，我是納撒尼爾（Nathaniel）。』好吧，我相信你爸媽將你取名為納森，你上大學時或許曾被叫作奈特‧道格（Nate Dogg）。納撒尼爾真像鬼的名字，而非蓄著品客洋芋片（Mr. Pringles）八字鬍、憔悴的咖啡店店員。」

——娜塔莎‧拉格羅（Natasha Leggero）

「你有沒有發現，要叫在交友軟體上認識的二十幾歲老兄戴保險套有多難？就像是在叫五歲的孩子在萬聖節服裝外穿一件外套，他會說（演出）『不！你會毀了氣氛！』」

——泰勒‧湯姆林森（Taylor Tomlinson）

通常觀察式笑話的前言都是一句式笑話：

「每個人都愛吃米飯。當你很餓，想吃兩千個東西時，米飯是好東西。」

——米契‧海德柏（Mitch Hedberg）

現在我們來探索你的觀察式幽默世界。

練習 44：打造觀察式笑話

幽默聖經練習冊＞練習＞練習 44：觀察式笑話

與喜劇搭檔一同練習

坐在電腦前難以產生觀察式笑話。相反地，它們是你發現、反思生活中看似平凡的事所產生的自然結果。

接下來的三天，請記錄你在人物、地方和事物上發現的小事，尤其是記錄令你困惑的事，或你注意到的事物之中，令你覺得困難、奇怪、可怕或愚蠢的事。

請將此主題逐一套用站立喜劇結構：

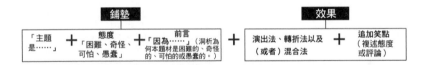

現在請與喜劇搭檔一起即興表演，表演至少十則觀察式笑話，運用演出法、轉折法、對話笑話或對比法。

最後一章是產生新題材的好方法，不是與喜劇搭檔一起激盪腦力，而是與觀眾一起。

在臺上以即興互動產生新題材

　　寫新題材的最佳途徑是在臺上即時創作，因為你獲得笑聲時，在追加笑點後即興演出，進而贏得更多笑聲的機會便出現了。舉例來說，在本笑話中，瑟碧娜·杰里斯（Sabrina Jalees）切入笑話，再即興演出，產生新的笑話。

　　「這對他們來說很可怕（女朋友的爸媽），因為我是第一位來到他們家的女同志。他們大概料到我會說，（模仿踢開門動作）『砰！我偷走了你們女兒的心！我還做了一份簡報，這是女同志禮儀簡報。這些是你們的孫子，牠們是貓，對，有二十五隻。」（大笑，然後繼續即興演出）起初他們很震驚，不過她爸媽很愛我，我知道她爸爸愛我，因為他帶我去打獵的時候，沒朝我開槍（第二次笑）。」

　　即興互動就像自由發揮，但這次你是在現場表演，在觀眾面前即時表演。笑話成立的時刻，便是冒險即興演出新題材的絕佳時機，在這個令人興奮的時刻，你有可能產生最佳題材。

　　你寫的每一則笑話都可延伸出三至五則笑話，我保證。這些瑰寶會出現在各笑話的空檔，以及你即興表演新題材、現場即興互動時。

> 「我的喜劇寫作大多發生在臺上即興表演的時刻、表演的當下。帶著一個點子上臺，在臺上和人前逐漸加以充實，直到它成為完整的段子為止。」
>
> ——馬隆

想了解適合的條件需要一些技巧，不過當你感受到共鳴了，就放手一搏吧，即興互動會產生喜劇的高潮。

> 「有時我會記錄我想說的話，並試圖以反覆的閒聊充實內容，不過依然很難做到。在臺上更易於發現新題材，題材大多是在某一刻即興產生的。」
>
> ——艾迪・伊薩（Eddie Izzard）

貝瑞一有機會就跟群眾互動。請注意他如何在自由發揮的時刻，呼叫在席間傳簡訊的女人，這變成如今他在節目中常用的表演模式。

「我問一個女人，『你在傳簡訊？』」

她說，『我不是在傳簡訊，我在網路上搜尋你。』」

「搜尋我？ 你想找什麼資訊？我是否在鎮上表演嗎？』『噢，哇，這傢伙表演站立喜劇，真巧。我想知道他好不好笑。噢，有一部短片……他真好笑！改天我得看他的現場表演，我要確認他的巡演日期……噢，是今晚，噢，日期真接近。』」

　　請允許自己在臺上即興互動，當你重聽錄音時，說不定
會發掘新題材。

練習 45：在臺上即興互動

幽默聖經練習冊＞我的表演＞精修主題笑話

　　現在該在現場觀眾面前勇於嘗試、即興互動了。下次你
準備表演時，請定好即興互動的時機，這代表你不預先計畫
好該說什麼，而是任自己在當下接受發現新題材的可能性。
一樣要錄下你的表演，細聽新題材並寫在《幽默聖經練習冊》
中，即興互動時，有時即席評論也能變成笑話區塊。請檢視
原本的笑話，增添內容至曾獲得笑聲的任何笑點，進而延長
精修過的笑話。

　　我們來回顧一下。

　　在本節中，我們聚焦於開創六十分鐘的新題材，你已：

- 用自嘲公式嘲笑自己了。
- 寫過兩者各半混搭笑話。
- 寫出對比笑話。
- 嘗試過對話演出法及混合法。
- 看過政治和時事題材的內容提要。
- 以不老套的方式為模仿鋪墊。
- 藉由觀察發掘幽默。
- 在臺上以即興互動產生新題材。

記住，有時紙上的題材看起來很爆笑，在臺上卻很失敗，有時你在臺上說的臨場評論也有可能精彩絕倫。請為不同的觀眾表演新題材，以便了解什麼內容好笑、什麼內容要修改。

　　恭喜！請繼續寫作並持續表演站立喜劇。

　　給那些身為演說家或國際演講協會成員的人，下一章會提供專為演說和故事增加笑聲的寫作提案。

不當喜劇演員也能替簡報增添幽默的寫作提案

在過去幾年，我為內科醫師、執行長、政客與其他不好笑的職業人士寫過喜劇題材。為何？因為他們希望自己在說話時，聽眾能保持清醒。如果你是演說家或國際演講協會成員，你得在演說中增添幽默，這並不是建議，而是必要的事。

「世上有兩種演說家：好笑的人和待業者。」
——在美國演說家協會（National Speaker's Association）
會議上偶然聽到的話。

接下來的四項練習，會使你了解如何為任何主題增添幽默，不管主題多嚴肅或壓抑都無妨。

以下句子節錄自我的書，《你的訊息：將人生故事變成賺錢的演說事業》（ *The Message of You: Turn Your Life Story into a Money-Making Speaking Career* ）。
「達夫（Darfur）的種族大屠殺」，這個主題一點也不好笑。

一位演說家來找我，他的演講必須要加寫笑料，以便促成在達夫的志願服務。他演說的目的是招募志工，可是他演講時，氣氛太壓抑，以至於大家很想離場，而非報名參加，我在他的話中增添幽默後，一切就此改變。「請人當志工很困難，就像是直接在問人『嘿，你想長時間工作、沒薪水可領、悶悶不樂嗎？』沒有人會說，『好耶，我該去哪裡報名？』」他贏得笑聲，最後也招到幾位志工。

　　不論你的主題有多不好笑，總會有獲得笑聲的絕佳之處。我強烈建議你寫出故事或演講內容，確認它符合邏輯，再用以下的練習贏得笑聲，在你的演講或故事中引發笑聲之處，也許會令你驚喜。

無奈的承認

　　最令觀眾倒胃口的是碰見自以為無所不知的人，即使你是專家，也確實無所不知，但專家愉快地自嘲，承認他們不完美，這樣很有趣，更好笑且討喜的是這份坦誠來自於受人尊敬的專家。

　　在本練習「無奈的承認」中，你要作出大膽的真實宣言，然後無奈地承認有人逮到你說謊。這裡有一套公式，請注意其中的順序，你必須複述每句話中的每一個字，就像這樣：

　　1. 有自信且**堅定地**說謊

　　　　「我確實有高學歷，所以你大可相信我的建言。」

　　2. **遲疑地**承認謊言

　　　　「呃……你知道的，其實不是專家的那種高學歷。」

　　3. **羞愧地承認謊言並且說實話**

　　　　「好吧，其實我是嗑高了的專家。」

　　4. **大聲說出追加笑點，像是「管他的」或「換個話題」**

　　　　複述的字眼是「高」。

管他的！「無奈的承認」的好處是，這招沒有使用次數限制，不妨在你講任何故事時，或每當你誇大數據、結果時用這一招。

以下是川普當選時，我在加拿大所用的「無奈的承認」，當時美國境外的所有人都認為我們瘋了。

1. 有自信且堅定地說謊：「好吧，你們也知道，我們有許多共通點。你們是加拿大人，我也是加拿大人。」
2. 遲疑地承認謊言。「呃……其實我不是在加拿大出生。」
3. 羞愧地承認謊言並且說實話：「好吧，每當有人提到川普，我就跟別人說我來自加拿大。」
4. 大聲地說，「管他的！」

複述的字眼是「加拿大或加拿大人」。

假如你是國際演講協會成員，這是在你的故事中贏得笑聲的妙招。

成為國際演講協會的巨星

「國際演講協會」是會員超過二十四萬人的國際組織，經常主辦演講及幽默大賽，我曾有幸在他們的多場會議中主講，以及指導幾位會員該如何得獎。雖然國際演講協會著重於演說，它仍是個安全、有幫助的環境，利於克服怯場、獲得反饋、將說故事技巧提升到極致。

本技巧最重要的元素是「表演風格」。你必須有自信地陳述謊言，不顯露一絲一毫的虛假，接著無奈地承認，你說的話不是真的，彷彿想含糊帶過你的謊言。最後你火速地結

尾，彷彿因被逮到說謊而羞愧，裝得滿不在乎，「好吧，其實……（截然不同的事實）。」接著大聲說出「管他的！」會延長笑聲。

笑話中每一段重覆的謊言主題都會引發笑聲。舉例來說：

「我瘦了五十四公斤。」

（接下來你說得快一點）

「呃……我不是真的一次瘦下五十四公斤。」

（語氣再軟弱一點，或許可以看著地面）

「好吧，其實我只是讓同一個四・五公斤增減十二次，總共五十四公斤。管他的……」

對於陳述嚴肅內容的演講者而言，「無奈的承認」技巧能運用的很自然，因為這超出觀眾的預料，當你切回嚴肅的題材時，笑聲會再度吸引他們，此技巧也適用於說故事。

我們來試寫幾段「無奈的承認」。

📁 練習 46：無奈的承認

幽默聖經練習冊＞練習＞練習 46：無奈的承認

「『無奈的承認』一定要是很丟臉的內容？」

不盡然。現實世界中的什麼私事可轉化為「無奈的承認」？工作？出生地？請檢視練習 7 和 8 之中的主題、次主題與微主題，選出你能誇大的五個特色，並將它們變成「無

奈的承認」，請替五個特點各寫出至少兩種「無奈的承認」
內容。寫完時，請將最佳題材從練習資料夾移至「創作中的
主題笑話」，並且將王牌笑話移至「我的表演」資料夾。

記住：

- 表演風格是創造此類笑話的關鍵。
- 用較高的音量說謊，用較低的音量說實話。
- 將整段笑話當成故事中即興發揮的內容。

寫好了？真棒！現在繼續看下去，學習怎麼曲解術語。

曲解術語

　　「曲解術語」笑話技法很適合站立喜劇演員、演說家，他們會想為商演觀眾量身打造笑話。在曲解術語技法中，你要說出一個術語，長度通常是一到二字，而且是觀眾耳熟能詳的術語，把它說成是另一個文化或語言的詞，然後提供好笑的定義。像這樣：

　　「你可能不知道此事，不過（插入詞彙）＿＿＿＿＿＿＿＿
＿＿＿＿＿＿＿＿＿＿＿＿＿＿＿＿＿＿＿其實是（語言名稱）＿＿＿＿
＿＿＿＿＿的術語，意思是（好笑的定義）＿＿＿＿＿＿＿＿＿
＿＿＿＿＿＿＿＿＿＿＿＿＿＿＿＿。」

　　這麼說吧，你在一群企業家面前表演，這裡有幾個套用本公式的選項：

　　「你可能不知道此事，不過『企業家』其實是法文術語，意思是『我穿著內褲工作。』」

　　或是……

　　「你可能不知道此事，不過『PPT簡報』其實是古梵文

（Sanskrit）術語，意思是『噢，殺了我吧！』」

羅賓‧威廉斯經常用此技法，舉例來說：

「你可能不知道此事，不過『離婚』其實是拉丁字，意思是『用男人的皮夾撕裂他的生殖器。』」

現在我們來曲解你自己的一些術語。

📁 練習 47：曲解術語

幽默聖經練習冊＞練習＞練習 47：我的曲解術語

1. 挑一個常見用語、詞彙或術語。

如果你是在喜劇俱樂部表演，術語可以是涵蓋你自身現況的任何詞彙：

- 職業
- 族群背景
- 文化遺產
- 感情狀態
- 嗜好、興趣

如果你是在商演觀眾面前表演，不妨說這些題材：

- 令人失望的新電腦程式
- 不受歡迎的分紅制度
- 惱人的公司制度或手續

• 頻繁的會議、訓練及研討會

能引發最多笑聲的詞彙和用語是令許多出席者灰心、抱怨的事。

2. 接著要聲稱此術語在外語中有不同的意思，所以請選一個語言：拉丁文、意第緒語（Yiddish）、波斯語（Farsi）、古埃及文、你的母語等等。

3. 為該詞彙或用語編造一個定義，反映出每個人對於本主題的失望、私下的想法或惱火。

在《幽默聖經練習冊》「練習 47：曲解術語」中，列一份觀眾覺得惱人的術語列表，或是令你氣惱的人物、地點、事件列表。

然後在每一個項目旁，寫上惱人的原因作為演出法，而不是只寫：「拓展人脈」這個術語、氣每個人都很虛假，在《幽默聖經練習冊》中寫上你能演出的事，令它變得好笑，如下方所示：

術語	演出氣惱及失望
拓展人脈	我假裝感興趣，好讓你有理由雇用我

一旦你有了這份列表，請將每個術語套用此公式：

「你可能不知道此事，不過（插入詞彙）＿＿＿＿＿＿＿

＿＿＿＿＿＿＿＿＿＿＿＿＿＿＿＿＿＿其實是（語言名稱）＿＿＿＿＿＿

＿＿＿＿＿＿＿的術語，意思是（好笑的定義）＿＿＿＿＿＿＿＿＿

＿＿＿＿＿＿＿＿＿＿＿＿＿＿＿＿＿＿＿＿。」

秘訣：本笑話的關鍵在於表演。「你可能不知道此事，不過（術語）是拉丁詞彙，意思是……」這個鋪墊很短，而且要故作嚴肅地說，效果需要做久一點、大聲一點。你也可以朝觀眾出招，彷彿在說「我說得對吧？」藉此贏得額外的笑聲。

找不到你的笑話？你的自製練習冊是否變得一團亂？何不下載《幽默聖經練習冊》？

惱人縮寫

「茱蒂，我不打算當站立喜劇演員，我只需要以演講者的身分獲得笑聲。我該怎麼做？」

若你正在以喜劇演員或演講者的身分作商演，那麼本練習很適合你。所有的企業都有過多的縮寫，這類縮寫會產生另一個增加題材的實用方法。

「惱人縮寫」笑話就像這樣：

「你可能不知道此事，不過（插入詞彙）＿＿＿＿＿＿其實是代表（插入好笑的縮寫）＿＿＿＿＿＿＿＿＿＿。

喜劇演員布蘭蒂‧戴尼斯（Brandi Denise）在機場安檢笑話中運用此技法：

「（TSA〔美國運輸安全管理局〕很愚蠢）他們做的是史上最無用的工作；許多人帶武器入境，殺了一堆人，你以為 TSA 會沒收他們的槍？不會，但你知道他們會沒收什麼嗎？你的水、你的乳液、你的香水、你的軟膏、你生活中所需的一切，因此我認為『TSA』代表的是『丟掉爛東西（Throw Shit Away）』。他們也只會做這件事，『你好，我是 TSA 人員，

我來丟掉你的爛東西，進安檢門！』」

請留意她如何在笑話中運用惱人縮寫法，並以演出收尾。更多範例：

「你可能不知道此事，但……『福特（Ford）』其實是代表『天天調整或修理（Fix Or Repair Daily）』。」

「你可能不知道此事，但……『數學（math）』其實是代表『針對人類的精神虐待（Mental Abuse To Humans）』！」

「你知不知道，『單身（single）』其實是代表『所以我從未滾床單，從來沒有！（So I'm Never Getting Laid, Ever）』」

在下一個練習中，我們來寫幾則縮寫笑話。

📁 練習 48：惱人縮寫

幽默聖經練習冊＞練習＞練習 48：惱人縮寫

作商演的時候，請準備該公司專用的詳細縮寫列表，找出跟辦公室日常苦差事有關的困擾，或者備一張令你苦惱的縮寫列表，例如：

- 運動隊伍或協會
- 政府機關

- 學校
- 城市
- 國家
- 你認為沒用的組織

現在請形容出與縮寫相符的困擾。

在《幽默聖經練習冊》中完成此表格，至少填入五個縮寫的現有原意及他們的「新」含義：

縮寫	首字或諧音相同的苦惱

將題材套用至此笑話結構：

你知不知道（插入縮寫）其實是代表（插入首字或諧音相同的苦惱）？

如果你是演說家或說故事的人，這般逗人笑的冒險也許會很可怕，可是一旦做了就會上癮，彷彿逗全部的觀眾笑是世上最棒的事。試試看，你會喜歡的。

第六部分

激盪靈感的
最後一席話

恭喜！你看完這本書了。

你即將聽到的話可能會令你感到詫異。既然你學過及用過站立喜劇的所有規則，是時候打破規則了。在臺上放手一搏！勇於冒險！拆掉輔助輪！如果想成為明星，就得學習技術，然後冒險一試。跳脫書本的框架，用你的方法嘗試，駕馭你的熱情，把握當下，全心投入。你學會規則了，現在就打破規則吧！

還記得你的喜劇幻想嗎？

在本書的開頭，我曾要求你想像自己成功的樣子。對許多人而言，成功代表名氣：賺大錢、親筆簽名、與陌生人自拍，換句話說就是變成名人。問題是，這個幻想反而會將慶祝成功這檔事推遲到遙遠的未來，終將增添此時此刻不夠好的感受。

我在二十至三十多歲時，以各方面的標準來看，算頗為成功。我辭掉高中教師的工作，改做全職的喜劇表演，賺了很多錢，一年中敲定四十六週的表演行程。我在俱樂部領銜演出，在廣告中演出，在上百個電視節目中表演，還在四個（數一下，四個）電視喜劇特輯中露臉。我曾有經理人、經紀人，也曾飛到東岸，參加《週六夜現場》的試鏡。電視的試播節目照我的方式演出，我與傳奇寫手、製作人暨導演卡爾·雷納（Carl Reiner）簽約，也曾和雷諾、安迪·考夫曼（Andy Kaufman）一同上過他編製的節目。這類曝光使我能買下海邊的房子，也讓我媽媽在拉斯維加斯看見表演後有人索取我的簽名時，露出自豪地笑容。

但回顧過往，我發現我從不覺得自己很成功，我只聚焦於我得不到的事物、表演中的失敗、我無法掌控的事，例如別的喜劇演員獲得了我自認該得到的表演機會。

我媽媽去世後，在長島市（Long Island）一場格外難熬

的表演期間，紐約的俱樂部滿是醉醺醺的鬧場者，我崩潰了。我走下舞臺，拋下巡演，回家調整我的生活。

我決定做點普通的事、找一份工作，並且很快就得知我缺乏具市場競爭力的技能。我不灰心，租下一間辦公室，練習上班，彷彿這是一門表演藝術。

我的大腦儲存著未開發的豐富知識，正因如此，我覺得寫一本書說不定是個好主意。你猜怎樣？我寫書了，卻立即遭到回絕，不是一個人，不是十二個人，而是整整五十九位經紀人。後來幸運的是六十號經紀人安妮特·維歐斯（Annette Wells）對本書有信心，並且代理其版權。蘭登書屋（Random House）優秀的查克·亞當斯（Chuck Adams）冒險出版本書。噢……而且還有一個人夠喜歡此書，所以她邀我上節目：歐普拉。可是身為她的來賓，我很緊張，我語無倫次，覺得自己是失敗者。

時間往前快轉至二〇〇五年，我的一位學生改變了我看待成功定義的心態，這讓我感到平靜。你看，我寫的書能導向商演的表演機會，展開了我教授站立喜劇課程的事業，某天我的一堂課擠滿了學生，他們在想屬於他們的「真實主題」。「我離婚了！我很肥！好耶！」忽然間，一位看似瘦弱的年長女人大喊，「我罹患癌症！」我開口前遲疑了一下，接著我告訴她，也許這不是能逗人笑的好主題，她起身說，「茱蒂，這個病奪走了我的健康和許多事物。我死也不讓它奪走我的幽默感！」因此我們開始寫跟她的病有關的笑話。這一班學生在「好萊塢即興表演俱樂部」表演時，她以癌症說笑，驚艷全場。「你在停車場有沒有看到我的車？我瘦身

了，問我是怎麼瘦的！」在癌症緩解期間，她寫了一本書叫《幽默療法》（*Healing with Humor*）。

那是我畢生第一次覺得自己很成功，因為我明白，我今生的成就以及目標，取決於我對他人生活的影響力。

我的朋友，已故的喜劇演員洛圖斯・溫斯托克（Lotus Weinstock）曾說，「我只想發財和成名，這樣我才能說發財與成名不是我所要的。」

在未來的某一刻，你會發現「成功」不存在，永遠不會有可靠的桂冠，也沒有黃銅戒指可拿。

請問自己這個問題：今天要做些什麼，你才會覺得自己很成功？

好吧，有一件事，你讀完了一本艱難的書，你覺得這樣算成功嗎？還是你在想：

「這個嘛……我略過許多練習。」

「我沒找到喜劇搭檔。」

「我沒安排表演機會。」

需要我的建言？看看你完成的事吧！慶祝你發掘轉折法、寫了笑話、逗某人笑了。

比起執著於有兩位觀眾沒笑，去感謝笑了的人。死盯著你沒做到的事和錯失的機會，就宛如一道暗門，會通往憂鬱及焦慮這一對邪惡雙胞胎。

慶祝你的勝利吧，不管它們多小都無所謂。當你的注意力轉移至成功的事物、你對他人的影響力，你會覺得自己越來越成功，並創造更大的成就。我向你保證。

致謝

　　好吧，我向你們坦承，我是拖延症患者，我以為能在幾個月內寫完本書。直接跳轉到兩年後吧，寫這樣一本書絕非任何人可獨自勝任的工作。

　　優秀的寫手兼電視節目製作人 SJ・侯吉斯（SJ Hodges）最初提供了美妙的點子，還編輯了本書的第一部分，我會永遠感激你為我的人生所作的貢獻。我寫出垃圾，交給了你，你寄回來給我，「沒錯！那正是我想說的話，卻更出色。」

　　少了親愛的伴侶安娜・艾柏特（Anna Abbott）的耐心，我便什麼都做不到了。謝謝你傾聽我、大聲讀我的書，並告訴我哪些內容很無聊，你讓本書變得更好，也令我變得更好了。

　　蘿拉・沛樂格林（Laura Pelegrin），我的死黨兼編輯，我難以形容有多麼感激生命中有你，謝謝你為這些頁面所做的大量編輯工作。以市場調查員來說，你是一位風趣的小姐，謝謝你在過程中總會接起我急切的電話。

　　感謝在寫作計畫初期協助我的所有人。極為風趣的達拉斯市（Dallas）喜劇演員，路易斯，他的金玉良言遍及本書。

　　十分感謝才華洋溢的戴維・凱斯勒（David Kessler），他不當我的編輯了，轉而與強尼・戴普（Johnny Depp）去賣電影劇本，做得好，凱斯勒。也謝謝寫作助手布蘭特・普里莫

斯（Brent Primus），他來到我的辦公室，讓我的工作步入正軌。

全書中有大量的笑話範例，也十分感謝喜劇演員伊萊亞，當我說，「不、不、不……那樣行不通的。」他仍堅持住了。

感謝世上最好笑的女人，喜劇寫手賽吉，幫忙讀過本書節錄的片段，並且在蕭條的川普執政期，讓我的書和我的人生能成為有趣生活的一隅。也非常感謝艾琳・克勒蒙（Erin Clermont）協助編輯此書。

多謝普雷斯頓・基特林（Preston Gitlin）的支持，以及使我對艾倫・拉伯茨產生興趣。艾倫來找我時，我還無法搞定這本書，謝謝艾倫嚴謹的編輯與絕妙的改寫，協助我如期交稿，你是超棒的合作對象。

謝謝獨立書籍國際出版社（Indie Books International）所有的人：亨利・狄弗里斯（Henry DeVries）、德明・狄弗里斯（Devin DeVries）、維琪・狄弗里斯（Vikki DeVries）和裘尼・麥克費森（Joni McPherson），好出色的一群合作夥伴。

感謝臉書社團的美妙反饋。也要感謝你們，我的讀者，你們讓這個世界成了更有趣的地方。

國家圖書館出版品預行編目資料

站立喜劇大師從寫作到表演的幽默聖經／茱蒂‧卡特（Judy Carter)著；商瑛真
譯. -- 初版. -- 臺北市：商周出版，城邦文化事業股份有限公司出版：英屬蓋曼群
島商家庭傳媒股份有限公司城邦分公司發行, 2021.12
　　　面；　　公分
　ISBN　978-626-318-058-1(平裝)

1. 戲劇理論　2. 表演藝術　3. 喜劇

980.1　　　　　　　　　　　　　　　　　　　　　　　　　110017847

站立喜劇大師從寫作到表演的幽默聖經

作　　　者／茱蒂‧卡特（Judy Carter）
譯　　　者／商瑛真
責 任 編 輯／黃筠婷

版　　　權／江欣瑜、林易萱、黃淑敏
行 銷 業 務／林秀津、黃崇華、周佑潔
總 編　　輯／程鳳儀
總 經　　理／彭之琬
事業群總經理／黃淑貞
發 行　　人／何飛鵬
法 律 顧 問／元禾法律事務所王子文律師
出　　　版／商周出版
　　　　　　台北市104中山區民生東路二段141號9樓
　　　　　　電話：(02) 2500-7008 傳真：(02) 2500-7759
　　　　　　E-mail：bwp.service@cite.com.tw
發　　　行／英屬蓋曼群島商家庭傳媒股份有限公司城邦分公司
　　　　　　台北市中山區民生東路二段141號2樓
　　　　　　書虫客服服務專線：02-25007718；25007719
　　　　　　服務時間：週一至週五上午09:30-12:00；下午13:30-17:00
　　　　　　24小時傳真專線：02-25001990；25001991
　　　　　　劃撥帳號：19863813；戶名：書虫股份有限公司
　　　　　　讀者服務信箱：service@readingclub.com.tw
　　　　　　城邦讀書花園：www.cite.com.tw
香港發行所／城邦（香港）出版集團有限公司
　　　　　　香港灣仔駱克道193號東超商業中心1樓
　　　　　　E-mail：hkcite@biznetvigator.com
　　　　　　電話：(852)2508-6231　　傳真：(852)2578-9337
馬新發行所／城邦（馬新）出版集團 【Cite (M) Sdn. Bhd.】
　　　　　　41, Jalan Radin Anum, Bandar Baru Sri Petaling, 57000 Kuala Lumpur, Malaysia
　　　　　　電話：(603)9057-8822　　傳真：(603)9057-6622
　　　　　　E-mail：cite@cite.com.my

封 面 設 計／徐璽工作室　　　　　　內文設計排版／唯翔工作室
印　　　刷／韋懋實業有限公司
總 經　　銷／聯合發行股份有限公司　電話：(02) 2917-8022　傳真：(02) 2911-0053
　　　　　　地址：新北市新店區寶橋路235巷6弄6號2樓

■ 2021年12月初版　　　　　　　　　　　　　　　　　Printed in Taiwan

Copyright © 2020 by Judy Carter
Published in arrangement with The Fielding Agency, LLC. through The Grayhawk Agency
Complex Chinese translation copyright © 2021 by Business Weekly Publications, a division of Cité Publishing Ltd.
All Rights Reserved.

定價／480元

SBN　978-626-318-058-1　　　　　　版權所有‧翻印必究

商周出版

讀者回函卡

感謝您購買我們出版的書籍！請費心填寫此回函卡，我們將不定期寄上城邦集團最新的出版訊息。

線上版回函

姓名：＿＿＿＿＿＿＿＿＿＿＿＿＿＿＿＿ 性別：□男 □女

生日：西元＿＿＿＿＿＿年＿＿＿＿＿月＿＿＿＿＿日

地址：＿＿＿＿＿＿＿＿＿＿＿＿＿＿＿＿＿＿＿＿＿＿

聯絡電話：＿＿＿＿＿＿＿＿ 傳真：＿＿＿＿＿＿＿＿

E-mail：

學歷：□ 1. 小學 □ 2. 國中 □ 3. 高中 □ 4. 大學 □ 5. 研究所以上

職業：□ 1. 學生 □ 2. 軍公教 □ 3. 服務 □ 4. 金融 □ 5. 製造 □ 6. 資訊

□ 7. 傳播 □ 8. 自由業 □ 9. 農漁牧 □ 10. 家管 □ 11. 退休

□ 12. 其他＿＿＿＿＿＿＿＿＿＿＿＿＿

您從何種方式得知本書消息？

□ 1. 書店 □ 2. 網路 □ 3. 報紙 □ 4. 雜誌 □ 5. 廣播 □ 6. 電視

□ 7. 親友推薦 □ 8. 其他＿＿＿＿＿＿＿

您通常以何種方式購書？

□ 1. 書店 □ 2. 網路 □ 3. 傳真訂購 □ 4. 郵局劃撥 □ 5. 其他＿＿＿

您喜歡閱讀那些類別的書籍？

□ 1. 財經商業 □ 2. 自然科學 □ 3. 歷史 □ 4. 法律 □ 5. 文學

□ 6. 休閒旅遊 □ 7. 小說 □ 8. 人物傳記 □ 9. 生活、勵志 □ 10. 其他

對我們的建議：＿＿＿＿＿＿＿＿＿＿＿＿＿＿＿＿＿＿

＿＿＿＿＿＿＿＿＿＿＿＿＿＿＿＿＿＿＿＿＿

＿＿＿＿＿＿＿＿＿＿＿＿＿＿＿＿＿＿＿＿＿